턴테이블·라이프·디자인

턴테이블·라이프·디자인

발행일 2024년 5월 25일 초판 1쇄

지은이 기디언 슈워츠
옮긴이 이현준
펴낸이 정무영, 정상준
펴낸곳 (주)을유문화사

창립일 1945년 12월 1일
주소 서울시 마포구 서교동 469-48
전화 02-733-8153
팩스 02-732-9154
홈페이지 www.eulyoo.co.kr

ISBN 978-89-324-7509-7 03600

턴테이블·라이프·디자인

기디언 슈워츠 지음
이현준 옮김

Revolution:
The History of Turntable Design

들어가는 말

통찰력이 부족했던 나는 1989년에 두 대의 소중한 턴테이블, T3 리니어 트래킹 톤암을 장착한 골드문트Goldmund의 스튜디오Studio, EPA-120 톤암을 더한 테크닉스Technics의 SL-1200을 처분해 버렸다. 전자는 명실상부한 하이엔드 턴테이블이었으며 후자는 비스티 보이즈Beastie Boys의 히트로 롱아일랜드 출신 유대인 꼬마도 먼 훗날 DJ가 되리라는 꿈을 꾸게 만든 모델이다.

하지만 LP(롱플레잉 레코드)의 시대는 서서히 사멸하고 있었다. 소니Sony는 LP 생산을 중단하고 공장을 폐쇄해 버렸다.[1] 1980년대 말과 1990년대 초쯤, 100년 가까이 시장을 지배한 아날로그 예술 LP는 몰락했고 이는 전 세계적인 현상이었다. 소니에게만 국한된 일은 아닌 것이다. 돌이켜 보면 인류의 유례없는 음악 아카이브이자, 외관은 단순하지만 내부는 장인의 엔지니어링으로 가득 찬 턴테이블을 내가 왜 배신했는지 이해할 수 없다.

많은 사람처럼 나도 디지털이라는 거대한 파도에 올라탔고 수많은 CD(콤팩트디스크)를 구입하며 LP 감상에 점점 게을러지고 있었다. 어리고 감수성이 예민했던 나는 디지털 미디어의 우월성을 강조한 음악 산업의 마케팅에 쉽게 매혹됐다. 여기엔 예전보다 감각이 무뎌지고 음악적 호기심이 줄어든 탓도 있었을 것이다. 1990년대 독일의 레이브, 테크노 신에서 LP가 잠시 유행했던 때를 제외하면 LP와 턴테이블 산업은 더 이상 희망이 보이지 않았다. LP는 놀라운 음악성과 탁월한 음질을 가졌지만 신기술에 쉬 굴복해 버렸다.

그렇다면 현재의 LP, 턴테이블의 르네상스는 어떻게 설명할 수 있을까? 2020년 가을, LP는 수십 년 만에 처음으로 CD보다 높은 판매고를 기록하며 물리 음악 매체의 지배자로 부활했다.[2] 매년 개최되는 레코드 스토어 데이Record Store Day는 지난 10년간 새로이 등장한 수많은 LP 가게를 기념하는 날이며, 행사장은 레코드 수집가들로 가득하다. 이 놀라운 현상의 전제는 최신 기술이 낡은 원시적 기술로 대체될 수도 있다는 것이었다. 이는 턴테이블 위에 LP를 올려놓고 플래터에 바늘을 내리는 촉각적 쾌감을 좇는 인간의 욕구로 해석될 수 있다. 우리는 레코딩 스튜디오나 공연장의 연주를 가장 직접적이고 솔직한 방식으로 경험하기를 원한다. 현장의 공연을 오롯이 담아 낸 음악을 경험하고자 하는 인간의 근원적 욕망이 2020년 LP 르네상스의 촉매이자 원동력이다. 우리 모두는 이 놀라운 타임머신의 수혜자다.

이 주제를 학구적으로 연구할 수도 있겠지만 이 책은 주로 톤암tone arm•과

카트리지cartridge••(흔히 픽업이라 부른다)를 아우르는 턴테이블 디자인의 역사를 이야기한다. 오디오 애호가를 위한 하이엔드 모델에만 집중한다면, 우리가 주목해야 할 제품을 놓치는 우를 범하게 될 것이다. 이 책은 1980년대 일본인 엔지니어 니시카와 히데아키西川秀明가 설계한 전설적인 마이크로 세이키Micro Seiki SX-8000처럼 오디오 애호가들이 사랑해 마지않는 턴테이블을 소개하는 동시에 그가 만든 현행 모델 테크다스 에어 포스TechDAS Air Force의 혁신을 탐구할 것이다. 한편 오디오 애호가의 관점에서 벗어나 디자인 명기名機로 꼽히는 뱅앤올룹슨 Bang & Olufsen(이하 B&O)의 아이코닉 턴테이블 베오그램Beogram 4000c와 그 자체로 영감을 주는 디터 람스Dieter Rams의 미니멀 디자인 PS2도 다룬다. 더 나아가 건축 용어 '브루탈리즘'에 어울릴 법한 화강암 플린스Plinth•:를 채용한 샤프 Sharp의 옵토니카Optonica도 소개한다. 1970년대 SF(과학 소설)에서 영감을 받은 일렉트로홈Electrohome의 아폴로Apollo 시리즈 같은 기발하고 위트 있는 제품도 다룬다.

이 책은 턴테이블 디자인과 밀접하게 결부된 아날로그 오디오 문화도 다루고자 한다. 예를 들어 1970년대 DJ 문화는 다이렉트 드라이브•:. 방식의 턴테이블(특히 테크닉스 SL-1200)이 없었다면 번성하지 못했을 것이다. SL-1200의 후속 모델은 역으로 DJ들의 피드백으로 탄생했다. 어쿠스틱 시대•::의 오디오 디자인은 에두아르레옹 스콧 드 마르탱빌Edouard-Léon Scott de Martinville, 샤를 크로Charles Cros, 토머스 에디슨Thomas Edison, 에밀 베를리너Emile Berliner의 비전으로 시작되었으며, 이후 수십 년간 음악과 미학이 화학 작용을 일으키며 새로운 아날로그 음악 예술 형식을 창조하기까지 지난한 세월을 겪어야 했다.[3]

포노그래프•::.를 비롯해 백열전구, 키네토그래프 영화 카메라, 배전소 등 미국에서 1,093개의 특허를 출원한 토머스 에디슨은 1921년 그의 가장 위대한 발명품이 무엇이냐는 질문을 받았다. 그의 대답은 내가 이 책을 쓴 계기가 되었다.

- • 턴테이블의 카트리지를 레코드 면에 수평으로 따라가게 하는 팔 모양 부분
- •• 톤암에 장착된 장치로, 끝에 달린 캔틸레버(바늘)로 LP의 그루브(소릿골)에 기록된 신호를 읽어 들인다.
- •: 플래터, 톤암 등 턴테이블의 주요 부품이 놓이는 베이스
- •:. 턴테이블의 주요 구동 방식 중 하나로, 플래터를 내부에 위치한 모터가 직접 회전시키는 방식이다.
- •:: 전기식 포노그래프가 등장한 1920년대 이전의 시대를 일컫는다.
- •::. 소리를 의미하는 그리스어 '포노φωνή'와 기록을 의미하는 '그래프γραφή'의 조어로 프랑스 시인 샤를 크로가 이 단어를 가장 먼저 썼다. 국내에서는 축음기 혹은 유성기라 불렀다.

나의 가장 위대한 발명품이 무엇이라고 생각하냐고요? 글쎄요, 나는 포노그래프를 가장 좋아한다고 답할 것 같아요. 두말할 나위 없이 내가 음악을 사랑하기 때문입니다. 음악은 이 나라 수백만 가정 너머 전 세계인들에게 즐거움을 주는 존재죠. 음악은 인간의 마음을 치유할 수 있기 때문에 이 작업은 내게 벅찬 만족감을 줍니다. 나는 위대한 예술가의 노래와 연주를 감상하는 데 필요한 시간과 비용을 지불할 여유가 없는 수많은 사람들이 보다 쉽게 음악을 즐길 수 있도록 도왔습니다.4

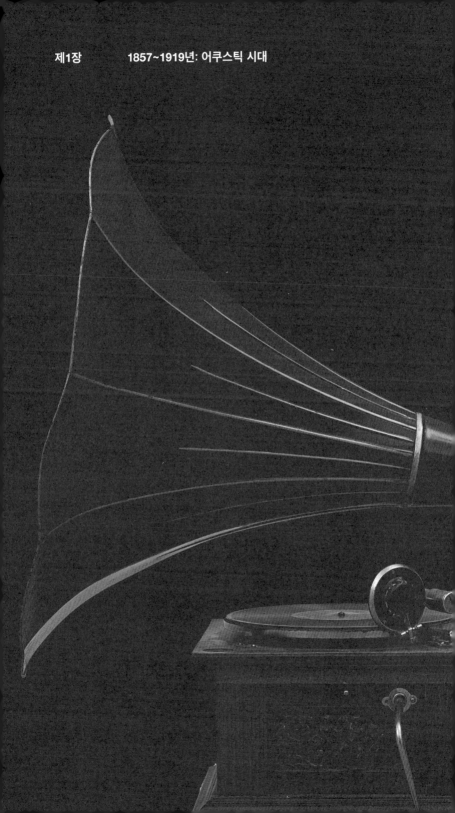

제1장 1857~1919년: 어쿠스틱 시대

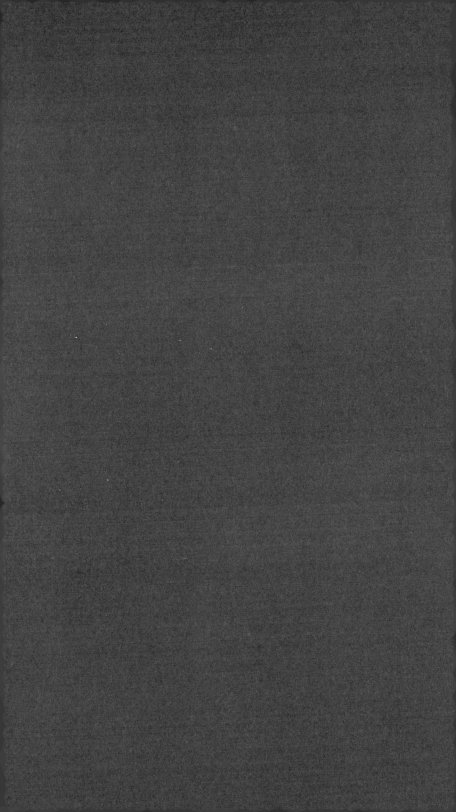

에두아르레옹 스콧 드 마르탱빌

1857년, 프랑스의 호기심 많은 아마추어 과학자 에두아르레옹 스콧 드 마르탱빌은 지금까지 164년간 세상을 지배한 턴테이블의 청사진을 창조했다. 세월을 버텨 온 이 아날로그 기술은 디스크 위에 새겨진 그루브groove•를 따라 횡으로 움직이는 스타일러스stylus••라는 아날로그 레코드의 재생 표준으로 완성됐다. 스콧 드 마르탱빌의 유산은 "세밀한 음파의 파동을 시각적으로 재현"하고자 한 그의 오랜 소원에서 시작됐다.1 포노토그래프Phonautograph라 명명한 이 기기는 청각적인 진동을 시각적으로 기록하는 제품이었다.2 하지만 그의 놀라운 발명이 무색하게도 이 기기는 출시 후 얼마 지나지 않아 워싱턴의 스미스소니언 국립 자연사 박물관으로 퇴장해야 했다.

　　스콧 드 마르탱빌의 실험은 "인간의 신체 기관인 귀 일부를 복제해 원하는 결괏값 추출"을 목표로 인간 고막의 작동 원리를 역설계하는 데 집중했다.3 그는 금박 사이에 끼우는 가죽(소의 장막)과 회양목을 사용하여 고막과 이소골 같은 인간의 귀 내부를 복제해 장치의 송화구로부터 음파 진동을 포착했고, 근본적으로 인간의 이도耳道를 복제하는 데 성공했다. 손으로 움직이는 실린더가 기계적인 움직임을 만들어 내고 음파가 진동하면 스타일러스(이때는 바늘 대신 뻣뻣한 털을 사용)가 유연油煙지에 반복적인 이미지를 새겼다. 1857년 3월 25일, 포노토그래프는 프랑스 특허 번호 17,897/31,470을 획득했다.4

　　포노토그래프는 매혹적이고 압도적인 발명품이었지만 한 가지 근원적 관점에서 실패했다. 바로 녹음된 내용을 재생해서 들을 수 없었다는 것이다. 레코딩된 음성 정보를 오로지 시각적으로만 볼 수 있었으며 이에 스콧 드 마르탱빌은 자신의 발명품을 포노토그램phonoautogram이라 명명하며 음성 정보를 인쇄물이나 활자처럼 읽을 수 있다고 주장했다.5 사람들은 소리 재생 기능이 없는 이 발명품에 관심을 갖지 않았고 결국 그는 천직이었던 발명가를 그만두고 책 판매원으로 이직했다.6 훗날 스콧 드 마르탱빌이 재조명되어 포노토그래프가 '기록 가능한' 아날로그 재생의 시초로 재평가받는 데에는 150년이 걸렸다.

　　스콧 드 마르탱빌이 남긴 포노토그램 중 하나인 'No. 5'는 프랑스 18세기 민요 〈달밤에Au Clair de la Lune〉다. 1860년 4월 9일에 레코딩된 이 음반은 파리의

• 　소리가 새겨진 레코드의 홈. 과거 국내에서는 소릿골, 음구音溝라고도 불렀다.

•• 　레코드의 그루브를 읽어 내는 턴테이블의 바늘

한 기록 보관소에 보관되어 있었고, 2008년 캘리포니아의 로런스 버클리 국립연구소의 과학자들이 9×25인치(22.9×63.5센티미터) 크기의 종이 레코딩을 재생하는 일에 도전했다. 그들은 고대 암호를 디지털 파일로 변환할 수 있는 디지털 이미징 기술을 이용해, 검게 그은 포노토그램에서 소리를 추출하는 데 성공했다. 녹음된 지 한 세기 반이 지나서야 이 레코드는 "작지만 잘 들리는 음성으로 '달밤에, 피에로가 대답했어Au Clair de la Lune, Pierrot répondit'라며 열한 개의 음을 재생했다."[7] 만약 스콧 드 마르탱빌이 재생된 음을 들었다면 이 방법을 지지했을까? 그의 목표는 소리 그 자체가 아닌 음악적 의도의 증거인 '음성 기록'에 머물러 있었다.[8] 하지만 그의 발명 덕분에 20년 후 토머스 에디슨은 실질적으로 음을 재생한 첫 번째 인물이 될 수 있었고 에디슨 덕분에 선배들의 헌신에도 비로소 의미가 부여됐다.

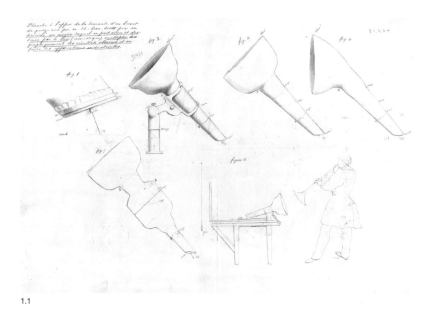

1.1

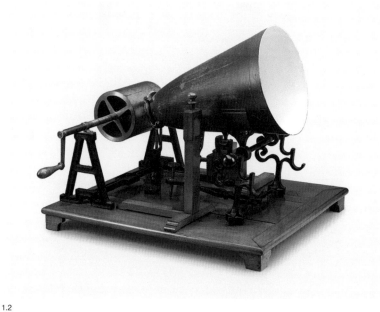

1.2

1.1 1857년 3월 25일 발행된 에두아르레옹 스콧 드 마르탱빌 포노토그래프 특허의 삽화

1.2 에두아르레옹 스콧 드 마르탱빌 이후 등장한 1865년 루돌프 쾨니히Rudolph Koenig의 포노토그래프

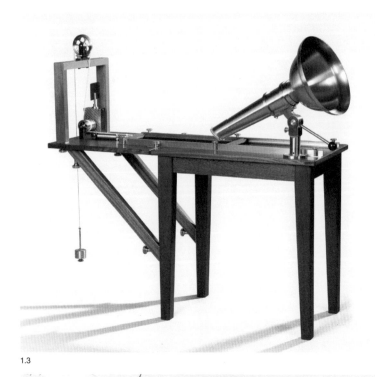

1.3

mmmmmmmmmmmmmmmmmmmmmmm

ai remi ce *bandO*n dan teur *rrage cruell*

mmmmmmmmmmmmmmmmmmmmmm

no *tiOI*n du *déser* sou teur a*n*tre *brutan*

mmmmmmmmmmmmmmmmmmmmmm

de *chirr*e quelque*fOi* te *voÿa*ge*ur trembla*n

mmmmmmmmmmmmmmmmmmmmmm

il *vodrai* miel*l* pour tui que teur *fain dévorante*

mmmmmmmmmmmmmmmmmmmmmm

dissersa tes tamb*Or*n de sa chair *pallpilan*nte

mmmmmmmmmmmmmmmmmmmmmm

que de *tomber vivAn* dan mes ter*rribll*e main

1.4

16

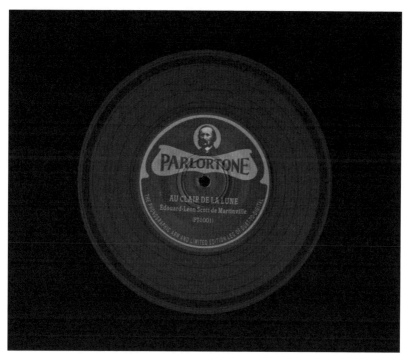

1.5

1.3 2016년 안톤 스톨빈더르Anton Stoelwinder가 완성한 에두아르레옹 스콧 드 마르탱빌의 1857년 평판
 포노토그래프 복제품
1.4 1859년 에두아르레옹 스콧 드 마르탱빌 포노토그래프의 해석
1.5 에두아르레옹 스콧 드 마르탱빌의 1860년 〈달밤에〉 레코딩을 기반으로 2010년 더스트 투 디지털 팰러톤
 레이블에서 제작한 45회전 레코드

샤를 크로

스콧 드 마르탱빌의 포노토그래프 발명 20년 후, 음악의 녹음과 재생에 열중한 프랑스 발명가가 등장했다. 화가 에두아르 마네Edouard Manet, 시인 테오도르 드 방빌Théodore de Banville과 폴 베를렌Paul Verlaine의 친구였던 시인 샤를 크로는 발명과 거리가 먼 인물이었다. 그러나 이 아마추어 과학자는 소리 재생의 도구로 회전하는 디스크를 가장 먼저 떠올렸다는 점에서 인정받을 수 있다.

1877년 4월 18일, 크로는 소리를 녹음하고 재생하는 과정을 묘사한 논문을 썼다. 파리에 있는 프랑스 과학아카데미에 제출된 이 논문은 "시간과 신호 세기의 본질적인 관계를 통해 같은 진동판 혹은 운동으로 음을 내도록 동일하게 설계된 진동판의 진동 전후 궤적을 기록하고 이 기록을 통해 동일한 진동을 소리로 재생하는 데 목적이 있다"라고 설명했다.9 이 설명은 근본적으로 동시대 에디슨의 발상과 일치했지만 크로의 이론은 두 가지 중요한 관점에서 달랐다. 첫째, 그는 (뒤에서 설명할) 에디슨의 실린더와 달리 디스크를 강조했고, 둘째, 에디슨의 틴포일tinfoil•과 대조적으로 당시 사진 제판 기술에 사용된 검게 그은 유리에 부조浮彫로 새겨진 정보를 읽어 낸다는 점이 상이했다.

같은 해 4월 30일에 크로는 이 논문을 과학아카데미에 제출했지만 12월 5일까지 읽히지 않은 채로 봉인되어 있었다. 그 이유는 지금도 미스터리로 남아 있다. 크로는 이 발명의 특허 출원을 위해 기금을 모집하려고 시도했으나 실패했다. 이는 시인이자 증명되지 않은 아마추어 과학자에게는 놀랍지 않은 일이었다. 흥미롭게도 1877년 10월 10일 자 과학 저널 『주간 성직자La Semaine du Clergé』에서 신부 르누아르가 크로의 기기 장치를 논의하는 기사를 실었다. 르누아르가 크로의 장치를 '소리'와 '기록'의 그리스어 어원을 합친 '포노그래프'로 명명한 것은 바로 이 기사에서였다.10 이 기사로 용기를 얻은 크로는 학회에 자신의 봉인된 논문을 공개하도록 로비했고, 1877년 12월에 드디어 학회가 그의 논문을 공개했지만 이미 에디슨이 특허를 신청하고 세상에 포노그래프를 공개한 후였다. 역사학자들은 누가 포노그래프의 공을 차지해야 하는지 끊임없이 논쟁했지만 크로가 최초로 구상하고, 에디슨이 최초로 구현했다는 점만은 분명하다. 스콧 드 마르탱빌과 크로의 아날로그 정신은 초기 발명가들의 실현되지 않은 잠재력을 상징하며 이후

• 에디슨의 초기 포노그래프는 양철 포일에 소리를 기록해 틴포일 포노그래프라 부르며 이후 실린더로 대체된다.

피에르 루네Pierre Lurné, 피에르 리포Pierre Riffaud 같은 프랑스의 후예들이 제작한 최신 턴테이블에서 그들의 DNA를 발견할 수 있다.

토머스 에디슨

에디슨은 발명가 지망생들에게 이렇게 조언했다. "당신이 실험할 때, 또 당신이 완전히 이해할 수 없는 것을 발견했을 때, 해결할 때까지 쉬지 말고 실험하세요. 그건 당신의 목표 혹은 그것보다 훨씬 더 중요한 것이 될 수도 있습니다."[11] 이런 맥락에서 10대부터 전신 중계기 작업에 열중했던 에디슨은 이 과정에서 자신이 추구했던 고속 전화 송신기가 아닌 전혀 다른 것, 즉 포노그래프에 이끌렸다.

18세 이후 에디슨은 일정한 속도로 메시지를 기록하고 재전송할 수 있는 기기에 몰두했다. 종이에 모스 코드를 기록하고 또다시 기록하기를 반복하면서 그는 보다 능률적이고 빠른 전송 방법이 없을지 고민했다. 에디슨은 전신 기사로 일하며 이후 발명가로의 길을 열어 줄 발견을 하게 된다. 인쇄된 테이프가 기기로 이동하면서 "희미하지만 인간이 말하는 것 같은 가볍고 음악적이고 리드미컬한 소리"를 만들어 낸 것이다.[12] 이 사려 깊은 관찰이 그를 전신 기록에서 전화(음성 레코딩)로 이끌게 된다. 1877년 그는 전화 개발에 몰두했다. 겨우 서른 살이었던 그는 알렉산더 그레이엄 벨Alexander Graham Bell의 전화를 위한 카본 송신기를 발명하여 자신의 연구에 몰두할 수 있는 경제적 자유를 얻었다.

전신 중계기 작업 중 들은 소리에 고무된 에디슨은 음성을 레코딩할 수 있는 기기 발명에 착수했다. 레코딩된 음이 먼저 송신소로 전달된 후 전화선을 통해 다른 기기로 전달되어 다시 재생되는 방식이었다. 하지만 개발 도중 에디슨의 청력이 극도로 악화하여 수화기의 음성 크기를 결정할 수 없는 상태에 이르렀다. 그는 자신의 장애를 극복하기 위해 음성 신호의 증폭 크기를 눈으로 확인할 수 있도록 수화기의 다이어프램diaphragm•에 바늘을 달아 놓았다. 바늘이 자신의 피부를 긁는 것만으로도 음성 신호의 크기를 가늠할 수 있다는 데 착안한 에디슨은 바늘로 파라핀 종이에 음성 신호를 입력할 수 있도록 했다.

에디슨은 조수인 존 크루에시John Kruesi에게 초기 프로토타입 제작을 맡겼고 자신은 장치의 매개 변수를 설명하는 스케치를 그렸다. 이 기초적인 장치는 틴

• 진동을 통해 음파를 생성하거나 수신하는 얇은 막으로, 주로 스피커의 유닛을 일컫는다.

포일 실린더와 재생을 위한 다이어프램, 여기에 레코딩을 위한 바늘이 부착되어 있었다. '힐 앤드 데일hill-and-dale'로 널리 알려진 에디슨의 설계는 바늘 또는 스타일러스가 실린더에 수직 방향의 그루브를 새기는 방식이다. 손으로 실린더를 돌리면 바늘이 금속에 송화구로부터 입력된 음파 진동을 새겼다. 재생 과정은 역순으로, 바늘이 그루브를 읽으며 얻은 신호를 두 번째 다이어프램에 전달해 송화구에서 소리가 나왔다. '힐 앤드 데일' 방식은 에디슨 디스크 레코드Edison Disc Records나 프랑스의 파테 레코드Pathé Records 같은 초기 실린더 레코드 시장을 지배했지만 결국 크로가 구상하고 이후 에밀 베를리너가 지지한 수평 녹음 기술에 패배했다.

에디슨의 포노그래프는 열등한 음질을 보여 주었고 1878년 10월에 이르면 이 기기의 성능이 제한적이라는 사실이 너무도 분명해졌다. 특히 음질이 참혹해서 에디슨이 직접 작성한 광고 문구에도 제품 성능에 대한 면책 조항을 넣을 정도였다. "이 멋진 발명품을 실생활에 이용하기에는 아직 모든 성능이 구현되지 않았습니다. 그래서 우리는 전시회에서 선보인 제품 중 최고의 제품만 엄선해 외형만 판매할 준비가 되어 있습니다."[13] 뉴저지 멘로 공원의 마법사로 불린 에디슨은 사람들의 뜨거운 관심을 받아 이미 투자까지 보장받은 백열전구 사업을 위해 호기심 수준에 머무른 포노그래프를 폐기해 버렸다. 프랑스의 스콧 드 마르탱빌과 크로처럼 에디슨 역시 훗날 뉴저지의 후배 턴테이블 설계자에게 아날로그 정신을 물려주게 된다. 뉴저지 에디슨 연구소에서 24킬로미터 떨어진 곳에 위치한 세계적인 턴테이블 제조사 VPI 인더스트리스VPI Industries가 바로 그 주인공이다.

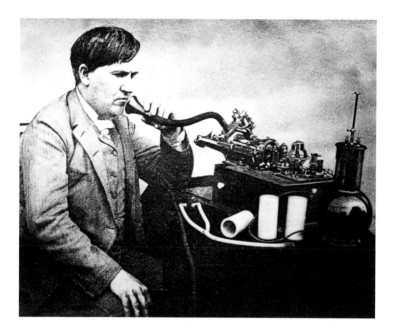

1.6

1.7

1.6 1888년 포노그래프에 말하고 있는 토머스 에디슨

1.7 1877년 11월 29일 토머스 에디슨의 포노그래프 스케치

주크박스 그리고 컬럼비아 포노그래프 컴퍼니의 부상

에디슨이 포노그래프에서 손을 떼면서 다른 발명가들이 에디슨의 중단된 연구를 잇기로 했다. 1886년 알렉산더 그레이엄 벨은 그의 사촌 치체스터 A. 벨Chichester A. Bell, 찰스 섬너 테인터Charles Sumner Tainter와 함께 왁스 실린더 기반의 '그라포폰'을 발표했고, 1887년에 아메리칸 그라포폰 컴퍼니American Graphophone Company를 설립했다.14 이에 자극받은 에디슨이 개량된 포노그래프를 내놓으면서 이후 에디슨과 벨의 경쟁이 펼쳐졌다. 결국 두 발명가의 기업은 이후 미국 전체 포노그래프 사업을 장악하게 되는 자본가 제시 리핀콧Jesse Lippincott의 노스 아메리칸 포노그래프 컴퍼니North American Phonograph Company가 인수했다.

포노그래프가 다시 한번 도약하게 된 계기는 동전을 넣으면 음악 한 곡을 재생하는 기기, 주크박스의 발명이다. 주크박스는 비싸서 감히 구입하기 힘든 레코드를 향한 대중의 열망을 충족시켜 주었다. '행진곡의 왕' 존 필립 수자John Philip Sousa의 초기 행진곡들과 〈오! 수재너Oh! Susanna〉의 작곡가 스티븐 포스터Stephen Foster의 곡들이 주크박스의 인기를 견인했다.15 이런 주크박스의 흥행으로 본격적인 레코드 산업이 탄생할 수 있었다. 아메리칸 그라포폰 컴퍼니의 자회사로 출범한 컬럼비아 포노그래프 컴퍼니Columbia Phonograph Company는 레코딩 및 음악 유통 기업으로, 레코드 예술의 시장 기반을 공고히 하는 역할을 담당했다. 1893년에 이르러 컬럼비아사는 폭넓은 아티스트와 레퍼토리를 담은 32쪽짜리 카탈로그를 소개했다.16

1.8

1.9

1.8 1878년 에듬 하디Edme Hardy가 제조한 토머스 에디슨 스타일의 틴포일 포노그래프

1.9 1903년 에디슨 포노그래프 컴퍼니 에디슨 홈 모델 A 포노그래프

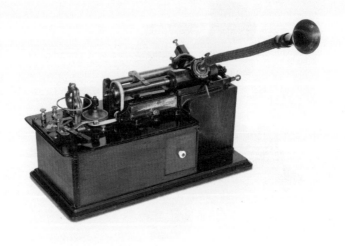

1.10

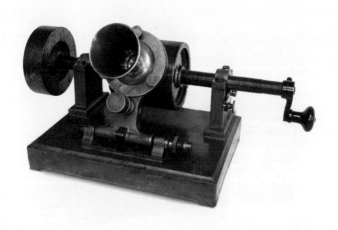

1.11

에밀 베를리너

1870년 독일을 떠나 뉴욕에 도착한 젊은 유랑인 에밀 베를리너는 해 보지 않은 일이 없었다. 그는 대부분의 이민자처럼 살아남기 위해 최선을 다했고, 이후 워싱턴 D.C.에 위치한 포목점이나 연구소의 허드렛일꾼으로 정착했다. 베를리너의 가장 흥미로운 점은 그가 퇴근 후 시간을 어떻게 보냈는지에 있다. 그는 뉴욕의 쿠퍼 유니언 도서관에서 물리학과 화학을 공부했고, 하숙집에 소박한 연구소를 마련해 전화 송신기 실험에 몰두했다. 그가 새로운 전화 송신기의 특허 출원에 성공하자, 그의 특허가 절실히 필요했던 벨 연구소는 특허 사용에 상당한 금액을 지불했을 뿐만 아니라 이후 연구를 위해 베를리너를 고용하기에 이른다. 하지만 베를리너의 전화에 대한 열정은 특허 출원 후 빠르게 식고 있었다.

관심사가 전화에서 포노그래프로 이동한 에디슨처럼 베를리너도 레코딩과 재생을 위한 기기에 몰두했다. 그렇지만 둘의 근본적인 차이점은 에디슨의 수직 방식과 달리 베를리너는 수평으로 움직이는 스타일러스를 지지했다는 점이다. 베를리너는 에디슨의 실린더 대신 디스크를 사용해 이전의 스콧 드 마르탱빌과 크로가 구상한 개념을 구체화했다. 그는 1887년 9월 26일에 특허를 출원하며 자신의 새로운 장치를 '그라모폰'이라 명명했다. 그는 여기서 머무르지 않고 이후에도 그라모폰 연구를 계속해 20세기 초에 개선된 그라모폰의 특허를 다시 한번 출원했다.

베를리너는 기기 개발과 함께 스탬핑stamping• 과정, 레코드의 품질과 음질을 향상하는 일에도 동등하게 관심을 기울였다. 그리고 그는 이후 레코드 산업의 기반이 되는 레코드 복제 기술을 마련했다. 그는 원본 레코딩에서 원하는 만큼 복제할 수 있는 기술을 열망했다. 또한 그는 "앞으로 유명한 가수, 화자, 연주자는 그들의 포노토그램(레코드)이 판매된 만큼의 로열티 수입을 얻을 수 있을 겁니다"라고 예견했다.17 대중을 위한 엔터테인먼트 산업으로서 레코드의 가능성을 예견한 그의 통찰력은 실린더 기반 포노그래프를 압도하는 궁극적인 그라모폰의 성공을 이끌어 냈다.

• 스탬퍼(레코드를 찍어 내는 틀)로 레코드를 생산하는 공정

1.12

E. BERLINER.
GRAMOPHONE.

No. 534,543. Patented Feb. 19, 1895.

1.13

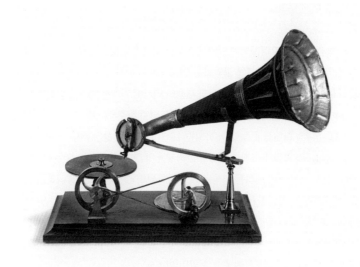

1.14

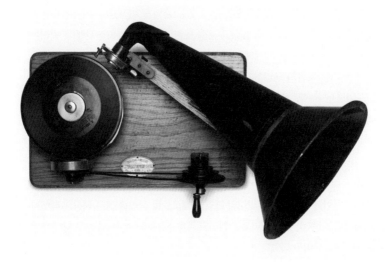

1.15

1.12 1907년 컬럼비아 포노그래프 컴퍼니가 발매한 빌리 머리Billy Murray의 〈테이크 미 백 투 뉴욕 타운Take Me Back to New York Town〉 실린더 레코드

1.13 1895년 2월 19일 미국 특허청에서 발행한 에밀 베를리너의 '그라모폰' 특허

1.14 1890~1893년 케머 운트 라인하르트 베를리너 그라모폰

1.15 1893~1896년 베를리너 그라모폰 컴퍼니 베를리너 그라모폰

빅터 토킹 머신 컴퍼니

빅터의 등장을 제대로 이해하기 위해서는 우선 빅터가 탄생하기 전의 법적 다툼과 회사 간의 복잡한 이해관계를 파악하는 인내심이 필요하다. 하지만 결국 빅터와 그들의 붉은 레이블 레코드는 레코딩과 재생의 역사에 거대한 족적을 남겼다.

베를리너가 고용한 기계 제작 기술자 엘드리지 존슨Eldridge Johnson은 진심으로 베를리너의 특허를 존중했다. 하지만 1901년까지 상황은 매우 복잡했다. 존슨은 베를리너의 발명에 크게 기여했고 그라모폰의 모터와 사운드박스sound box• 를 전담했다. 그의 가장 놀라운 업적은 레코딩 과정의 개선이었다. 더 나아가 공장과 판매 조직까지 전담하게 된 존슨은 베를리너에게 천문학적인 수익을 안겨 주었다. 이후 베를리너와 존슨은 오랜 협상 끝에 새로운 회사 빅터 토킹 머신 컴퍼니Victor Talking Machine Company를 설립하기로 했다. 베를리너가 보통주 전체의 40퍼센트, 존슨이 60퍼센트를 갖는 계약이었다.

1902년, 존슨은 그라모폰과 디스크의 품질 개선에 집중하던 중 혁신적인 발명품 하나를 세상에 내놓는다. 바로 톤암이다. 존슨은 무게 부담 없이 거대한 메탈 혼horn을 사운드박스에 바로 연결할 수 있는 톤암을 제작했다. 톤암은 이전과 비교해 디스크의 마모를 크게 줄였고 음질 또한 비약적으로 향상시켰다. 빅터는 톤암을 장착한 신모델을 "세계에서 가장 위대한 악기"라고 광고했다.[18]

니퍼라는 이름의 테리어가 귀엽게 그라모폰을 듣고 있는 빅터의 유명한 트레이드마크는—원래 화가 프랜시스 배러드Francis Barraud의 그림으로, 실린더 방식의 포노그래프를 듣고 있는 모습을 수정한 이미지다—이후 빅터의 영국 지사 HMV(주인의 목소리His Master's Voice)의 로고로 사용된다.[19]

빅터의 레코딩 부문에서는 세계 최고의 클래식 레이블, 레드 실Red Seal이 탄생했다. 러시아 상트페테르부르크의 빅터 담당자가 당대 최고 예술가를 위한 마케팅 아이디어를 고민하다 프리미엄 가격의 레코드를 장식할 붉은 색상의 레이블을 떠올렸다. 이후 이 붉은 레이블은 엔리코 카루소Enrico Caruso와 같은 당대 유명 예술가들과 동의어가 되었다.[20]

• 진동판에 바늘을 추가한 구조체로 이후 픽업, 카트리지로 진화한다.

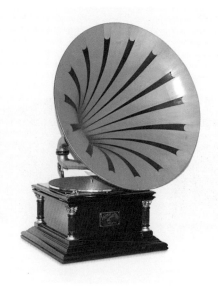

1.16

1.17

1.16 1900년대 초 빅터 6 포노그래프
1.17 1915년경 빅터 포터블 그라모폰

1.18

1.18 1920년경 길버트 그라모폰 게이샤 포터블 그라모폰

1.19 1900년대 초 빅터 모나크 스페셜 포노그래프

1.20 20세기 전반기 퍼넬 그라모폰

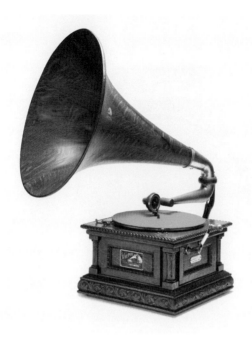

1.19

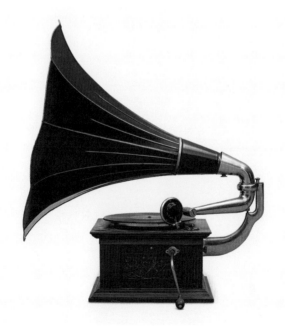

1.20

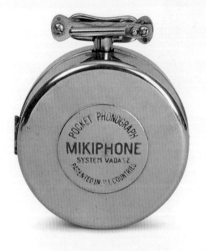

1.21

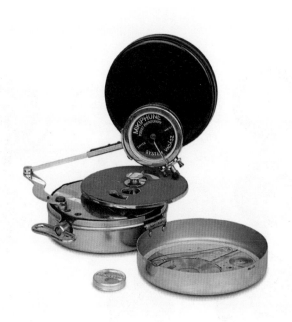

1.22

1.21-22　1926년 메종 파이야르 미키폰 포켓 포노그래프, 미클로시 바더스Miklós Vádasz와
에티엔네 바더스Étienne Vádasz 개발

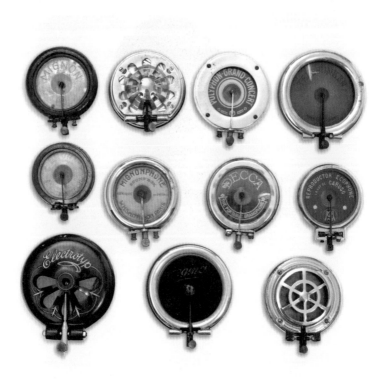

1.23

1.24

1.25

1.26

1.27

1.28

1.29

1.23 1915년 그라모폰 리프로듀서

1.24–29 19세기 그라모폰 바늘 케이스

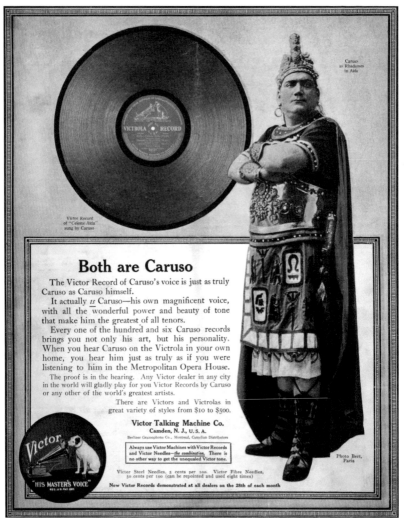

Caruso
as Rhadames
in Aida

Victor Record
of "Celeste Aida"
sung by Caruso

Both are Caruso

The Victor Record of Caruso's voice is just as truly
Caruso as Caruso himself.

It actually *is* Caruso—his own magnificent voice,
with all the wonderful power and beauty of tone
that make him the greatest of all tenors.

Every one of the hundred and six Caruso records
brings you not only his art, but his personality.
When you hear Caruso on the Victrola in your own
home, you hear him just as truly as if you were
listening to him in the Metropolitan Opera House.

The proof is in the hearing. Any Victor dealer in any city
in the world will gladly play for you Victor Records by Caruso
or any other of the world's greatest artists.

There are Victors and Victrolas in
great variety of styles from $10 to $500.

Victor Talking Machine Co.
Camden, N. J., U. S. A.
Berliner Gramophone Co., Montreal, Canadian Distributors

Always use Victor Machines with Victor Records
and Victor Needles—*the combination.* There is
no other way to get the unequaled Victor tone.

Victor Steel Needles, 5 cents per 100. Victor Fibre Needles,
50 cents per 100 (can be repointed and used eight times)
New Victor Records demonstrated at all dealers on the 28th of each month

Photo Bert,
Paris

"HIS MASTER'S VOICE"
REG. U.S. PAT. OFF.

1.30

36

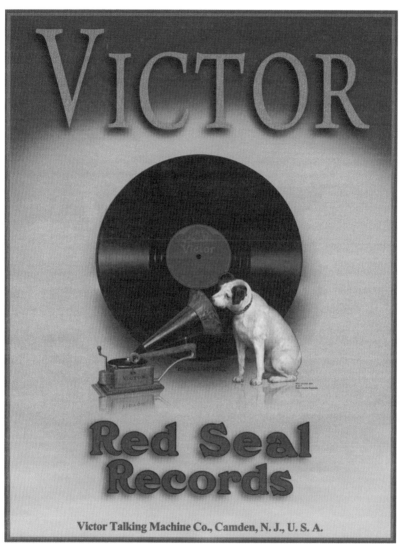

1.31

1.30 1914년 엔리코 카루소가 등장하는 빅터 토킹 머신 컴퍼니 광고, "둘 다 카루소"

1.31 1900년대 초 빅터 토킹 머신 컴퍼니 광고, "빅터 레드 실 레코드"

유럽의 아날로그 문화: 파테, 도이치 그라모폰, 오데온

포노그래프와 그라모폰의 등장은 단순히 기술적 사실의 나열만으로 설명할 수 없다. 유럽의 아날로그 시대정신에 기여한 예술적, 사회적 요인에도 동일한 관심을 가져야만 이해할 수 있다.

　벨 에포크 시기의 프랑스는 비록 오디오의 미래를 예견하지 못했지만 미국에서 전해진 '말하는 기기'를 기꺼이 수용했다. 활기 넘치는 파리의 식당 '바 아메리캉'은 엉뚱하게도 프랑스 오디오의 발상지가 되었다. 레스토랑의 소유주 샤를 파테Charles Pathé와 에밀 파테Emile Pathé는 활기차고 자신만만한 형제였고 샤를이 지역 박람회에서 에디슨의 포노그래프를 본 이후 이들의 영감이 타오르기 시작했다. 자신들의 업장에 포노그래프를 놓으면 많은 고객이 몰릴 것이라고 예상한21 형제는 바로 포노그래프에 투자해 퐁텐가에 있는 그들의 건물에 설치했다. 포노그래프에 매혹된 수많은 사람이 몰려들기까지는 오래 걸리지 않았다. 아니나 다를까 소비자들은 기기를 구매할 수 있는 방법을 문의하기 시작했고 이에 자극받은 형제는 샤투 근교에 포노그래프 공장을 세워 버렸다.

　이렇게 파테 브러더스 컴퍼니Pathé Brothers Company가 탄생하며 프랑스의 포노그래프와 레코드의 수요는 폭발했다. 그들의 첫 포노그래프는 '닭'이라 불렸고, 이 자랑스러운 조류는 이후 파테의 트레이드마크로 쓰인다. 파테는 1899년 발행한 자사 카탈로그에서 무려 1,500장의 실린더 레코드를 자랑했다. 두 형제의 탁월한 능력은 잠재적 소비자에게 이들의 수많은 레코드를 경험할 수 있는 장소를 제공한 데서 빛을 발했다. 그들은 파리 이탈리앵 거리에 화려하게 꾸민 '살롱 뒤 포노그라프'를 열었고 이곳에서 음악 애호가들은 느긋하게 앉아 원하는 실린더를 감상할 수 있었다. 이를 통해 파리는 포노그래프와 레코딩 예술의 문화적 메카로 부상했다. 컬럼비아 그라포폰 컴퍼니Columbia Graphophone Company가 그들의 첫 번째 해외 사무소로 파리를 택한 것은 당연한 일이었다. 이제 파테 형제는 레코드, 오디오 업계의 핵심 인물이 되었다.22

　에밀 베를리너는 미국으로 이민했지만 모국인 독일에 종종 돌아와 독일 내 그라모폰과 레코드 유통 체계를 확립했다. 1898년 그는 클래식 음악 중심의 레코드 레이블, 도이치 그라모폰 게젤샤프트Deutsche Grammophon Gesellschaft를 설립했다.23 이후 이 기업은 클래식 세계에서 전설적인 지위를 독점했다.

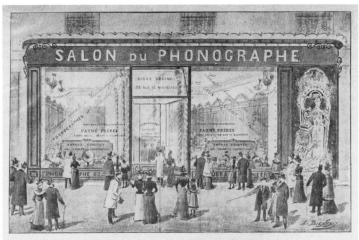

1.32

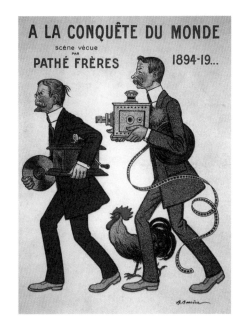

1.33

1.32 1899년 파테 포노그래프 살롱 광고, "살롱 뒤 포노그래프"

1.33 1970년 파테 형제가 등장하는 광고, "세계 정복", 아드리앵 바레르Adrien Barrère 삽화

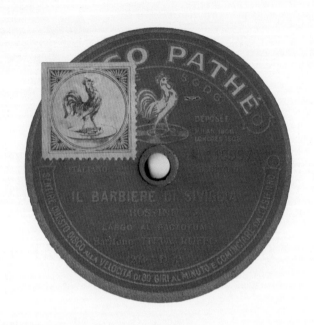

1.34

1.34 1906년경 파테가 발매한 티타 루포Titta Ruffo의 〈세비야의 이발사〉 레코드 라벨
1.35 1911~1928년경 파테 레코딩 포노그래프
1.36 1903년경 파테 코케 포노그래프

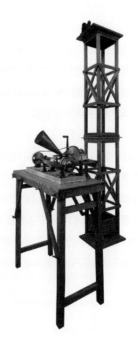

1.35

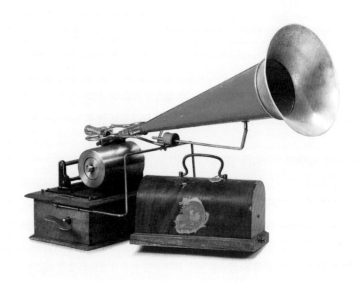

1.36

독일에서는 도이치 그라모폰의 클래식 카탈로그와 대조적인 또 다른 레코딩 레이블 오데온Odeon이 탄생했다. 오데온은 전 세계로 진출했다는 점에서 첫 '월드 뮤직' 레이블로 평가받는다. 오데온은 폭넓은 시각으로 전 세계의 호기심 많은 음악 애호가들에게 이국적이면서도 알려지지 않은 무명의 아티스트를 적극 소개했다.24 막스 슈트라우스Max Strauss와 하인리히 춘츠Heinrich Zuntz가 1903년에 설립한 이 회사는 파리의 오데옹 극장에서 사명과 로고를 따왔다.25 오데온은 아시아, 남미, 중동 등 전 세계 지역에 직원을 파견하고 원격 녹음 시설을 설치했으며, 지역 예술가의 음악을 레코딩했다. 오데온의 레코드는 음악적 매력 외에도 당시 유행하던 동양주의, 바이마르공화국 시대를 대표하는 심미주의로 명성을 얻었다. 또한 오데온은 기술적으로도 최초의 양면 디스크를 만들고, 가장 먼저 대형 오케스트라 레코딩을 시도한 기업이라는 점에서 찬사를 받았다(당시 타 회사는 단면 디스크만 제조했다).26 이들 모두 위대한 성과였지만, 오데온의 진정한 탁월함은 월드 뮤직에 대한 헌신에 있다.

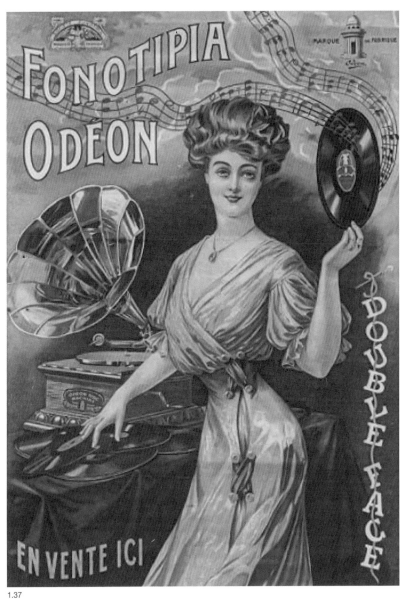

1.37

1.37 1904~1910년 오데온 광고, "포노티피아 오데온, 양면 디스크"

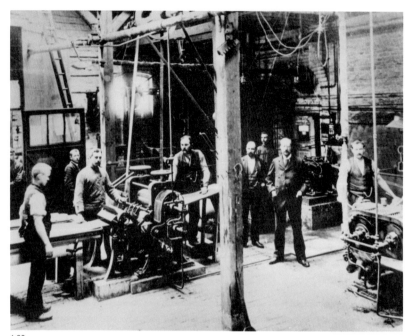

1.38

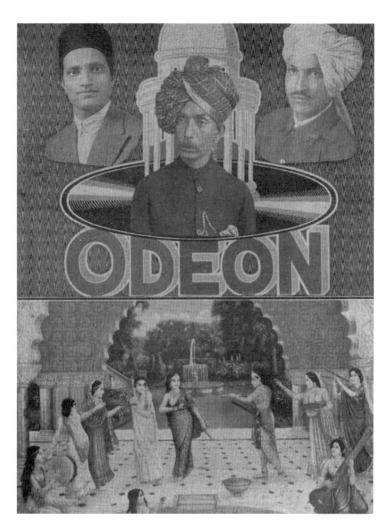

1.39

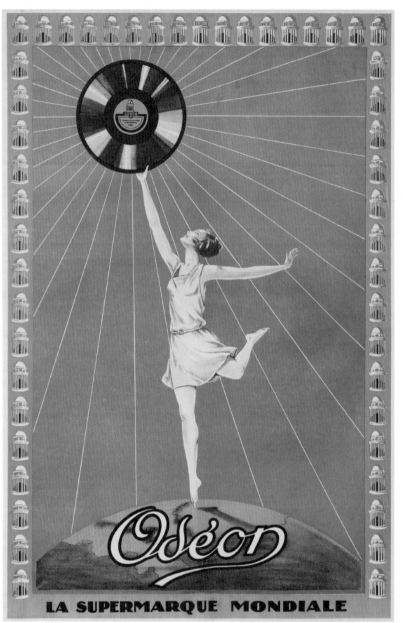

1.40

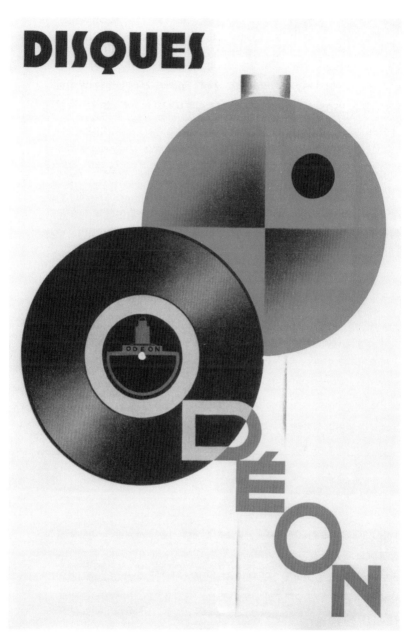

1.41

1.40 1920년경 오데온 광고, "오데온, 글로벌 슈퍼 브랜드"

1.41 1929년경 오데온 광고, "오데온 음반", 장 카를뤼Jean Carlu 디자인

일본 그리고 치쿠온키

일본어로 '소리를 저장하는 기계'라는 의미의 치쿠온키ちくおんき는 20세기에 접어든 격랑의 일본에서 따뜻한 환영을 받지 못했다. 일본 제국은 견고한 전통 사회가 뒷받침하고 있었다. 하지만 서양에 점차 매료되면서 서구 문화를 수용하자는 정서가 생겨났다.

　　새로운 여명에 출사표를 내던진 이는 1903년 일본에 포노그래프를 판매하기 위해 출장 온 미국인 레코딩 엔지니어 프레드 가이스버그Fred Gaisberg였다.[27] 그는 도쿄의 호텔 방에서 황실 가극단의 연주를 레코딩하고 참석자들에게 바로 레코딩을 들려줬다. 그는 성공적인 시연으로 포노그래프의 일본 발매 이후 무려 270장의 레코드를 레코딩할 수 있었다.[28] 이 레코드들은 독일에서 생산되어 열성적인 일본 소비자에게 판매되었다.

　　이로부터 5년 후 일본은 최초의 레코드 공장이자 레코딩 회사인 닛포노폰Nipponophone을 설립했다. 초기 오디오에 대한 일본의 과감한 수용은 이후 하이엔드 턴테이블 시대에 결실을 맺을 것이다. 다니자키 준이치로谷崎潤一郎는 1933년 그의 저서 『음예예찬陰翳礼讚』에서 "만약 우리가 포노그래프를 발명했다면 우리 음악의 특별함을 훨씬 더 충실하게 표현했을 텐데"라며 서양의 레코딩 기기가 일본 음악의 예술성을 제대로 표현할 수 없음을 아쉬워했다.[29] 1960년대에 일본은 턴테이블, 톤암, 카트리지 시장을 이끄는 리더로 부상했고 그제야 다니자키 준이치로의 오랜 열망이 실현됐다.

어쿠스틱 시대의 퇴장

1920년대에 이르러 가장 순수한 아날로그 재생 기술은 사멸한다. 이토록 충실하게 음의 파동을 보존하는 기기는 이후 더 이상 등장하지 않는다. 전기 기술의 진보는 필연적으로 마이크, 진공관, 특히 라디오의 등장을 이끌었다. 하지만 라디오, 턴테이블 등 최신 오디오가 시장의 중심을 차지하기까지는 생각보다 많은 시간이 필요했다.

1.42

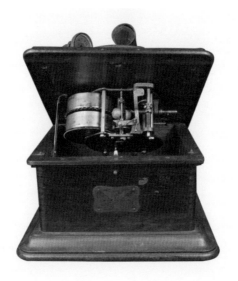

1.43

1.42-43 1910년경 닛포노폰 모델 35 포노그래프

제2장 　　　 1920~1949년: 초기 전기 시대

레이블 경쟁과 재즈, 그리고 빅터의 원치 않은 퇴장

1920년대 초 새로운 기술이 등장해 포노그래프와 레코드에 강력한 영향을 끼치며 포노그래프의 운명을 예상치 못한 방향으로 이끌었다.

포노그래프 산업에는 정적이 흐르고 있었다. 포노그래프 등장 이후부터 1920년대까지 변화가 거의 없었다. 빅터의 1921년 빅트롤라Victrola 모델은 1905년의 오리지널 모델과 거의 같았고 여전히 레드 실 레이블과 함께 HMV 상표를 사용하고 있었다. 수년간 빅터는 빅트롤라에서 보여 준 네 개의 짧은 다리에 경첩이 달린 캐비닛 디자인을 고수했지만 소비자들은 빅터의 경쟁자 브런스윅Brunswick과 소노라Sonora와 같은 평평한 상단부를 가진 모델을 요구했다. 빅터는 마지못해 빅트롤라의 디자인 개선을 결정했지만 중앙부의 솟아오른 덮개 콘셉트를 유지해 자신만의 독창성을 보여 주고자 했다. 결국 이 제품은 '꼽추'라는 별명으로 널리 조롱받으며 실패했다.[1] 이런 실패에도 1921년 빅터의 매출은 5,000만 달러에 달했고 레코드 판매는 1억 4,000만 달러를 기록했다. 이는 1914년 대비 네 배나 늘어난 수치였다.[2]

수요 폭발을 견인한 것은 미국 문화의 새로운 매력, 재즈였다. 작은 앙상블의 즉흥 연주 문화에서 진화한 재즈는 상업적 인정과 광범위한 문화적 인식이 어우러진 성숙한 음악 운동이었다. 초기 비평가들은 재즈를 부도덕하고 음란한 음악이라고 사갈시했지만 재즈의 확산을 막을 수는 없었다.[3]

컬럼비아가 플레처 헨더슨Fletcher Henderson과 테드 루이스Ted Lewis를 자사 아티스트 명단에 등록시키는 동안, 빅터는 재빨리 프레드 워링Fred Waring, 폴 휘트먼Paul Whitman과 계약했다. '레이스 레이블race label'•이라 불리는 게넷Gennett, 파라마운트Paramount, 선샤인Sunshine과 같은 중소 레이블은 뉴올리언스의 아프리카계 미국인 음악가들, 즉 루이 암스트롱Louis Armstrong, 킹 올리버King Oliver, 키드 오리Kid Ory, 젤리 롤 모턴Jelly Roll Morton과 같은 아티스트를 찾아 나서야 했다.[4] 할렘 르네상스 시대를 사로잡은 것은 해리 페이스Harry Pace와 그가 소유한 레코드사 블랙 스완 레코드Black Swan Records였다. 이 회사는 미국 최초의 아프리카계 미국인 소유 레코드사다. 그는 '스위트 마마 스트링빈Sweet Mama Stringbean'으로 알려진 에셀 워터스Ethel Waters와 계약을 맺고 레코드를 발매했다. 〈다운 홈 블루스Down Home Blues〉는 즉각 찬사를 받았고 발매 직후 10만

• 재즈, 블루스 등 아프리카계 미국인 음악 중심의 레이블. 자사 레코드에 이 표기를 붙이기도 했다.

장이 팔려 나갔다.[5] 이렇게 재즈는 포노그래프와 레코드 산업에 새로운 낙관주의를 불어넣었다.

제1차 세계 대전이 발발하면서 미국 뉴저지주 캠던에 있는 공장을 군수 공장으로 바꾸고 영업을 중단해야 했던 어쿠스틱 시대의 대표 기업 빅터에게 종전 후 재즈의 히트는 가뭄 속 단비와 같았다. 레코드 판매 호조에도 불구하고 안주를 택한 빅터는 결국 포노그래프 산업의 성장을 저해하는 원인이 되었다. 그뿐만 아니라 빅터는 라디오의 등장을 의도적으로 무시하며 라디오의 발전 가능성과 시장성을 인정하지 않았다.

1922년 다양한 제조 업체가 포노그래프와 라디오를 결합한 콘솔console•을 제조하기 시작했다. 소노라와 브런스윅은 이 트렌드를 주도한 기업이다. 브런스윅은 영민하게 RCARadio Corporation of America와 협력해 브런스윅의 포노그래프 캐비닛 안에 RCA의 인기 있는 라디오를 추가했다. 여전히 라디오를 인정하지 않았던 엘드리지 존슨이 이끈 빅터는 소비자가 원하는 라디오를 넣는 대신 라디오를 설치할 공간을 비워 둔 빅트롤라를 발표하면서 라디오를 조롱하는 듯한 태도를 취했다. 역사는 언제나 교훈을 남긴다. 1929년 경쟁자 RCA는 빅터를 인수했고 이후 사명은 RCA 빅터가 된다.[6]

• 국내에서는 주로 장전축이라 불렀다.

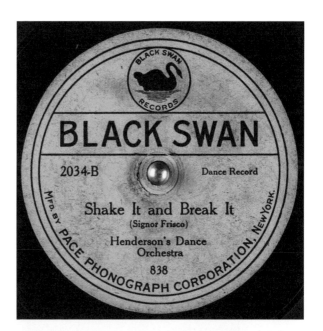

2.1

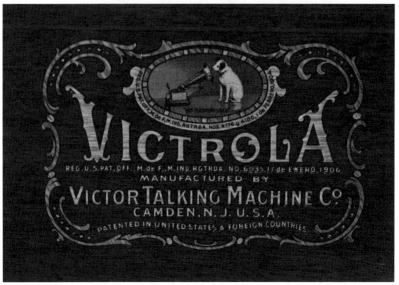

2.2

2.1 1922년 블랙 스완 레코드가 발매한 헨더슨 댄스 오케스트라Henderson's Dance Orchestra의
 〈셰이크 잇 앤드 브레이크 잇Shake It and Break It〉 레코드 라벨
2.2 1922년경 빅터 토킹 머신 컴퍼니 로고

SONORA
le meilleur phonographe du monde

"philarmonic 1928"

LES NOUVEAUX MODÈLES 1928 SONT
EXPOSÉS CHEZ SES REPRÉSENTANTS EXCLUSIFS

INNOVATION 104 Champs Elysées. PARIS
RABUT 30 Rue de l Hôtel de Ville LYON

2.3

2.3 1927년 소노라 광고, "소노라: 세계 최고의 포노그래프"
2.4–5 1921년 빅터 토킹 머신 컴퍼니 VV-300 포노그래프 (사진은 1922년경 모델)

2.4

2.5

어쿠스틱에서 전기 녹음으로

1920년대까지 어쿠스틱 포노그래프를 설계하는 일은 불안정한 예술이었고 그 과정은 시행착오의 연속이었다. 심지어 빅터의 수석 디자이너 S. T. 윌리엄스S. T. Williams는 이렇게 고백했다. "파편화된 위대한 연구들을 하나로 통합할 수 있는 완벽한 이론은 없었습니다. 실증적 연구로 다다를 수 있는 혁신은 정점에 도달했고 오디오 기술은 답보에 머물렀습니다."[7]

이후 과학적인 연구 방식이 도입되면서 미국의 벨 연구소와 웨스턴 일렉트릭Western Electric, 영국의 HMV와 컬럼비아의 지사들은 레코딩 연구에 물리학과 수학까지 동원했다. 전화의 음성 신호 전송과 마이크 기술의 공동 개발은 음파를 전기 신호로 변환해 레코딩 바늘•을 움직이게 하는 새로운 발명에 기술 기반을 제공했다.

전기 레코딩과 마이크, 초기 레코딩의 주요 부품인 진공관은 영국 물리학자 존 플레밍John Fleming이 발명했다. 플레밍은 열이온 방출에 대한 프레더릭 거스리Frederick Guthrie의 초기 연구를 활용해 음극과 양극이라는 두 개의 전극이 들어 있는 유리 전구를 제작했다.

열이온 방출 현상은 가열된 고온의 물체가 전자를 방출하는 현상을 일컫는다. 유리 전구의 내부는 공기가 없는 진공 상태이기 때문에 전류가 음극에서 양극으로 형성된다. 플레밍은 이 발명품을 '오실레이션 밸브oscillation valve'라 불렀다.[8]

미국인 엔지니어 리 디포리스트Lee De Forest는 이 기술을 이어받아 오디언Audion이라는 3극 진공관을 발명했다.[9] 이 발명은 수많은 전자 기기의 탄생으로 이어졌다. 실제 이 발명품은 1960년대에 트랜지스터로 교체되기 전까지 신호를 증폭하는 최초의 기기이자 모든 전기 레코딩을 위한 필수적인 부품으로 쓰였다.[10]

• 녹음침錄音針. 레코드에 그루브를 새기는 바늘

마이크

어쿠스틱 시대의 레코딩 공정은 한계에 다다랐고 모두가 라디오와 레코드의 음질을 혁신할 기기를 간절히 원하고 있었다. 이번에도 토머스 에디슨이 가장 먼저 마이크 특허를 취득했지만 역사학자들은 영국인 데이비드 에드워드 휴스David Edward Hughes가 카본 마이크•의 최초 발명가라고 믿는다. 에밀 베를리너 또한 이 발명에 기여했다.11 뒤를 이어 웨스턴 일렉트릭이 1916년 첫 콘덴서 마이크••를 개발했고 앨런 블룸레인Alan Blumlein과 허버트 홀먼Herbert Holman의 도움으로 BBCBritish Broadcasting Corporation는 마르코니-사익스Marconi-Sykes 마그네토폰을 완성했다. 이 제품들 중 가장 유명한 것은 HB1A, HB1E 마이크다.12

기술은 진보했지만 그 기술이 실제로 포노그래프와 레코드를 더 나은 음질로 혁신했는지는 전혀 다른 문제다. 어쿠스틱 포노그래프와 레코딩에 익숙해진 사람들을 설득하기까지는 시간이 필요했다. 1926년 드디어 이를 지지하는 음악 전문가가 등장했다. 런던 『선데이 타임스Sunday Times』의 존경받는 음악 평론가 어니스트 뉴먼Ernest Newman이 신기술로 레코딩한 음반을 듣고 이렇게 이야기했다.

최근까지 좋은 오케스트라 레코드를 진지하게 듣기란 어려운 일이었다. 그것은 많은 부분에서 본래의 연주를 명백하게 잘못 표현하고 있었기 때문에 실제 연주를 감상했던 음악가들에게 온전한 즐거움을 줄 수 없었다. 그럼에도 레코드는 콘서트에 갈 기회가 제한적인 학생과 음악 애호가에게 여전히 유용한 매체다. 최근 그라모폰의 레코딩은 갑자기 극적인 진보를 이룬 듯하다. 이 레코드를 감상한 이들은 내가 이 레코드를 처음 감상했을 때처럼 마치 연주가가 집에 찾아와 연주하는 듯한 실제 같은 경험이 가능하다는 것을 느꼈을 것이다. 이 레코드들은 여전히 약점이 있지만 이들의 놀라운 성취와 비교하면 무시할 수 있다. 마침내 오케스트라가 오케스트라처럼 들린다. 우리는 이 레코드들을 통해 이전에 느끼지 못했던, 콘서트홀이나 오페라 하우스의 실제 연주에서 경험했던 전율을 똑같이 느낄 수 있다. 우리는 멜로디 너머 일종의 음악적 추상화를 경험할 수 있다. 이 레코드들은 실재하는 감각적 흥분을 우리에게 선사한다.13

• 진동판에 탄소를 사용한 마이크. 마이크 중 가장 오래된 방식으로 마이크 초기 시대를 지배했다.
•• 콘덴서를 사용한 마이크. 일반적으로 널리 쓰이는 다이내믹 마이크보다 감도가 우수해 주로 레코딩에 많이 쓰인다.

이 인용은 전기 녹음 방식을 열렬히 지지하는 비평이라 할 수 있다. 1920년대의 오디오 문화는 다음 세대의 레코딩 예술을 수용할 준비가 되어 있었다.

포노그래프는 전기 방식 레코드를 뒤쫓고 있었다. 기존의 기계식 포노그래프는 벨 연구소가 새롭게 설계한 지수 곡선형 혼을 추가해 음질이 향상되었다. 주파수 대역은 확장되었고 저역 표현이나 음색도 놀라울 정도로 개선되었다. 하지만 이러한 보완에도 불구하고 전자기 스타일러스, 진공관, 스피커를 이용한 전기 재생 방식이 기계식보다 훨씬 우월하다는 것이 널리 알려졌다. 웨스턴 일렉트릭 엔지니어는 빅터사에 전기식 설계 콘셉트를 제시했고 빅터는 이에 깊은 인상을 받아 전기식 그라모폰인 오소포닉Orthophonic을 출시했다. 인상적이었던 첫 시연 후 『뉴욕 타임스New York Times』 1면에는 오소포닉 빅트롤라에 대한 찬사로 가득한 기사가 실렸다.14 이에 고무된 빅터는 오소포닉 라인업을 확장하고 세계 최초의 전자동 레코드 체인저도 발표했다.

2.6 1903년경 플레밍 오실레이션 밸브
2.7 1923년 오실레이션 밸브를 들고 있는 존 플레밍

2.6

2.7

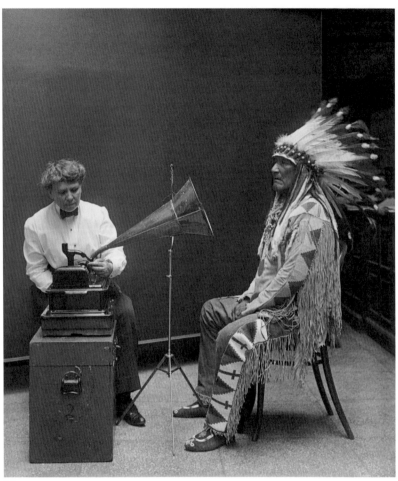

2.8

2.9

2.8 1916년 인류학자 프랜시스 덴스모어Frances Densmore와 함께 레코딩을 듣고 있는 몬태나 블랙피트의 추장 마운틴 치프Mountain Chief

2.9 1865~1875년 데이비드 에드워드 휴스의 휴스 마이크로폰 디텍터

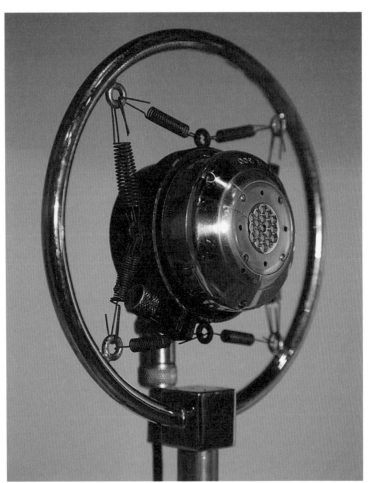

2.10

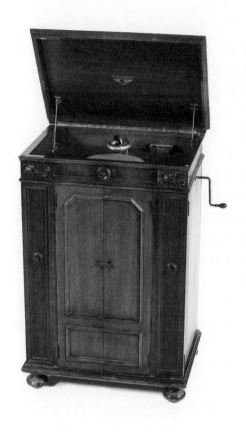

2.11

2.10 1931년 앨런 블룸레인의 HB1E 마이크

2.11 1925년 빅터 토킹 머신 컴퍼니 오소포닉 빅트롤라 크레덴자

세계 대공황과 아르 데코

1920년대 중후반 전기식 포노그래프의 발전에도 불구하고 대공황 시대까지 포노그래프 판매량은 증가하지 못했다. 1930년대 초 미국 레코드 산업은 절멸했다. 오디오가 다시 상위 문화로 향유되는 것은 수년 후 프랭클린 루스벨트Franklin Roosevelt 대통령의 뉴딜 정책부터다. RCA 빅터는 이른바 절약의 시대에 순응하면서 레코드 구매를 장려하고 소비자의 관심을 새롭게 끌기 위해 전기식 레코드플레이어와 라디오를 결합한 저가 모델 듀오 주니어Duo Jr.를 출시했다.

세계 대공황의 여파에 기민하게 반응한 잭 캡Jack Kapp은 저렴한 레코드를 무기로 영국의 데카 레코드Decca Records를 미국으로 확장했다.15 블루버드Bluebird, 멜로톤Melotone, 퍼펙트Perfect, 보컬리온Vocalion, 오케Okeh 등의 레이블은 이미 기존보다 저렴한 저가 레코드를 찍어 내고 있었다. 에디슨의 포노그래프와 함께 성장한 노년층이 주류인 시장에서 레코드가 살아남으려면 보다 젊은 소비자가 필요했다. 1930년대 중반에 이르러 10대 소비자는 모차르트에서 벗어나 스윙 시대의 인기 뮤지션인 베니 굿맨Benny Goodman, 듀크 엘링턴Duke Ellington으로 쏠려 가고 있었다.16 컬럼비아 레코드 소속의 노련한 에드워드 월러스틴Edward Wallerstein은 이러한 새로운 스타들을 발굴해 컬럼비아의 카탈로그에 활력을 불어넣었다.

1941년까지 치열한 할인 경쟁과 주크박스 덕에 포노그래프는 장밋빛 미래를 그리고 있었다. 디자인 부문에서는 아르 데코 사조의 등장으로 포노그래프에 압도적인 아름다움, 소재, 장인 정신이 더해졌다. 일례로 유명한 산업 디자이너 존 바소스John Vassos는 당대 포노그래프 디자인에 강력한 영향을 끼쳤다. 레코드 산업에서도 매출이 그해 예상치를 훌쩍 뛰어넘었고 미래에 대한 낙관론으로 가득차 있었다.

제2차 세계 대전과 레코드 생산

이때 전쟁이 발발했다. 미국의 제2차 세계 대전 참전 후, 미국 전시생산국은 레코드의 주요 재료인 셸락의 수입을 금지했다.17 게다가 미국의 모든 라디오와 포노그래프 제조사는 그들의 공장을 군수 공장으로 전환해야 했다. 오디오 문화는 1948년 6월 18일 뉴욕 월도프 아스토리아 호텔에서 턴테이블의 황금시대를 개막할 새로운 레코드 포맷 시연이 열리기 전까지 휴지기에 들어가야 했다.

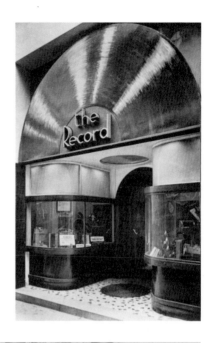

2.12

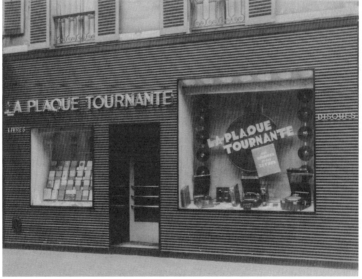

2.13

2.12 1930년경 파리의 더 레코드 숍

2.13 1929년경 파리의 라 플라크 투르낭트 숍

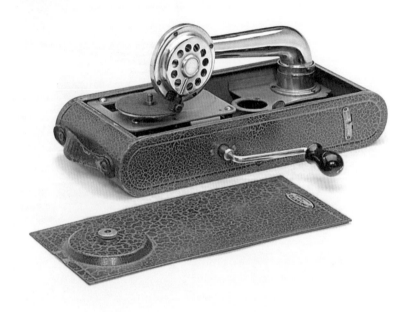

2.14

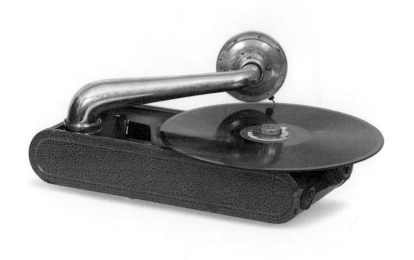

2.15

2.14 1935년경 토렌스 엑셀다 포터블 그라모폰

2.15 1931년 토렌스 엑셀다 포터블 그라모폰 (사진은 1932년 모델)

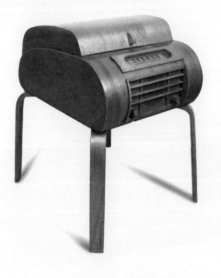

2.16

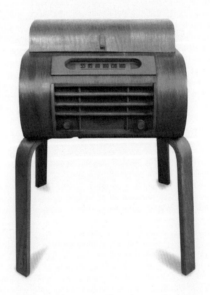

2.17

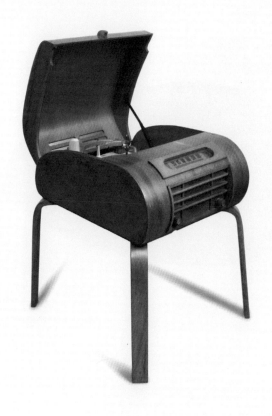

2.18

2.16–18 1940년경 알바 알토Alvar Aalto 스타일의 라디오 겸 레코드플레이어

1920~1949년: 초기 전기 시대

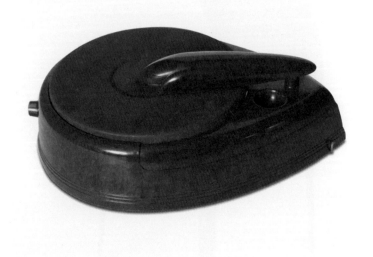

2.19

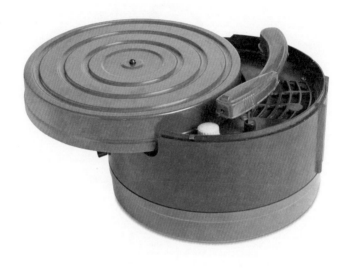

2.20

2.21

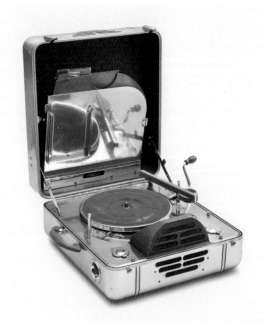

2.22

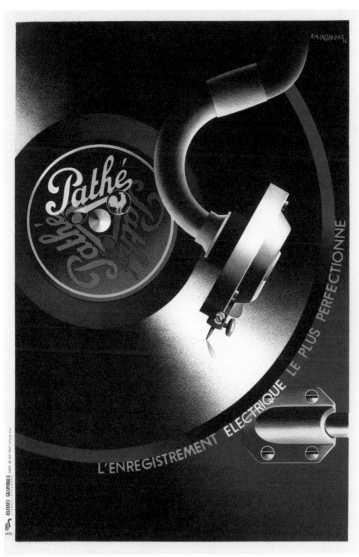

2.23

2.21–22 1935년경 RCA 매뉴팩처링 컴퍼니 RCA 빅터 스페셜 모델 M 포노그래프, 존 바소스 디자인
2.23 1932년 파테 광고, "파테: 가장 완벽한 전기 녹음", A. M. 카상드르A. M. Cassandre 디자인

2.24

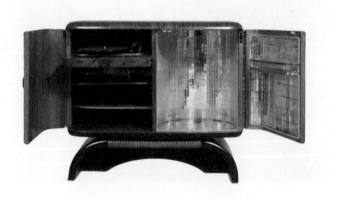

2.25

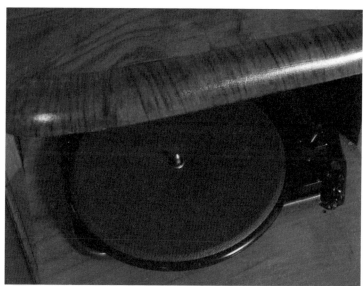

2.26

2.27

2.24-27　1930년대 오스발도 보르사니Osvaldo Borsani 스타일의 바 캐비닛 겸용 콘솔

2.28

2.29

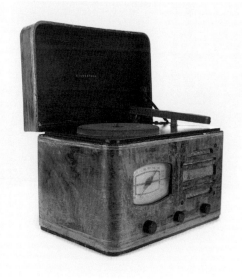

2.30

2.28 1930년대 건축가 이코 파리시Ico Parisi가 디자인한 콘솔
2.29-30 1938년경 시어스 6028 실버스톤 라디오 겸용 레코드플레이어

1920~1949년: 초기 전기 시대

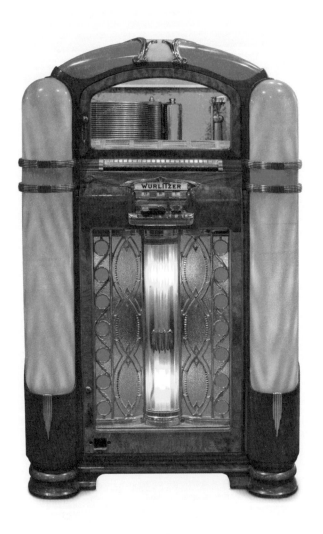

2.31

2.32

1920~1949년: 초기 전기 시대

2.33

2.34

82

2.35

2.33–34 1930년대 컬럼비아 N. 900 포터블 레코드플레이어

2.35 1917년 전장에 나선 군인들을 위로할 포노그래프와 레코드의 기부를 촉진하는 정부 기관 광고, "음악이 필요한
 지금", 찰스 버클스 폴스Charles Buckles Falls 그림

턴테이블 디자인, 미드 센추리 사조를 수용하다

제2차 세계 대전 이후 1950년대 턴테이블 디자인에 기능적이고 실용적인 사조가 등장했다. 아르 데코 스타일로 화려하게 장식한 콘솔에서 심플하고 깔끔한 기기로 변화했다. 이는 심플하고 정직한 기기 제작에 성숙한 대량 생산 공정을 도입한 동시대 산업 디자이너들의 노력 덕분이었다. 1950년대 턴테이블 디자인은 라디오 방송 장비의 영향을 받아 주로 금속 프레임을 애용했다. A. R. 서그덴A. R. Sugden, EMT, 렌코Lenco, 가라드Garrard는 소박한 디자인을 향한 열망을 상징하는 모델이다. 이런 트렌드의 대표적인 예로 1922년 일리노이주에 설립된 게이츠 라디오 컴퍼니Gates Radio Company를 꼽는다. 이 기업은 일찍이 방송 장비 제조사로 성장했고, 모터의 속도가 감소하면서 자연히 발생하는 진동을 일소하기 위해 새로운 구동 방식을 채용한 방송국용 턴테이블을 1950년대부터 소개하기 시작했다. 탁월한 품질로 호평받은 게이츠 턴테이블은 1950년대 많은 라디오, TV 방송국에서 사랑받았다. 여기에 더해진 미드 센추리 사조는 턴테이블 디자인에 위트를 입혔다. 콜라로Collaro, 단셋Dansette, 필립스Philips가 대표적인 예로 베이클라이트bakelite• 소재에 다양한 색상을 입힌 수많은 휴대용 레코드플레이어가 쏟아져 나왔다.

1950년대 대부분의 턴테이블은 아이들러 드라이브idler-drive 또는 림 드라이브rim-drive 방식을 택했다. 아이들러 드라이브는 플래터를 구동하기 위해 캡스턴 샤프트capstan shaft를 사용하는 반면, 림 드라이브는 모터에 연결된 휠을 쓴다. 분당 33⅓회 회전하는 마이크로그루브microgroove•• LP 레코드의 등장으로 이 시대의 턴테이블은 이전의 78회전 레코드뿐만 아니라 더 느린 회전수를 자랑하는 새로운 포맷까지 재생 가능하도록 멀티 스피드 재생 기능을 지원했다. 새로운 45회전 레코드를 지원하기 위해 어댑터와 레코드 체인저도 도입했다.

새로운 33⅓과 45회전 레코드에는 78회전에 사용된 무거운 스타일러스에서 벗어나 끝이 가는 스타일러스가 필요했다. 스타일러스 팁tip•:의 정밀한 세공을 위해 사파이어와 다이아몬드가 사용되었다. 동시대 주목할 만한 다이아몬드 팁 카트리지는 데카의 런던London으로, 이는 비자성 강철로 제작된 독특한 L자형 캔틸

• 포름알데히드 수지의 상품명으로 1950년대 이전의 가전 제품 등 소비재에 널리 쓰였다.
•• 늘어난 시간을 기록하기 위해 보다 촘촘하게 새긴 LP의 그루브를 일컫는다.
•: 바늘 끝을 의미하며 제조사, 모델마다 팁의 형태가 다르다.

레버cantilever•를 채용했다. 1950년대 이전의 스타일러스는 주로 압전 세라믹으로 제작됐다. 세라믹 소재는 1950년대까지 사용됐지만 시장의 트렌드는 더 작고, 더 가벼운 마그네틱 카트리지를 요구했다. 이 새로운 카트리지는 레코드의 마모를 줄이고 더 뛰어난 음을 만들어 오디오 애호가 사이에서 인기를 끌었고 결국 차세대 카트리지의 대표 주자로 등극했다.

마찬가지로 1950년대에 톤암도 중요한 변화를 겪었다. 셸락 디스크를 전기 카트리지로 읽으려면 무엇보다 무거운 하중이 필요했기에 78회전에 사용된 톤암은 극도로 무거울 수밖에 없었다. 페어차일드Fairchild, 제너럴 일렉트릭General Electric, 오토폰Ortofon, 피커링Pickering, 슈어Shure는 상대적으로 가벼운 하중의 톤암과도 매칭이 가능한 새로운 무빙 코일moving-coil(MC)•• 카트리지를 도입했다. 이후 오토폰과 SME가 경량 톤암을 생산하기 시작했고, 이 트렌드는 현재까지 이어지고 있다. 1950년대에 등장한 가장 독특한 톤암은 리니어 트래킹 암이다. 이 아이디어는 레코드를 측면 방향으로 절단하듯 그루브를 추적하는 탄젠셜tangential 톤암•:을 만들고자 한 것에서 출발했다. 1950년대 초 오토 소닉Ortho-Sonic이라는 회사가 볼 베어링ball bearing•:.을 이용해 카트리지가 레코드를 횡 방향으로 가로지르며 그루브를 추적하는 관성은 보존하고 불필요한 마찰력은 일소하는 탄젠셜 암을 개발했다. 리니어 트래킹 톤암의 장점은 1950년대 후반부터 재조명받기 시작해 B&O, 클리어오디오Clearaudio, 골드문트, 피에르 루네, 랩코Rabco, 리복스Revox, 사우더Souther 등이 개발한 차세대 리니어 트래킹 톤암의 기반이 되었다.

• 스타일러스의 진동을 마그넷에 전달해 주는 얇은 막대로, 흔히 알루미늄으로 제작되지만 스타일러스와 동일한 다이아몬드로 제작되는 고가 모델도 있다.
•• 스타일러스의 진동으로 캔틸레버 끝의 보빈에 감겨 있는 코일이 움직이는 방식이라 무빙 코일이라 부른다.
•: 플래터에서 접선tangent 방향으로 놓여 원의 반지름을 절삭하듯 움직이는 방식의 톤암
•:. 두 기기가 맞닿는 지점의 마찰을 줄이기 위해 볼을 사용한 구조체

마이크로 LP의 탄생

RCA 빅터는 일찌감치 1931년에 보다 오래 재생할 수 있는 새로운 33⅓회전 레코드와 이를 재생하는 값비싼 턴테이블의 발매를 시도했으나 소비자는 관심이 없었다. 결국 시장은 저음질을 양산하는 주범인 4분 길이의 셸락 레코드에서 탈출하는 데 실패했다. 대공황 시대는 신기술을 출시하기에 적절한 때가 아니었고 결국 RCA 빅터도 운명을 받아들여야 했다.•

당시 재생 시간이 긴 레코드는 단 두 가지 방법으로 제작될 수 있다고 생각했다. 첫째, 회전 속도를 감소시키거나, 둘째, 그루브 사이의 공간을 좁혀 그루브의 면적을 최대화하는 방법이다. 위태로울 정도로 좁은 그루브, 여기에 더 느린 속도까지 달성하는 것은 30년간 엔지니어들을 당황하게 만든 난공불락의 기술이었다.

1944년에 이를 극복할 준비가 된 컬럼비아는 재능 있는 헝가리 이민자 피터 골드마크Peter Goldmark가 이끄는 임시 연구소를 설립했다. (이후 그는 컬러 TV 연구로 과학계에서 입지를 굳혔다. 지미 카터Jimmy Carter 대통령은 그에게 "교육, 오락, 문화, 사회 복지를 위한 통신 과학 발전에 대한 공헌"으로 국가 과학 메달을 수여했다.)[1]

컬럼비아에 대한 골드마크의 헌신은 마이크로그루브 레코드의 발전으로 이어졌다. 1947년, 그는 끝으로 갈수록 가늘어지는 레코딩 헤드recording head••를 만들어 그루브를 좁게(0.007센티미터) 정렬하는 데 성공했다. 여기에 좁은 홈을 추적하는 새로운 카트리지, 그루브 내부에서 야기되는 음질 저하 문제를 해결할 수 있는 탁월한 이퀄라이저equalizer•:까지 개발했다. 이 새로운 레코드는 이전 방식의 레코드가 1인치당 80에서 100줄의 그루브를 기록한 것과 비교해 1인치당 224에서 226줄의 그루브를 새겼다.[2] 이와 함께 골드마크는 디스크 소재를 무거운 셸락에서 가벼운 바이닐로 교체했고 분당 회전수를 78에서 33⅓로 변경했다.[3] 새로운 경량 카트리지로 마이크로그루브 레코드를 재생하면서 음질 또한 대폭 향상됐다.

• RCA의 모회사였던 웨스턴 일렉트릭은 대공황 이후 미국 정부의 반독점법에 따라 RCA를 매각해야 했다.
•• 그루브를 새길 수 있는 스타일러스 팁
•: 음성 신호의 주파수 특성을 보정하는 장치

컬럼비아는 골드마크의 발명품을 시연하기 위해 뉴욕 월도프 아스토리아 호텔에 기자들을 불러 모았다. 수많은 저널리스트가 1931년 빅터가 LP 도입에 실패한 것을 목도했기에 기대는 턱없이 낮았다. 하지만 컬럼비아의 대표 에드워드 월러스틴이 골드마크 LP의 장점을 설득력 있게 시연하며 분위기는 급변했다. 그의 한편에는 2.4미터 높이의 기존 셸락 디스크를, 반대편에는 38센티미터 높이의 마이크로그루브 LP를 놓았는데, 양쪽에 수록된 음악의 시간은 동일했다. 월러스틴은 먼저 4분 길이의 78회전 레코드를 재생했고 이후 디스크를 교체해야 할 때 영민하게 78회전 대신 23분간 끊김 없이 연주하는 LP로 전환했다.

LP는 더 오래 재생되고 노이즈가 적었을 뿐 아니라 디스크 마모 및 레코드 패키지의 두께도 줄일 수 있었다. 다섯 장의 78회전 레코드 대신 내용이 동일한 단 한 장의 LP만 구매하면 되었기에 가격도 저렴해졌다.

LP 대중화의 요인은 효율성뿐만이 아니었다. 무엇보다 LP의 음질이 78회전보다 크게 향상되었던 것이다. 셸락 레코드의 음질이 처참했던 이유는 왁스나 아세테이트에 직접 기록했던 초기 방식을 그대로 이어 왔기 때문이다. 게다가 LP는 레코딩 스튜디오에 널리 보급되었던 신기술인 테이프 레코딩의 조력도 얻었다. 20~20,000헤르츠 주파수 대역을 기록할 수 있는 테이프 덕택에 레코드의 음은 비약적으로 개선되었다.[4] 또한 테이프는 30분 이상 지속적으로 레코딩할 수 있어 음악가들이 예전처럼 연주 도중 기술적인 이유로 강제 휴식할 필요 없이 자유로이 연주할 수 있었다. 게다가 편집이 가능해지면서 연주를 보다 예술적으로 완성된 형태로 LP 제작자에게 전달할 수 있었다. 아르투로 토스카니니Arturo Toscanini, 레오폴드 스토코프스키Leopold Stokowski, 빙 크로즈비Bing Crosby 같은 음악가들은 테이프 레코딩의 초기 홍보 대사를 자처했다.[5]

LP의 시장 반응에 용기를 얻은 컬럼비아는 이를 재생할 수 있는 새로운 턴테이블을 급히 필요로 했고 턴테이블, 톤암, 픽업을 제조할 전문 기업 필코Philco를 필라델피아에 설립했다. 필코는 턴테이블, 앰프, 스피커가 하나의 기기로 통합된 전통적인 콘솔 기기를 배격하고 단품 턴테이블 시대를 개막했다.

속도 전쟁

월도프 아스토리아 호텔에서 LP 레코드를 발표하기 두 달 전 컬럼비아의 임원들은 오랜 라이벌 RCA 빅터에 새로운 디스크를 먼저 소개하기로 결정했다. 이는 레코드 업계가 함께 신기술로 전환하기를 설득하기 위해서였다. 첫 만남에서 RCA의 대표 데이비드 사노프David Sarnoff는 새로운 33⅓회전 LP를 극찬하며 긍정적인 태도를 보였다. 하지만 놀랍게도 초기의 호응과 달리 RCA 빅터는 답을 주지 않았고 이에 컬럼비아는 독자 행보를 결단했다.6

RCA 빅터는 혁신적인 LP의 매력에 빠졌지만 키를 쥔 선장 엘드리지 존슨은 컬럼비아의 꽁무니를 쫓길 원하지 않았다. 컬럼비아를 향한 경쟁심은 RCA 빅터의 엔지니어들을 자극해 45회전 바이닐 디스크라는 이름의 마이크로그루브 레코드를 탄생시켰다. 또 새로운 45회전 레코드를 보급하기 위해 "세계에서 가장 빠른 레코드 체인저"라 부른 9JY와 9EY3를 발표했고 (주로 클래식 음악 위주의) 레코드 애호가 시장은 컬럼비아에 맡겨 둔 채 편의성을 무기로 대중 시장에 집중했다.7 레코드 체인저는 45회전 레코드의 짧은 재생 시간과 이로 인해 발생하는 잦은 교체 문제를 해결하기 위해 탄생한 제품이었다. 레코드를 쌓아 놓고 쉼 없이 재생할 수 있는 레코드 체인저야말로 컬럼비아 LP를 향한 RCA 빅터의 카운터펀치였다.8

컬럼비아가 LP를 채택하려는 레코드사에 너그러운 조건을 제시하면서 이제 LP는 거부하기 어려운 존재가 되었다. 머큐리Mercury, 데카, 런던(데카의 수출 레이블), 콘서트홀Concert Hall, 복스Vox, 세트라-소리아Cetra-Soria는 재빨리 LP 진영에 합류했다.9 초기 LP에 저항했던 영국 EMI는 이후 LP 진영에 항복할 때까지 약 400만 달러의 손실을 감수해야 했다.10

명성이 바닥에 떨어진 RCA 빅터는 1950년 1월 LP 채택을 발표하고 "새로운 LP 레코드(33⅓회전)로 소개하는 위대한 아티스트와 타의 추종을 불허하는 클래식 세트"를 발매했다.11 LP에 대한 RCA의 조건부 항복이 45회전 레코드의 장례식을 의미하는 것은 아니었다. 45회전 레코드는 클래식 음악이 아닌 대중음악을 통해 성공적으로 시장에 진입했다. 더 작고 더 견고한 45회전 레코드는 편의성과 새로운 음악 장르로 특유의 매력을 어필했다. 젊은 소비자들은 이 시기에 부상한 새로운 음악 스타일인 로큰롤에 매료되었고 45회전 레코드가 로큰롤 히트의 중심축을 담당했다.12

하이 피델리티의 탄생과 현대 턴테이블

1950년대 오디오 마케팅에 널리 사용되었던 단어, 하이 피델리티high fidelity(고충실도)의 시대를 LP가 개막했다 해도 과언이 아니다. 더 넓은 다이내믹 레인지 dynamic range,• 더 낮은 노이즈, 더 긴 재생 시간 그리고 탁월한 음질을 약속한 LP 덕택에 오디오 제조에서 다음과 같은 한 가지 현상이 나타났다. 오디오 전시회에서 엄청난 수의 기기를 쌓아 놓고 소비자를 현혹하기 시작하면서 시장에서는 고충실도 단품 기기에 대한 강한 집착이 뿌리내렸다. 이 현상을 가장 먼저 발견할 수 있던 곳은 1949년에 개최된 뉴욕 오디오 전시회New York Audio Fair로, 이 행사는 새로운 오디오 스타일에 대한 소비자들의 열렬한 관심을 모으는 데 성공했다.13

오디오 산업의 황금기라 일컬어지는 이 기간에 『하이 피델리티』와 같은 새로운 잡지들이 음악, 레코딩 산업의 뉴스뿐만 아니라 최신 기기를 소비자에게 소개했다.14 하이파이 애호가들은 자신이 원하는 오디오를 직접 만드는 DIY 운동에 동참했고 이는 수십 년 후 새로운 턴테이블 디자이너들이 등장하는 기반이 된다.

LP의 등장으로 78회전 셸락 디스크 그리고 놀랍도록 오랜 생명력을 유지한 포노그래프도 막을 내린다. 1950년대에 이르러 이제 에디슨의 실린더와 포노그래프는 박물관 전시회에서나 볼 수 있는 물건이 되었다. 이를 에디슨의 궁극적인 패배로 해석하는 것은 역사 왜곡이자 그의 유산을 모욕하는 일이다. 사실 에디슨은 이후 오디오 기술의 진화를 통해 그가 염원했던 목표를 이뤘다. "먼 미래에 우리 후손들이 우리의 소박한 바그너 오페라를 가지고 그들 시대의 복잡한 연출로 마법을 부리고 싶을 때, 오케스트라 단원들이 동시에 전음 음계로 연주해야 할 때, 포노그래프는 이에 필요한 정확한 음성 자료를 제공할 수 있을 겁니다"라고 에디슨은 말했다.15

• 최소 음량과 최대 음량의 비율

A. R. 서그덴

1950년대 초, 정규 교육을 받지 않은 독학 엔지니어 아널드 서그덴Arnold Sugden은 자신의 이름을 딴 회사를 창업했다. 1953년 서그덴은 커너서Connoisseur 라인의 턴테이블, 톤암, 카트리지 설계를 시작했다. 놀랍게도 그는 자신의 턴테이블에서 재생할 마이크로그루브 LP를 제작하기 위해 손수 LP 커팅• 머신까지 완성했다. 그는 초기 스테레오 역사에서 앨런 블룸레인••만큼의 역사적 찬사를 받지 못했지만 스테레오 턴테이블 부문에서 가장 인상적인 혁신가였다. 그는 오디오 산업이 스테레오를 수용하기 이전부터 스테레오 카트리지, 이를 위한 경량 톤암, 이후 시장을 석권하는 벨트 드라이브belt-drive•: 방식의 턴테이블까지 개발했다.

BSR

BSR Birmingham Sound Reproducers은 대니얼 맥린 맥도널드Daniel McLean McDonald가 1932년 영국에서 창업했다. 1951년 이 회사는 턴테이블용 체인저뿐만 아니라 자동 및 수동 턴테이블로 일약 명성을 얻었다. BSR은 당시 인기를 끈 단셋에 레코드플레이어용 체인저를 공급해 단셋이 영국에서 높은 인기를 얻는 브랜드가 될 수 있도록 협력했다. 1960년대 초 BSR은 B&O의 테이프 덱tape-deck•:. 개발도 지원했다. 이러한 일련의 일들은 BSR이 탁월한 기술력을 갖춘 회사임을 증명한다.

브라운

제2차 세계 대전 후 디터 람스의 신세계에 대한 탁월한 비전은 독보적인 독일 모더니즘을 상징하는 브라운Braun 턴테이블을 탄생시켰다. 브라운사는 제품 디자인에 팀워크를 강조했고 그들의 턴테이블은 게르트 뮐러Gerd A. Müller, 한스 구겔로트Hans Gugelot, 빌헬름 바겐펠트Wihelm Wagenfeld 디자인 사무소와 같은 유명 인사들과의 협업으로 탄생했다. 1950년대 브라운은 이 회사를 대표하는 아이코닉한 레코드플레이어, '백설 공주의 관' SK4를 발표했다. 이는 1950년대 미드 센추리 오디오를 대표하는 모델이다. 도색한 철판, 느릅나무, 아크릴, 퍼스펙스

- • LP에 그루브를 새기는 작업
- •• 웨스턴 일렉트릭, EMI 출신의 엔지니어로 1931년 세계 최초로 스테레오를 발명했다.
- •: 모터에 달린 폴리에 벨트를 매달아 이를 통해 플래터를 회전시키는 방식
- •:. 카세트테이프를 재생하는 기기

Perspex• 더스트 커버의 조합은 디자인 신에서 극찬을 받았다. SK4는 1958년부터 1959년까지 뉴욕 현대 미술관MoMA에 전시되는 기염을 토했다. 디터 람스의 기능주의 철학은 세계에서 가장 아이코닉한 휴대용 턴테이블로 꼽히는 PC3, P1에서 포착할 수 있다. 브라운의 디자인 DNA는 T+A, ADS와 같은 이후 오디오 제조사들에서 종종 발견된다.

콜라로

10대 초반에 그리스에서 영국으로 이민을 떠난 크리스토퍼 콜라로Christopher Collaro는 1920년 그의 이름을 딴 회사를 창업했다. 설립 직후 그는 그라모폰 스프링 모터 제조의 전문가로 부상했고 "강력하고 조용하고 작은 데다 심지어 영국산"이라는 광고 문구로 소비자를 유혹했다.16 제2차 세계 대전 후 콜라로는 턴테이블 외에 레코드 체인저 생산에도 집중했다. 이 분야의 여러 특허를 선점한 콜라로는 1950년대와 1960년대에 마침내 세계에서 가장 큰 레코드 체인저 제조사가 되었다.

데카

오디오 제조사보다 레코드사로 더 유명한 데카는 아날로그 레코드 시장에 크게 기여했다. 제2차 세계 대전 동안 영국군과 함께 독일 잠수함을 구별하는 전파 기술을 연구한 데카는 FFRRFull Frequency Range Recording(전 대역 녹음 시스템) 기술을 개발했고 종전 후 첫 FFRR 레코드를 출시했다. FFRR 레코드 출시에 이어 데카는 데카 인터내셔널Decca International 톤암과 데카 런던 카트리지를 선보였다. 독특한 런던 카트리지는 고정된 코일과 마그넷, 다이아몬드 스타일러스 팁을 탑재한 L자형 캔틸레버로 무장했다. 또한 인터내셔널 톤암은 실리콘 유체 댐핑damping•• 방식의 유니피봇unipivot•: 디자인을 채택해 자기력으로 암arm을 지지할 뿐만 아니라 안티 스케이팅anti-skating•:. 조정까지 가능했다. 이후 데카는 톤암 디자인의 표준이 되었다.

- 유리 대신 쓰이는 투명 아크릴 수지
- •• 베어링에 실리콘 유체를 채워 넣는 방식
- •: 원 포인트로 지지하여 톤암 동작의 자유도가 높은 방식
- •:. 스케이팅은 톤암을 레코드 중심으로 잡아당기는 힘을 말하며, 안티 스케이팅은 이를 방지하는 기술이다.

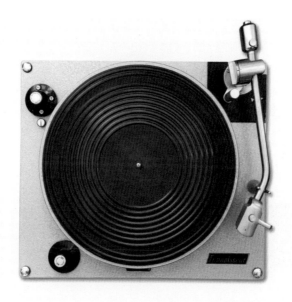

3.1

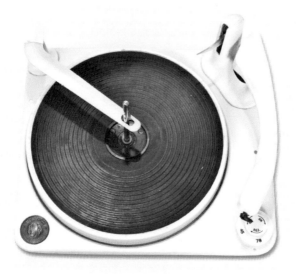

3.2

3.1 1950년대 A. R. 서그덴 커너서 턴테이블
3.2 1950년대 BSR 모나크 턴테이블

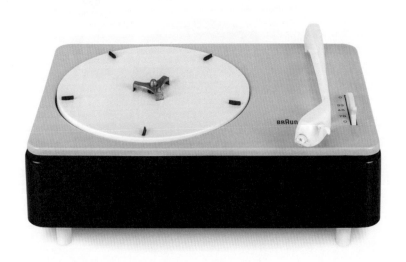

3.3

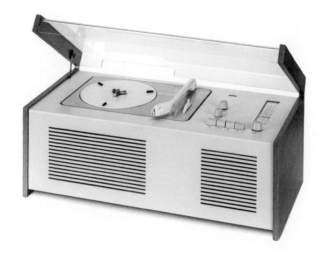

3.4

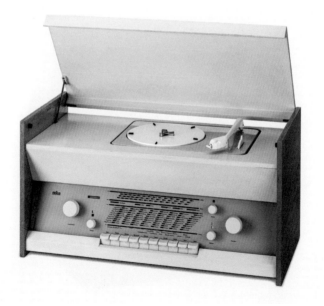

3.5

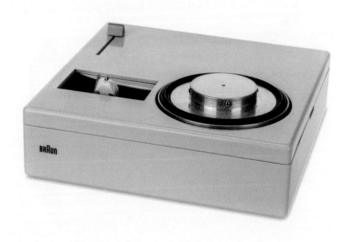

3.6

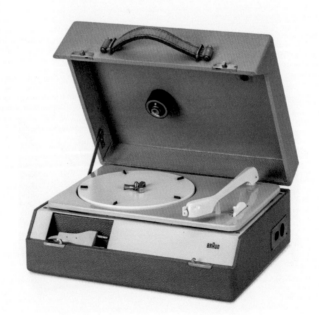

3.7

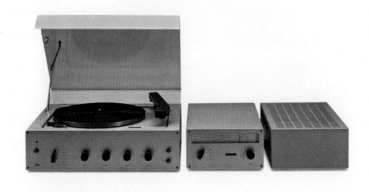

3.8

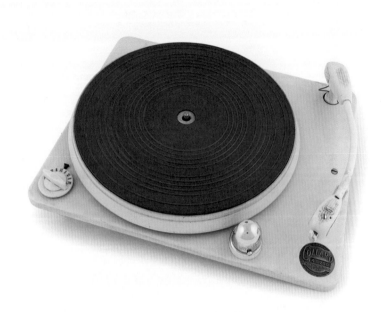

3.9

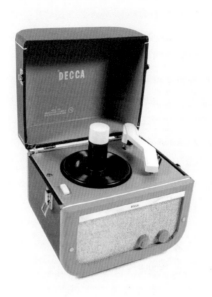

3.10

단셋

런던에 본사를 둔 기업 J&A 마골린J&A Margolin의 자회사인 단셋은 인기 있는 턴 테이블 제조사였다. 단셋은 1950년대 초반부터 턴테이블을 판매하기 시작했고 1960년대에 이르러 100만 대 이상의 판매고를 기록했다. 단셋 제품의 장점은 범용성으로, 최신 레코드 포맷을 적극 수용해 7인치, 10인치, 12인치 레코드를 네가지 속도로 재생할 수 있었다. 또한 BSR사의 오토 체인저를 장착해 여러 장의 레코드를 한 번에 재생할 수 있었다. 휴대성을 강조한 비바Viva, 주니어Junior, 모나크Monarch, 디플로맷Diplomat 모델은 회사에 큰 수익을 가져다주었다. 단셋의 플러스그램Plus-a-Gram과 시니어Senior 모델은 비싼 가격에도 불구하고 10대의 강력한 지지로 히트했다. 또 10대의 탄탄한 팬덤을 기반으로 주니어 디럭스Junior Deluxe 모델 등을 판매하면서 큰 수익을 올렸다.

EMT

EMTElektromesstechnik보다 존경받고 더 오랜 생명력을 지닌 턴테이블은 없다. EMT의 출발은 빌헬름 프란츠Wilhelm Franz가 1938년 베를린에서 창업한 일렉트로메스테크니크 빌헬름 프란츠 K. G.Elektromesstechnik Wilhelm Franz K. G.였다. 종전 후 그는 한층 견고한 방송용 턴테이블을 제작하는 데 관심을 가졌고 독일 방송 기술 연구소Rundfunktechnisches Institut와 협업해 1951년 전설적인 927 턴테이블을 출시했다. 팹스트Papst 모터의 아이들러 휠로 회전하는 거대한 플래터는 현대 턴테이블의 구조를 완성하는 데 크게 기여했다. 하위 모델 930이 뒤를 이었고 1958년 927, 930 스테레오 버전이 발매되었다. EMT는 자사 MC 카트리지와 매칭할 톤암 개발을 오토폰에 요청했다. 독자 포노 앰프•의 모노 버전은 1950년대 후반 스테레오 기술이 보급되며 업그레이드되었다. 스틸 오픈 프레임에 소박한 베이클라이트 플린스를 갖춘 EMT 턴테이블은 압도적인 품질로 오랫동안 높은 평가를 받았다.

• 카트리지로 읽어 들인 LP의 낮은 전기 신호를 오디오에서 감상할 수 있도록 100~1,000배로 증폭시키는 장치

페어차일드

셔먼 페어차일드Sherman Fairchild가 설립한 페어차일드는 미국에 기반을 두고 전문가와 홈 오디오 시장 모두를 타깃으로 제품을 개발했다. 페어차일드는 레코딩 산업용 커팅 머신과 홈 오디오용 고품질 재생 기기에 집중했다. 412 턴테이블, 280A 톤암과 함께 작고 가벼운 225 MC 카트리지는 오디오 애호가들에게 인기 있는 제품이었다. 412 턴테이블은 고가였지만 플래터의 속도를 비기계적으로 제어하는 전기 오실레이터oscillator•를 탑재해 호평받았다. 게다가 이 제품은 수십 년 후 사이먼 요크Simon Yorke와 탈레스Thales가 채택한 배터리 전원 옵션을 무려 1950년대부터 지원했다.

필코

마이크로그루브 LP의 탄생으로 이를 재생할 수 있는 턴테이블이 필요해졌고, 당시 레코드사와 턴테이블 제조사가 공생 관계를 이룬 것은 자연스러운 일이었다. 컬럼비아는 자회사 필코에 그들의 새로운 레코드를 재생할 수 있는 턴테이블 제조를 요청했다. 필코는 33⅓회전 속도로만 재생할 수 있는 M-15를 발 빠르게 소개했다. 이 기기는 베이클라이트로 제작되었으며 7인치, 10인치, 12인치 레코드를 모두 재생할 수 있고 자동으로 재생, 정지되는 기능까지 갖추었다. M-15는 별도의 앰프, 포노 프리앰프, 스피커가 필요한 최초의 '턴테이블 단품'이었다.[17] 당시로서는 생경한 단품 기기 콘셉트는 결국 주류 하이파이 문화가 되었다. 필코는 기술을 선도하는 기업이었다. 1955년 필코는 세계 최초로 진공관 대신 트랜지스터를 사용하고 배터리 전원을 탑재한 턴테이블 TPA-1, TPA-2를 선보였다. 이 기기들은 포터블 디자인 덕택에 시장에서 히트했다. 하지만 트랜지스터의 생산 단가가 진공관보다 상당히 고가였던 탓에 1956년에 생산을 중단해야만 했다.

가라드

1950년대 턴테이블 계급도에서 가라드가 최상위 순위를 차지했다는 말은 과장된 것도, 빈티지 턴테이블 낭만주의에 치우친 것도 아닌 명백한 사실이다. 가라드의 유산은 1735년으로 거슬러 올라간다. 은세공 장인 조지 윅스George Wickes가 설립한 가라드는 영국 왕실의 첫 번째 공식 왕관 보석상으로 임명됐고 왕실 보석의 유지, 보수 업무까지 맡았다. 1915년 가라드 앤드 컴퍼니Garrard and Company

• 발진기. 교류 신호를 발생하는 장치

를 설립하면서 군수 사업으로 업종을 전환했고, 이후 컬럼비아나 데카와 같은 레코드 회사에 그라모폰의 스프링 동력 모터를 공급하는 일을 맡기도 했다. 1950년대부터는 최고의 하이엔드 턴테이블을 개발하는 데 집중했으며 그 결과물이 1952년에 발표한 가라드 301이다. 33⅓, 45, 78회전 레코드를 재생할 수 있는 가라드 301은 거대한 모터로 구동되는 아이들러로 플래터를 회전시키는 아이들러 드라이브 방식을 택했다. 알루미늄으로 제작한 베이스는 처음에는 회색, 이후에는 황백색으로 마감했다. 초기에는 윤활유 베어링 방식을, 1957년부터는 오일 베어링 방식을 지원했다. EMT의 제품들, 토렌스Thorens TD124와 함께 가라드 301은 최고의 턴테이블 지위를 놓치지 않고 있다. 여전히 애호가들이 공들여 복원하는 가라드 301은 1950년대 턴테이블 디자인을 대표하는 명기로 평가받는다.

렌코

렌코의 사명은 스위스 부르크도르프에서 탁월한 오디오를 개발하고자 했던 야심 찬 커플 프리츠 랭Fritz Laeng과 마리 랭Marie Laeng의 성에서 따왔다. 렌코는 1950년대에 내구성이 탁월한 아이들러 구동 방식의 턴테이블 F50, B50-16으로 유명해졌다. 또한 이 회사는 1950년대에 3단에서 4단 스피드를 지원하는 F50을 출시했고, 1950년대 후반에는 탈착 가능한 베이클라이트 헤드셸headshell•로 업그레이드했다. F50은 소박한 외관에도 불구하고 높은 평가를 받았지만 얼마 지나지 않아 생산이 중단됐다. 최근에 렌코 턴테이블은 아날로그 애호가들에게 재조명받기 시작했고 그 인기가 점점 높아지고 있다.

그룬딕

1950년대 모더니즘 사조와 반대로 몇몇 회사는 턴테이블, 테이프 레코더, 라디오를 결합한 대형 콘솔을 꾸준히 생산했다. 콘솔 형태는 1950년대에도 인기를 끌었고 대표적인 예로 독일의 그룬딕Grundig을 꼽는다. 그룬딕은 히트작 마제스틱Majestic 콘솔을 다양한 버전으로 출시했고 독점 딜러를 통해서만 판매했다. 그룬딕 제품의 턴테이블은 대부분 독일의 오랜 턴테이블 제작사 퍼페텀 에브너Perpetuum Ebner가 공급했다.

• 톤암 끝에 카트리지를 고정하는 장치

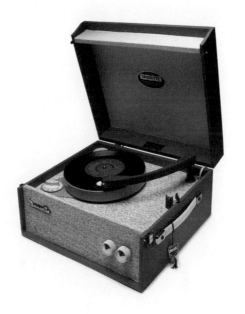

3.11

3.11 1962년 단셋 파퓰러 포터블 턴테이블

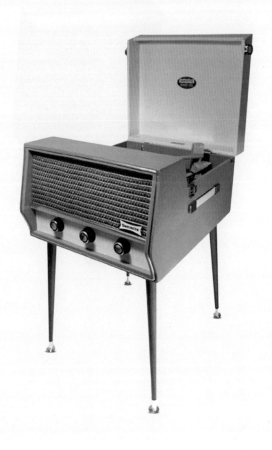

3.12

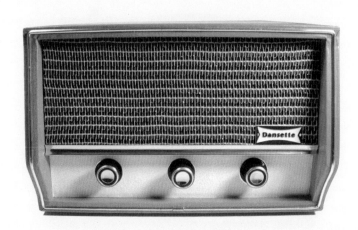

3.13

3.14

3.15

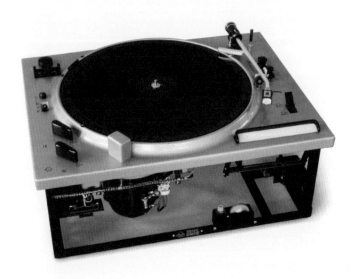

3.16

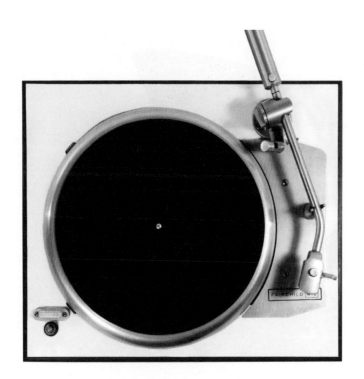

3.17

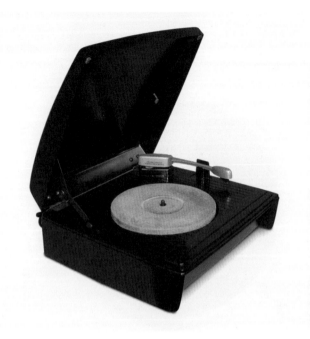

3.18

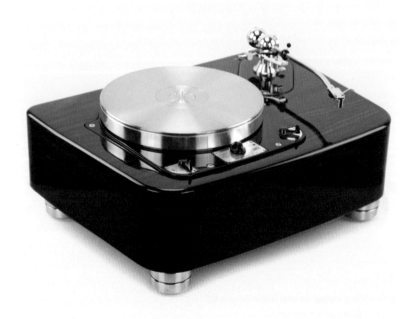

3.19

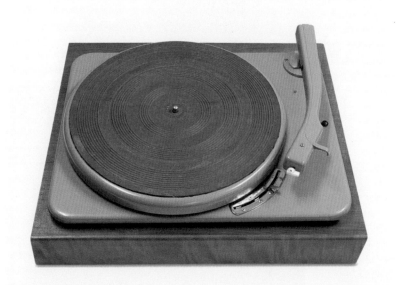

3.20

3.21

3.22

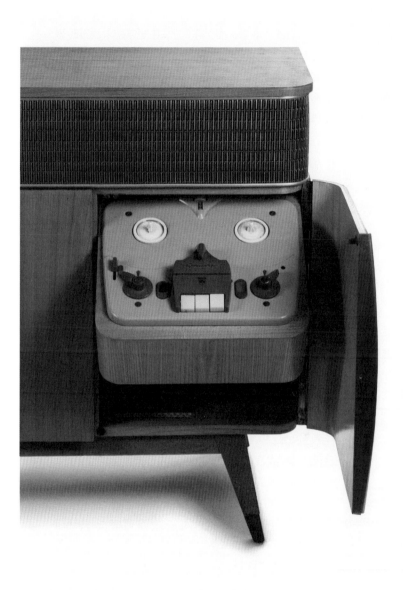

3.23

3.21-23　1956년 그룬딕 마제스틱 9070 스테레오 콘솔

필립스

1950년대 턴테이블 디자인은 주로 방송 산업의 트렌드를 반영했다. 하지만 필립스는 이와 대조적으로 위트 넘치는 디자인에 도전했다. 네덜란드의 전자 제품을 대표하는 기업 필립스는 EMT, 가라드, 토렌스 수준의 턴테이블을 제조할 수 있는 역량을 갖추고 있었지만 이례적으로 화려하고 산뜻한 포터블 제품에 집중했다. 매력적인 단셋, 패셔너블한 데카처럼 필립스는 전후 젊은 세대를 공략했다. 1950년대 초 필립스는 가죽과 플라스틱을 소재로 쓰고, 33⅓, 45회전 LP를 재생할 수 있는 22GP200을 시작으로 포터블 턴테이블 시리즈를 출시했다. 센티넬 Sentinel 멀티컬러 라인업의 히트 이후 필립스는 대중 시장을 위한 턴테이블 제조사로 자리매김했다.

RCA 빅터

RCA 빅터가 컬럼비아의 마이크로그루브 LP를 거부하고 45회전 레코드를 주창한 일은 작고 앙증맞은 턴테이블과 레코드 체인저의 발매로 이어졌다. RCA 빅터는 "토스카니니, 쿠세비츠키Sergei Koussevitzky, 루빈스타인Arthur Rubinstein, 하이페츠Jascha Heifetz, 호로비츠Vladimir Horowitz 등 위대한 음악가들이 45회전 레코드를 듣고 현존하는 레코드 중 최고라고 평가했다"라며 컬럼비아의 LP보다 자사 45회전 레코드가 우월하다고 광고했다.[18] 그들의 첫 제품 RCA 빅터 45는 완벽한 자동 턴테이블이었다. 오토 체인저는 최대 열 장의 레코드, 50분의 음악을 재생할 수 있었다. 결국 RCA 빅터는 컬럼비아의 LP 기술을 채택했지만 45회전 레코드는 1980년대까지 살아남았다. RCA의 45회전 전용 턴테이블은 사라졌지만 1950년대 이후 등장한 턴테이블은 모든 속도와 포맷을 수용했다.

레코컷

레코컷Rek-O-Kut이라는 이름은 레코드 커팅 머신에서 유래했다. 레코컷은 1950년대 방송 스튜디오, 라디오 방송국의 산업 표준을 수립했고, 다양한 구동 메커니즘을 지원하는 제품을 생산했다. 이 회사가 1949년에 발표한 3단 스피드, 아이들러 방식의 B-16H 트랜스크립션transcription•은 탁월한 내구성으로 쉬지 않는 일꾼이라는 별명을 얻었다. 방사형 주조 알루미늄으로 제작한 15인치 플래터로 무장

• 방송용 턴테이블을 의미한다.

한 B-16H는 독일 EMT 턴테이블과 치열하게 경쟁했다. 후속 LP-743과 1950년대 중반에 인기를 끌었던 론딘Rondine 모델의 히트로 레코컷은 방송국용 턴테이블 시장의 리더로 부상했다.

리크

1934년 해럴드 조지프 리크Harold Joseph Leak가 설립한 영국의 독보적인 오디오 기업 리크는 1950년대 앰프와 스피커로 유명했지만 압도적인 픽업과 톤암, 특히 스테레오 픽업으로 턴테이블 신에 인상적으로 기여했다. 이 회사는 5년간의 연구 끝에 싱글 피봇 베어링으로 마찰을 감소시켜 극히 낮은 관성을 자랑하는 톤암을 완성했다. 다이아몬드 스타일러스 픽업용 승압 트랜스까지 발표하면서 리크는 턴테이블의 전 라인업을 아우르게 됐다.

번 존스

1950년대 아날로그 문화가 턴테이블 디자인에 큰 변화를 가져온 것은 사실이지만, 스테레오 카트리지에 적합한 톤암의 혁신은 10년이 흘러서야 시작될 수 있었다. 이 흐름에서 가장 독특한 예는 번 존스Burne Jones의 슈퍼Super 90 탄젠셜 암이다. 탄젠셜 트래킹 암의 주요 목적은 연속적인 원형 라인을 그리는 레코드의 그루브를 마치 횡으로 자르듯이 추적하는 데 있다. 당시 톤암 디자인의 주류는 회전의 중심인 피봇을 중심으로 레코드의 표면을 회전 운동하는 피보티드pivoted 트래킹 톤암이었다. 피보티드 방식은 탄젠셜 방식보다 부품 수가 적고 제조 단가도 한결 저렴했지만, 레코드의 중심으로 이동할수록 카트리지의 오프셋offset•과 LP 그루브 간격이 어긋나는 트래킹 에러가 발생하는 단점이 있다. 직선 추적론을 주창한 1950년대 번 존스는 탄젠셜 톤암의 초기 개척자였다. 턴테이블 역사에서 결국 피보티드 톤암이 주류를 차지했지만 더 나은 음을 목표로 한 수많은 하이엔드 오디오 설계자들은 번 존스의 유산 아래 탄젠셜 톤암에 도전할 수 있었다.

오토폰

현재 진행형인 아날로그 부활 시대에 오토폰의 유산과 경쟁할 수 있는 아날로그 제조사는 거의 없다. 존경받는 이 덴마크 기업은 1918년 아르놀 포울센Arnold

• 트래킹 에러를 최소화하기 위해 톤암 끝 헤드셋이 구부러져 있는 각도

Poulsen과 악셀 페테르손Axel Peterson이 설립했다. 초기 오토폰은 영화용 무빙 코일 마그네틱 기술에 중점적으로 투자했고 이후 이 노하우를 턴테이블에 쏟았다. 1950년대까지 오토폰은 AB, A, C 모노mono 무빙 코일 같은 다양한 제품을 출시했다. 카트리지 C 타입은 방송국용으로 제작되었으며 스타일러스는 현행 SPU CG25와 같다. 오토폰의 무빙 코일 설계는 업계의 극찬을 받아 (EMT 부분에서 언급했듯) EMT는 자사 927 턴테이블에 오토폰이 디자인한 RF-297 톤암을 채용했으며 이후 RF-229로 대체했다. 두 톤암 모두 A, C 카트리지를 사용하도록 설계되었다. 이 톤암의 오토폰 브랜드 버전이 SMG-212, RF-309다. 1957년 오토폰은 스테레오레코드 제작을 위한 스테레오 커터 헤드 기술도 일찌감치 선보였다. 오토폰은 스테레오 기술 개발을 지속했고, 로베르트 구드만센Robert Gudmandsen이 SPUStereo Pick-Up로 불리는 스테레오 픽업을 설계했다. 이 기기는 노이만Neumann DST-62 헤드의 구조를 따랐고 좌우의 구조가 90도를 이루고 있다. 여전히 SPU 카트리지는 현역기로 생산 중이며 빈티지 턴테이블에 가장 잘 어울리는 파트너로 꼽힌다.

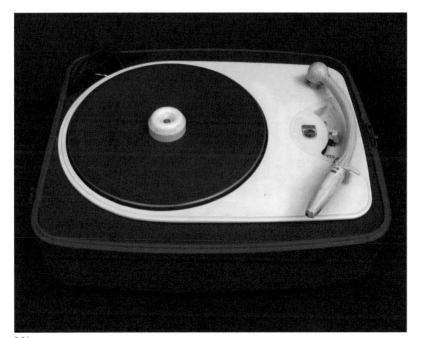

3.24

3.24 1950년대 필립스 센티넬 포터블 턴테이블

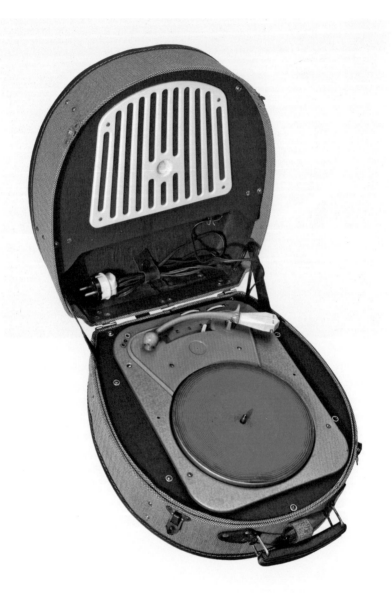

3.25

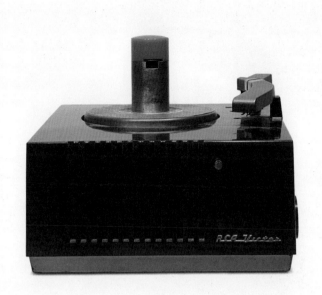

3.26

3.25 1953년 필립스 포노코퍼 III 턴테이블
3.26 1949년경 RCA 빅터 9-EY-3 포노그래프

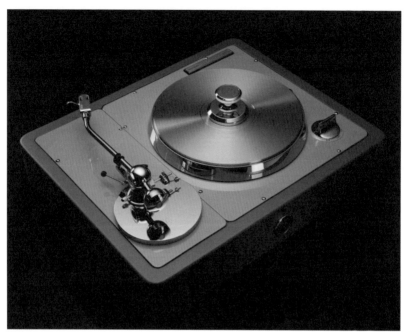

3.27

3.27 2016년경 레코컷 T-12H 익스클루시브 턴테이블, 토르퀘오 오디오 복원

3.28 1950년대 리크 다이아몬드 LP 픽업

3.29 1950년대 번 존스 슈퍼 90 탄젠셜 톤암

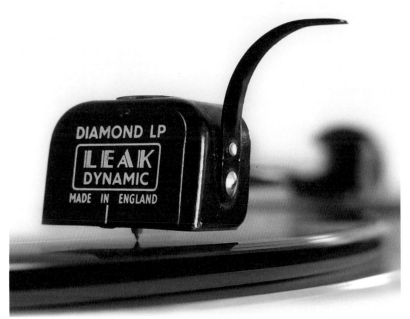

3.28

3.29

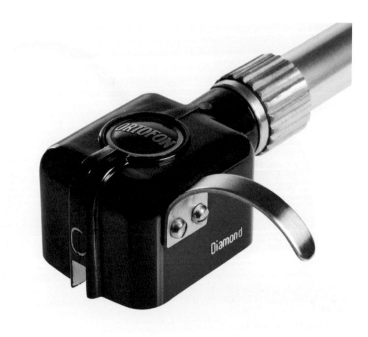

3.30

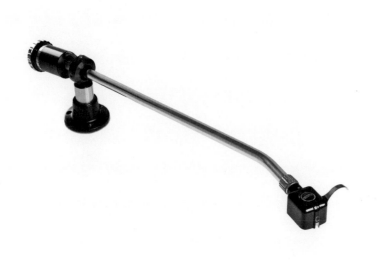

3.31

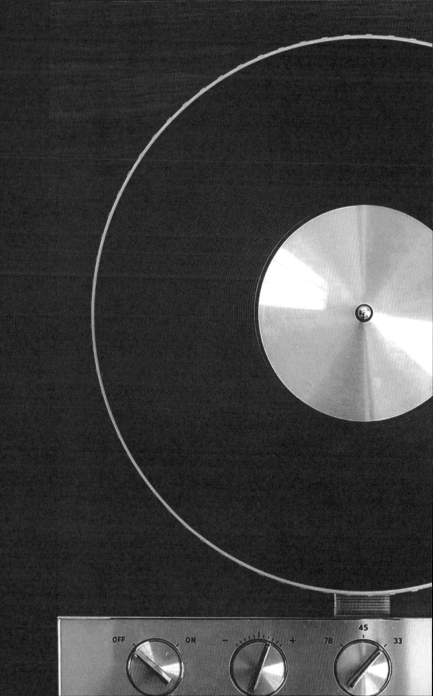

턴테이블 메커니즘의 정점:
아이들러 드라이브, 벨트 드라이브, 다이렉트 드라이브

1950년대 턴테이블 시장에서는 소비자가 편의성을 중시하는 현상이 두드러졌다. 레코드 체인저가 턴테이블 신을 지배했고 결국 실용성이 메커니즘의 변화를 불러왔다. 여러 장의 레코드가 스핀들spindle•에 쌓여 무게가 무거워졌고 이를 정확한 속도로 회전시키기 위해 강력한 토크torque••를 가진 드라이브 시스템이 필요했다.

이를 위해 모터로 회전하는 고무바퀴가 플래터 아래에 놓인 아이들러 드라이브 방식이 탄생했다. 하지만 이 방식은 플래터를 구동하는 아이들러 휠이 모터에 직접 결합되는 구조 때문에 모터의 진동이 플래터로 전달되는 단점이 있다. 이 단점을 개선한 독일 듀얼Dual의 1009, 1019 턴테이블이 큰 인기를 얻기도 했지만, 시장에서 인기 있는 턴테이블들은 아이들러 방식을 채택하지 않는 경향이 두드러졌다.

1960년대에는 플래터를 진동 없이 유지할 수 있는 벨트 드라이브 방식이 등장해 앞서 언급한 문제들을 크게 개선했다. 플래터를 감싼 고무벨트를 더 작고 덜 강력한 모터로 회전시키면서 회전축과 모터를 분리해 진동을 줄이는 데 성공했다. 이 시기의 주목할 만한 벨트 드라이브 턴테이블은 3점 서스펜션suspension•:구조를 채택한 어쿠스틱 리서치Acoustic Research XA다. 아이들러 방식에 집중했던 듀얼도 1970년대에 이르러 시장의 요구로 벨트 드라이브 제품을 내놓았고 이는 결국 벨트 드라이브 방식의 우위를 인정한 셈이었다.

어쩌면 메커니즘의 진화 측면에서 훨씬 더 주목할 만한 기술은 (턴테이블 디자인 역사에서 문화적으로 널리 보급된) 다이렉트 턴테이블이다. 마츠시타Matsushita(이후 파나소닉Panasonic)의 브랜드 테크닉스 소속 엔지니어 오바타 슈이치小幡修一의 아이디어로 탄생한 이 메커니즘은 플래터 아래 위치한 모터와 플래터가 놓여 있는 베어링이 직접 결합되어 회전하는 방식이다. 테크닉스는 기존 방식이 야기한 벨트의 마모 및 손상, 느린 시동 시간을 일소한 다이렉트 드라이브 턴테이블을 일반 소비자가 아닌 전문가 시장을 고려해 설계했으며, 1969년에

•　플래터 중앙부에 위로 솟아 레코드를 올려놓을 수 있는 장치
••　플래터를 구동하는 모터 회전력의 크기
•:　외부의 진동이나 충격을 전달하지 않도록 보호하는 장치. 주로 스프링이 많이 쓰인다.

는 드디어 전설의 명기 SP-10을 발표했다.[1] 이후 SL-1100, SL-1200 모델로 대중 시장까지 진출한 테크닉스는 1970년대부터 2000년대까지 DJ 신에서 확고한 영역을 구축했다.[2] 테크닉스는 디자인 혁신을 통해 6장에서 자세히 언급할 1970~1980년대 일본 턴테이블 전성시대 개막에 크게 기여했다.

모노에서 스테레오로

오디오 문화에 깔려 있던 스테레오레코딩과 재생에 대한 열망은 다양한 구동 방식의 등장, 턴테이블과 LP 시장의 성장으로 이어졌다. 오디오 평론가 한스 판텔Hans Fantel은 "스테레오는 수백만 년 전 두 눈과 두 귀를 가진 생명체가 지구에 처음 나타났을 때 발명된 개념이다. 우리는 두 눈과 두 귀로 세상을 인식한다. 그럼으로써 우리는 입체적으로 보고 들을 수 있다"라고 설명했다.[3]

1950년대 후반에 이르러 스테레오는 더 이상 새로운 개념이 아니었다. 훨씬 더 이전에 1881년 파리에서 스테레오의 실험이 이뤄졌다. 프랑스 엔지니어 클레망 아데르Clément Ader가 공연장에 송신기를 설치하고 가정에 있는 구독자에게 연주를 생중계하는 아이디어를 떠올렸다. 『뉴욕 타임스』는 아데르의 특허를 인용해 다음과 같이 썼다. "'송신기(즉 전화기의 수화기)는 무대 위 왼쪽과 오른쪽에 각각 위치시키고 구독자 역시 두 대의 수신기를 가지고 있다. 수신기 중 하나는 송신기의 왼쪽과 연결되어 있고 다른 하나는 오른쪽과 연결되어 있다. 두 대의 기기로 음악을 송수신하는 이중 청취는 쌍안경이 우리의 눈에 이미지를 그려내는 것과 같은 효과를 귀에 불러온다.' 다시 말해 아데르는 스테레오 재생을 발명한 것이다."[4]

19세기에 스테레오의 개념이 출현했지만 실제 개발로 이어진 것은 1930년대의 일이다. EMI 중앙 연구소의 수석 엔지니어 앨런 블룸레인은 극장에서 영화를 볼 때 멀리 떨어진 단 한 개의 스피커에서 들려온 음이 형편없어 당황했다. 블룸레인은 두 귀에 두 개의 스피커를 배치하는 스테레오의 단순한 응용을 배격하고 레코드를 재생하는 데 필요한 음향 공간의 재창조 그리고 음의 공간적 요소를 보존하는 데 역점을 두었다. 그리고 그는 양쪽 신호를 동시에 읽어 낼 수 있는 하나의 그루브를 가진 디스크를 커팅하는 데 성공했다. 또 하나의 그루브에서 두 개의 신호를 읽어 낼 수 있는 스타일러스를 개발했고 이를 통해 스테레오 재생이 가능했다. 토머스 에디슨의 구식 '힐 앤드 데일'과 에밀 베를리너의 수평 방식을 결합해 하나의 그루브에 양쪽 채널의 신호를 성공적으로 기록할 수 있었다. 블룸레인은

1931년 '두 귀의 음binaural sound'(스테레오를 의미)이라는 이름으로 특허를 출원하는 데 성공했다. 그는 현대 스테레오 재생의 아버지라 불린다.[5]

블룸레인의 업적에 이어 지휘자 레오폴드 스토코프스키가 벨 연구소의 지원을 받아 음악 예술의 스테레오 재생을 연구하고, 월트 디즈니의 애니메이션 영화 〈판타지아Fantasia〉(1940)에서 판타사운드라는 이름으로 스테레오 재생 시스템을 상용화했다.[6] 하지만 이상하게도 벨 연구소는 스테레오 구현에 적극적이지 않았고 1950년대에 이르러 스테레오의 지위는 격하되어 누구도 관심을 가지지 않는 기술이 되었다. 이는 스테레오레코드 제작 공정이 난제로 남았기 때문이다. 그럼에도 불구하고 이 시기 몇몇 기업이 스테레오 기술을 꾸준히 개선했다.

에머리 쿡Emory Cook이 창업한 쿡 레코드Cook Records가 대표적이다. 쿡은 1952년 상업적인 스테레오레코드를 최초로 생산했으며 이를 '바이노럴binaural'이라 불렀다. 이 레코드는 두 개의 독립 모노 그루브를 새겼으며 재생에는 두 개의 카트리지가 필요했다. 이를 위해 그는 기존의 톤암에 두 번째 카트리지를 추가로 장착할 수 있는 장치인 바이노럴 클립온을 개발했다.[7]

초기 스테레오 시대에 기여한 또 다른 인물은 커너서 라인의 턴테이블과 톤암을 선보인 아널드 서그덴으로 그는 2채널 싱글 그루브 레코드를 선보였다. 이후 그의 기술을 영국 데카와 독일 텔레푼켄Telefunken이 채용했다.[8] 1954년 RCA 빅터의 엔지니어들은 머큐리 레코드의 로버트 파인Robert Fine과 애틀랜틱 레코드 Atlantic Records의 톰 다우드Tom Dowd와 함께 스테레오를 연구했다.[9] 이러한 선구적인 노력에도 불구하고 스테레오의 상업적 성공 가능성은 무척 낮았다.

마그네틱테이프에서 스테레오레코드로

스테레오레코드는 동시대 마그네틱테이프 기술의 발전 없이는 탄생할 수 없었다. 마그네틱테이프를 개발한 것은 독일 AEG였지만 이 기술이 레코딩과 오디오 산업에 활용되도록 길을 개척한 것은 아이러니하게도 미국의 한 군인이었다. 제2차 세계 대전이 마무리될 무렵, 미국 육군 통신대 소속 엔지니어 잭 멀린Jack Mullin은 나치로부터 포획한 전자 장비를 분석하기 위해 독일로 파견됐다. 그중 하나가 바로 히틀러가 레코딩과 방송을 위해 사용한 AEG의 마그네토폰이었다. 마그네토폰을 분해하고 개조한 멀린은 1946년 5월 16일 샌프란시스코의 무선기술자협회에서 이 제품을 발표했다. 이날의 청중 중 많은 이들이 이후 마그네틱테이프의

선구자 암펙스Ampex에서 일하게 된다.[10]

마그네토폰의 기본 설계를 고스란히 차용한 암펙스는 테이프 기술에 아낌없이 투자했고 그 결과 1952년 첫 번째로 모델Model 200 테이프 레코더를 완성했다. 모델 200은 싱글 트랙(모노) 기기였지만, 암펙스는 2트랙(스테레오) 기기를 출시하겠다는 확고한 의지를 가지고 있었다. 하지만 임원들은 레코딩 업계가 먼저 2트랙 기기와 2채널 레코딩을 수용할 수 있을 때 암펙스도 기기를 제조하는 것이 타당하다고 보았다. 1953년 뉴욕 오디오 전시회에서 암펙스의 로스 스나이더 Ross Snyder는 레코딩 애호가이자 오디오 판매원인 빌 카라Bill Cara와 함께 그들이 만든 멀티 트랙 레코딩을 시연했다. 기차역에서 이뤄진 이 레코딩은 증기 기관의 날카로운 기적 소리를 포함해 플랫폼에 들어서는 기차의 높은 데시벨 소리를 선명하게 담아냈다. 또한 불꽃놀이 소리를 담아낸 레코딩은 신제품 암펙스 400 멀티 트랙 기기와 넓은 공간에 배치된 세 대의 스피커를 통해 생생하게 재생되어 관람객을 감동시켰다.[11]

스테레오레코딩은 테이프에서 활로를 찾았다. 이제 소비자는 비싸지만 암펙스 신제품을 통해 스테레오를 즐길 수 있었다. 1950년대 후반 메이저 레이블들은 10년 전에 겪었던 속도 전쟁을 반복하지 않고 스테레오레코드로 이전하는 방법을 심사숙고했다. 무엇보다 업계가 온전하게 수용할 수 있는 스테레오 LP 기술 표준이 필요했다. 이 목표를 달성한 것은 웨스턴 일렉트릭의 자회사 웨스트렉스 Westrex였다. 마그네틱테이프가 인기를 끌던 시기에 웨스트렉스는 새로운 스테레오레코드를 신중히 개발하고 있었다. 1957년 8월 26일 웨스트렉스는 할리우드에 위치한 자사 연구소에서 개최한 시연회에 업계의 주요 엔지니어들을 초대했다. 캐피톨 레코드Capitol Records는 '스테레오 입문'이라 불린 웨스트렉스의 스테레오 커팅 디스크에 음악을 제공했다.

업계의 스테레오 디스크 표준을 결정하는 것은 이날 참석자들의 역할도 목적도 아니었다. 하지만 웨스트렉스의 시연으로 뜨겁게 달아오른 이들의 열정으로 1957년 12월 27일 미국레코드산업협회RIAA가 웨스트렉스 45/45 시스템을 스테레오 기술 표준으로 채택했다.[12] RIAA는 미국 최초의 레코드 레이블 사업자 협회로 이들의 목적은 레코드 산업의 표준을 제정하는 것이었다. 이들의 첫 번째 업적은 1954년 바이닐 레코드의 녹음과 재생을 위한 표준 이퀄라이저 커브(RIAA 커브)를 결정한 것이다.[13] 그보다 RIAA의 가장 위대한 업적은 웨스트렉스의 스테레오 기술을 적극적으로 수용했다는 데 있다. 이를 통해 스테레오를 본격적으로 소개할 1960년대의 턴테이블, 톤암, 카트리지 설계의 기반이 마련됐다.

어쿠스틱 리서치

두 명의 오디오 선지자 에드거 빌처Edgar Villchur와 헨리 클로스Henry Kloss가 창업한 어쿠스틱 리서치는 어쿠스틱 서스펜션 스피커를 발명하면서 일약 유명해졌다. 성공 이후 동사는 그들의 노하우를 집대성한 턴테이블 XA를 1961년 발매했다. 산업 디자인에 대한 기여를 인정받아 뉴욕 현대 미술관에 전시된 XA 턴테이블은 이후 등장하는 턴테이블의 표준이 되었다. 세 개의 댐퍼 스프링으로 지지하는 서브 플랫폼, 그 위에 톤암과 플래터를 배치한 이 설계는 풋 진동,• 어쿠스틱 피드백•• 같은 외부 진동으로부터 턴테이블을 보호하는 기술로 널리 알려져 있다. 초기에 벨트 드라이브 방식을 채택한 어쿠스틱 리서치는 (어쿠스티컬Accoustical의 방법과 유사한) 경량 플래터 방식을 도입해, 저전력 모터를 서브 플랫폼이 아닌 상판에 장착하고 진동에 예민한 레코드와 카트리지를 격리해 놓았다. 진동 억제 구조, 정확한 벨트 드라이브 속도를 갖춘 XA는 경쟁사의 벤치마크 대상이 되었고 이후 이 설계 방식은 토렌스 TD150, 린Linn의 손덱Sondek LP12로 이어진다.

어쿠스티컬

네덜란드의 턴테이블 제조사 어쿠스티컬은 조보Jobo라는 사명으로 시작해 방송용 턴테이블에 주력했다. 그들은 1960년대에 걸쳐 벨트 드라이브 방식의 3100 턴테이블을 생산했다. 방송용 턴테이블을 생산하는 많은 경쟁자와 대조적으로 어쿠스티컬은 당시 인기를 끌었던 MC 카트리지의 자기장 간섭과 진동을 줄이기 위해 파티클보드•: 소재의 가벼운 플래터를 채택했다. 또 3100 플래터를 구동하기 위해 짧은 시동 시간과 속도 안정성을 보장하는 고품질의 팹스트 아우센로이퍼 Aussenläufer 모터를 적용했다. 조보 2800은 다운포스downforce•:. 를 만들어 내기 위해 스프링을 적용한 밸런스드 톤암을 채용해 탁월한 트래킹 성능을 보여 주었고 동사의 3100과 함께 인기를 얻었다.

- • 턴테이블의 받침대를 풋foot이라 불렀으며 최근에는 전문적인 진동 흡수 기능이 추가되어 인슐레이터insulator라 지칭한다.
- •• 스피커에서 나온 소리가 턴테이블의 베이스와 플린스를 진동하게 만드는 현상
- •: 나무 조각이나 톱밥을 강한 열과 힘으로 압착해 만드는 판재
- •:. 아래로 향하는 힘

아리스톤

1960년대 말에서 1970년대 초까지 스코틀랜드는 턴테이블 산업 창의력의 중추를 담당했다. 그 중심에는 아리스톤Ariston을 창업하고 캐슬Castle Precision Engineering•에 RD11 턴테이블 제조를 위탁한 해미시 로버트슨Hamish Robertson 이 있다. 아리스톤은 RD11을 심플한 디자인이라고 소개했지만 실제 제품의 정교함을 보면 겸손은 이내 무색해진다. 4.3킬로그램의 플래터는 자체 설계한 24극 동기식 모터로 회전하는데, 이는 와우 플러터wow and fluter••를 0.004퍼센트로 줄이고 럼블rumble•:은 72데시벨로 억제했다. 또 마찰을 줄이기 위해 고정밀 싱글 포인트 방식의 볼 베어링을 채택했다. 톤암과 플래터에는 진동 억제 시스템과 벨트 열화 방지를 위한 슬립 클러치slip-clutch 기능을 도입했다. RD11 제조를 맡은 캐슬이 린의 창업자 아이버 티펜브룬Ivor Tiefenbrun의 아버지 잭 티펜브룬Jack Tiefenbrun 소유의 기업이었기 때문에 아리스톤은 이후 발매된 린 LP12에 강력한 영향력을 끼쳤다.14

페어차일드

기계적 감각이 탁월했던 연쇄 창업가 셔먼 페어차일드는 1950~1960년대에 라디오와 TV 방송국용 레코딩 기기를 선보이며 자신의 이름을 딴 회사를 설립했다. 페어차일드 660(모노), 670(스테레오) 리미터가 영국 방송국 BBC에서 쓰였고, 페어차일드는 추가로 LP 커팅 머신을 발매하며 프로 오디오 신에서 빠르게 자리 잡았다. 페어차일드는 축적된 노하우를 십분 발휘해 방송국용 턴테이블 4124를 출시했다. 섀시는 두 개의 벨트와 거대한 알루미늄 플래터 아래 무거운 강철로 제조되었고 이력履歷 동기 모터는 격리된 전용 방진 마운트 위에 놓였다. 당시 턴테이블의 회전 속도를 제어하는 방식은 대부분 기계 제어였지만 페어차일드는 전자 제어를 택했다. 그 결과 4124는 방송국에서 널리 사용되었으며 오늘날 수집가들에게 인기 있는 품목이 되었다.

- • 롤스로이스 비행기 엔진 제조 등으로 유명한 스코틀랜드의 유명 제조 기업. 이후 린 창업의 모태가 된다.
- •• 회전 정확도. 숫자가 낮을수록 정확도가 높다.
- •: 베어링, 벨트 등 턴테이블 구조물에서 발생하는 소음의 크기. 숫자가 낮을수록 소음이 적다.

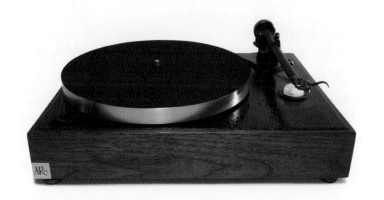

4.1

4.1 1961년 어쿠스틱 리서치 XA 턴테이블 (톤암은 레가 RB250)

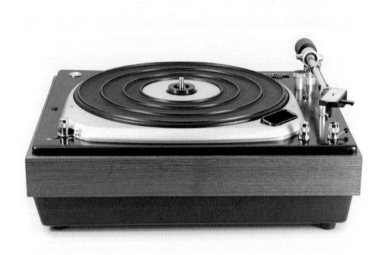

4.2

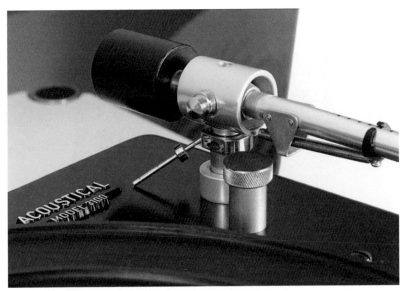

4.3

4.4

4.2-4 1968년경 어쿠스티컬 3100 턴테이블

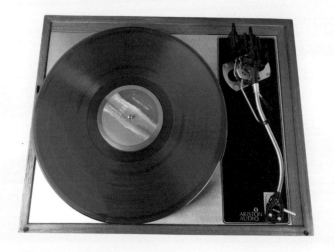

4.5

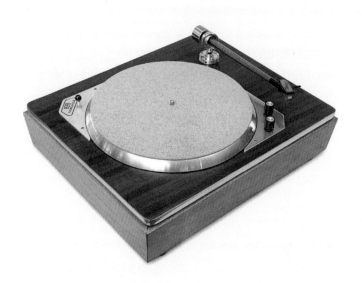

4.6

1960년대

브라운

1960년대까지 동일한 폼팩터form factor•를 유지한 브라운은 이후 성능 향상에 주력했다. 동사는 스테레오의 도입, 전문가 및 방송국용 턴테이블 수요의 급증에 발맞추어 라인업을 확대했다. 1950년대에 인기를 얻은 PS2는 작고 가벼운 턴테이블이었지만, 1961년 발매한 PCS4에서는 더욱 큰 플린스와 플래터, 개선된 톤 암을 채택했고, 1968년 발표한 PS500은 유압 댐퍼를 장착하고 아연 합금으로 사출 금형한 서브 섀시 위에 서스펜디드 플래터suspended platter••까지 갖췄다. 브라운이 내놓은 침압계는 턴테이블의 스타일러스에 필요한 최적의 밸런스를 계산할 수 있는 제품이었다.

듀얼

1927년부터 시작된 이 독일 회사는 최초의 듀얼 모드 전원 공급 장치에서 사명을 따왔다. 1960년대까지 듀얼은 턴테이블 제조사로 알려졌지만 입지를 공고히 한 것은 1965년 발표한 1019 모델부터다. 듀얼은 1970년대에 다양한 구동 방식의 턴테이블을 내놓으며 유명해졌으나 1960년대까지는 아이들러 드라이브를 선호했으며 턴테이블 1019가 아이들러 드라이브를 채택한 듀얼의 대표작이다. 78회전 음반 애호가들은 강력한 토크를 가진 1019에 매력을 느끼며 빈티지 모델의 복원에 힘쓰고 있다.

엘락

미라코드Miracord로 널리 알려진 독일 브랜드 엘락Electroacustic GmbH(ELAC)은 1960년대에 큰 명성을 얻었다. 벤저민 일렉트로닉 사운드Benjamin Electronic Sound Corporation가 엘락의 미국 유통을 담당하면서 브랜드명을 벤저민 미라코드Benjamin Miracord로 변경했다. 1957년 엘락은 전자 자기 방식 카트리지의 특허를 출원했고, 이를 바탕으로 슈어 같은 오디오 기업들에게 카트리지 디자인 라이선스를 제공했다. 이후 연구를 지속한 엘락은 무빙 마그넷moving magnet(MM) 카트리지 개발에 성공했다. 1960년대에 엘락은 아이들러 구동 방식에 관심을 가졌고 미라코드 10, 10H 스튜디오 시리즈를 소개했다. 미라코드 10은 레코드 체

• 하드웨어의 외형, 크기, 물리적 배열
•• 진동 억제를 위해 플래터가 서브 플래터 위에 올려져 있는 구조

인저, 자동 턴테이블, 수동 턴테이블, 그리고 네 종의 회전 속도까지 지원했다. 엘락은 현재도 지속되고 있으며 미라코드 턴테이블은 최근 재출시되어 브랜드의 유산을 잇고 있다.

엠파이어

1960년대 벨트 드라이브 턴테이블을 대표하는 기업으로 허브 호로비츠Herb Horowitz의 엠파이어Empire가 꼽힌다. 트루바도르Troubador 라인업으로 유명한 동사의 398 턴테이블과 980 톤암은 아날로그 세계를 관통했다. 균형 잡힌 플래터와 정밀 가공 베어링을 탑재한 398은 극도로 낮은 오차를 보이는 팹스트 모터를 채용했다. 엠파이어 턴테이블은 새틴 크롬, 실버 산화 알루미늄, 산화금으로 마감해 시각적으로도 대단히 매력적이었다. 980 톤암은 다소 무겁긴 했지만 레이스 볼 베어링과 스프링 밸런스 방식을 채택해 정확하고 부드러운 트래킹을 제공했다.

가라드

1952년 발매된 가라드의 301 턴테이블은 놀라울 정도로 오랜 기간 판매됐다. 12년이 지난 1964년에서야 가라드는 후속작을 내놓기로 결정했다. 가라드는 산업 디자이너 에릭 마셜Eric Marshall에게 후속 모델 401의 디자인을 의뢰하면서 301의 고유한 특징을 유지해 달라고 요청했다. 401은 일신한 플래터, 조명, 강력한 와전류 브레이크, 주 전원 케이블의 설계 변경을 통해 기계적으로 301로부터 환골탈태했다. 401은 301이 보여 준 단단한 베어링과 거대한 모터에서 내뿜는 탁월한 토크를 오롯이 살렸다. 이후 301과 401은 일본의 신도 래버러토리Shindo Laboratory와 미국의 아티잔 피델리티Artisan Fidelity의 야심 찬 복원으로 여전히 턴테이블 수집가들의 위시 리스트에서 당당히 1위를 차지하고 있다.

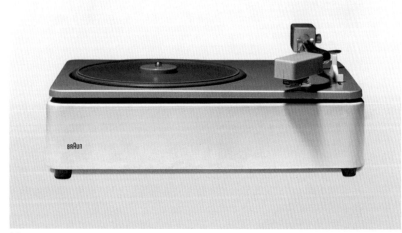

4.7

4.7　　　1961년 브라운 PCS4 턴테이블, 디터 람스 디자인
4.8-9　1963년 브라운 PS2 턴테이블, 디터 람스 디자인

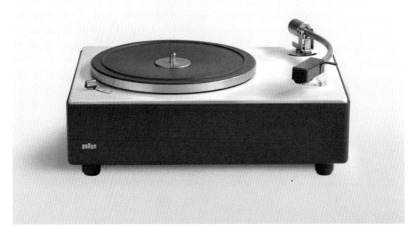

4.8

4.9

4.10

4.10 1962년 브라운 침압계, 디터 람스 디자인
4.11 1962년 브라운 PCS5 턴테이블, 디터 람스 디자인
4.12 1968년 브라운 PS500 턴테이블, 디터 람스 디자인

4.11

4.12

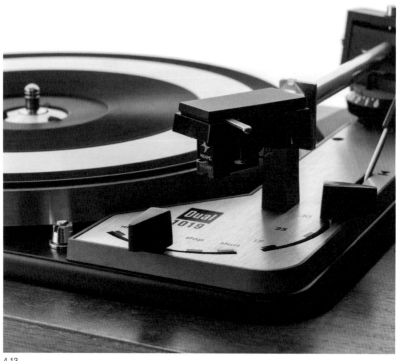

4.13

4.13-16　1965년 듀얼 1019 턴테이블

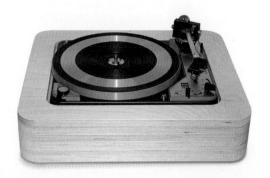

4.14

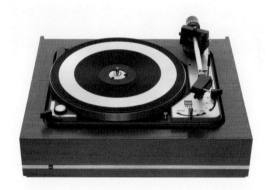

4.15

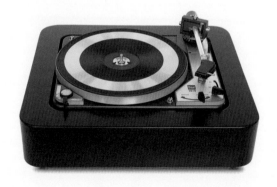

4.16

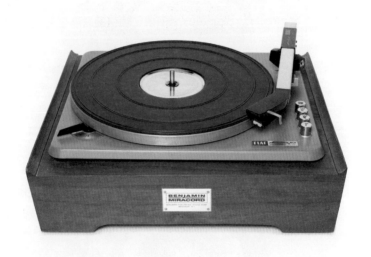

4.17

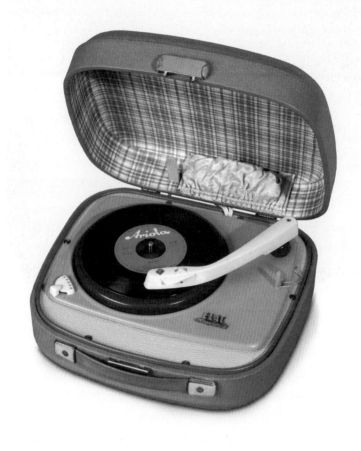

4.18

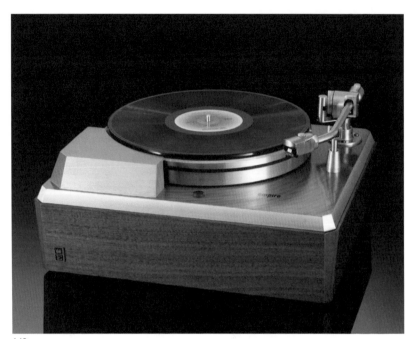

4.19

4.19 1963년경 엠파이어 트루바도르 398 턴테이블, 980 톤암
4.20-21 1972년 엠파이어 트루바도르 598 II 턴테이블, 990 톤암

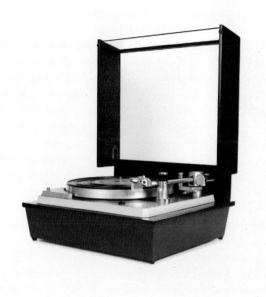

4.20

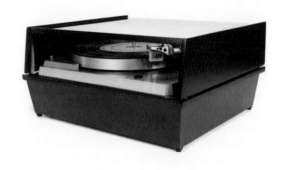

4.21

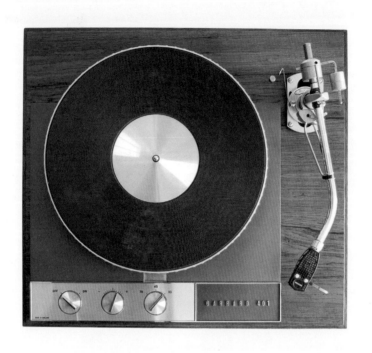

4.22

4.22 1965년 가라드 401 턴테이블 (톤암은 SME 3009)

4.23–24 2018년 가라드 401 스테이트먼트 턴테이블, 아티잔 피델리티 복원

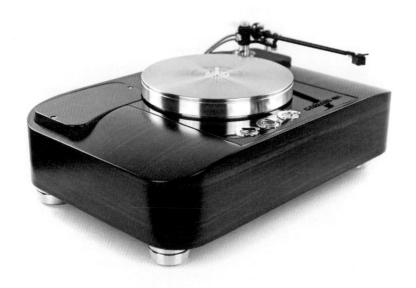

4.23

4.24

트랜스크립터스

턴테이블이 오디오 애호가의 세계에서 인정받는 일과 산업 디자인의 아이콘이 되는 일은 별개의 일이다. 트랜스크립터스Transcriptors의 하이드롤릭 레퍼런스 Hydraulic Reference 턴테이블은 스탠리 큐브릭Stanley Kubrick의 1971년 영화 〈시계태엽 오렌지A Clockwork Orange〉에 등장했다. 큐브릭 감독은 극 중에서 배우 맬컴 맥다월Malcolm McDowell(알렉스 역)이 베토벤 LP를 감상할 턴테이블을 직접 선정했다.15 인습 타파주의자 데이비드 개먼David Gammon과 앤서니 개먼Anthony Gammon이 1960년에 설립한 영국 기업 트랜스크립터스는 미래 지향적이고 아방가르드한 디자인으로 즉각 찬사를 받았으며 그 결과 뉴욕 현대 미술관에 제품이 전시되기도 했다. 트랜스크립터스의 턴테이블은 디자인 면에서 놀라울 정도로 우아했을 뿐만 아니라 경량 톤암, 정밀 베어링, 진보된 모터 분리 설계, 스프링 서스펜션을 채용해 탁월한 성능까지 갖췄다. 또 플래터 아래 숨겨져 있는 패들에 적용된 유압 메커니즘은 실리콘으로 내부를 채워 속도를 부드럽게 낮춰 준다. 지지대는 금도금으로 마감하여 독창적이고 아름다운 미감을 자랑한다. 트랜스크립터스는 독자적인 유니피봇 톤암을 설계했지만 사용자들은 SME 톤암을 즐겨 매칭했다. 1970년대에 트랜스크립터스는 J. A. 미첼J. A. Michell로 사명을 변경했고 턴테이블 라인업을 확장했다. 현재 미첼은 1960년대 클래식 자이로덱GyroDec의 현대 버전을 생산 중이다.

테파즈

1960년대의 모든 턴테이블이 산업용, 방송용의 억제된 디자인을 추구한 것은 아니다. 수많은 제조사가 10대를 비롯해 이동 중에 음악을 감상하고 싶어 하는 이들을 위한 위트 넘치는 포터블 턴테이블에도 집중했다. 1950년대부터 수많은 업체가 도전했지만 테파즈Teppaz만큼 매력적인 제품을 내놓진 못했다. 프랑스 리옹 지역의 크라폰에 위치한 테파즈는 오스카Oscar 턴테이블로 유명해졌다. 모더니즘과 벨 에포크를 결합한 이 보석 같은 프랑스 오디오는 발매 직후 뜨거운 반응을 얻었고 지금은 빈티지 수집가들의 필수 수집품이 되었다.

토렌스

토렌스 TD124(TD는 프랑스어 투른 디스크tourne disque의 준말로, 레코드플레이어를 의미한다)의 유산과 비교할 수 있는 턴테이블은 거의 없다. 1950년대 TD124로 최고의 지위를 차지한 토렌스는 1960년대 중반 MKII 버전 출시를

결정했다. 주요 개선점은 좀 더 현대적인 프레임 디자인, 비非자기 방식의 플래터(MC 카트리지 사용 가능), 원형 패턴의 매트였다. 토렌스는 MKII를 위해 종전의 BTD-12S 톤암을 대체하는 새로운 톤암 TP14를 출시했다. 가라드 301, 401과 함께 토렌스 TD124 MKII는 클래식 턴테이블 디자인의 최상위 그룹을 형성한다.16 B&O의 베오그램 3000은 토렌스의 TD124를 디자인만 바꾼 제품이다. 오늘날 TD124 MKII는 미국의 우드송 오디오Woodsong Audio, 스위스의 스위소노어Swissonor와 쇼퍼Schopper가 공들여 복각하고 있다.

그레이스

일본에서는 초정밀 톤암 연구가 빠르게 발전했고 톤암 설계에서 일본인들의 공헌은 아무리 강조해도 지나치지 않다. 이 조류를 이끈 선구자로 그레이스Grace 톤암의 시나가와 무젠 컴퍼니Shinagawa Musen Company가 꼽힌다. 당시 가라드와 렌코의 수많은 턴테이블에 자주 쓰였던 그레이스 톤암은 경량, 안정적인 밸런스, 조절 가능한 침압으로 높은 평가를 받았다. 1960년대에 극찬받은 G-545 톤암은 이후 일본제 톤암 전설의 효시가 되는 모델이다.

SME

1946년 앨라스테어 로버트슨에이크먼Alastair Robertson-Aikman이 창업한 SMEScale Model Equipment Company는 설립 초기에는 오디오 기기와 무관한 스케일 모델 정밀 부품을 제작했다. 로버트슨에이크먼은 자신이 쓸 톤암을 직접 완성한 이후 회사의 방향을 톤암 제조로 전환했다. 1959년 사명을 SME로 변경하고 톤암 생산을 시작해, 부품을 하나하나 직접 제작하고 조립하는 수작업을 고집하며 1주일에 단 25개의 톤암만을 생산했다. 1960년대에 SME는 톤암 생산을 확대해 하이엔드 오디오 애호가와 방송국을 위한 3009(9인치/22.3센티미터) 톤암과 3012(12인치/30.5센티미터) 톤암을 출시했다. 3009과 3012는 경량 헤드셸, 실을 이용한 안티 스케이팅, 높은 내구성의 수평 베어링을 갖춘 정밀 가공 강철 튜브를 특징으로 하며, 발매 직후부터 업계 표준과 명기의 반열에 올랐다. 이후 등장할 SME 톤암들은 3009, 3012 같은 선배의 유산을 이으며 오랫동안 생산되었다.

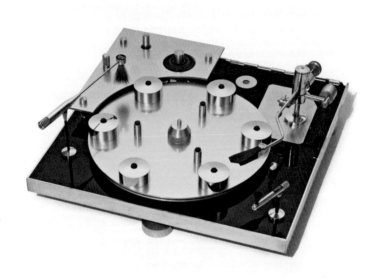

4.25

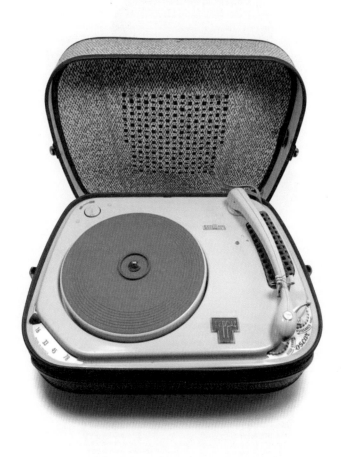

4.26

4.25 1964년 트랜스크립터스 하이드롤릭 레퍼런스 턴테이블, 데이비드 개먼 디자인

4.26 1963년 테파즈 오스카 포터블 턴테이블

4.27

4.28

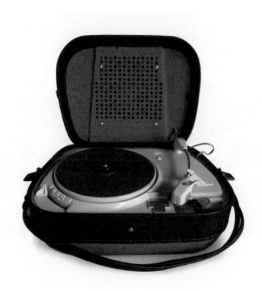

4.29

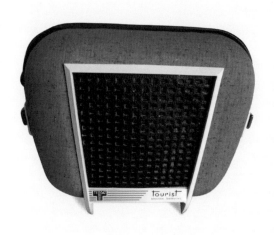

4.30

4.27–28 1959년 테파즈 트랜싯 포터블 턴테이블 (사진은 1964년 모델)

4.29–30 1963년 테파즈 투어리스트 포터블 턴테이블

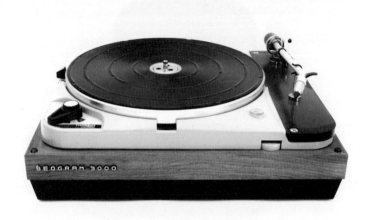

4.31

4.31 1967년 뱅앤올룹슨 베오그램 3000 턴테이블 (모터는 토렌스 TD124 MKII)

4.32 1966년 토렌스 TD124 MKII 턴테이블 (톤암은 오토폰 RMG-212)

4.33 2017년 토렌스 TD124 스테이트먼트 턴테이블, 아티잔 피델리티 복원

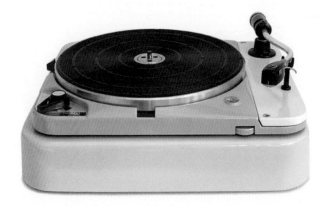

4.32

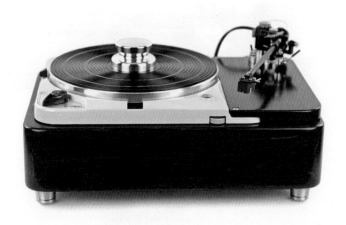

4.33

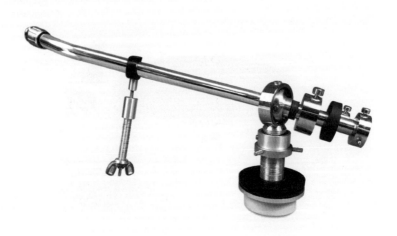

4.34

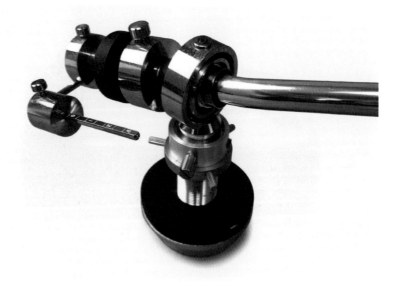

4.35

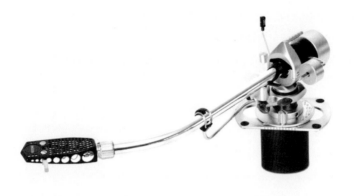

4.36

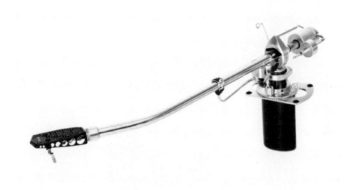

4.37

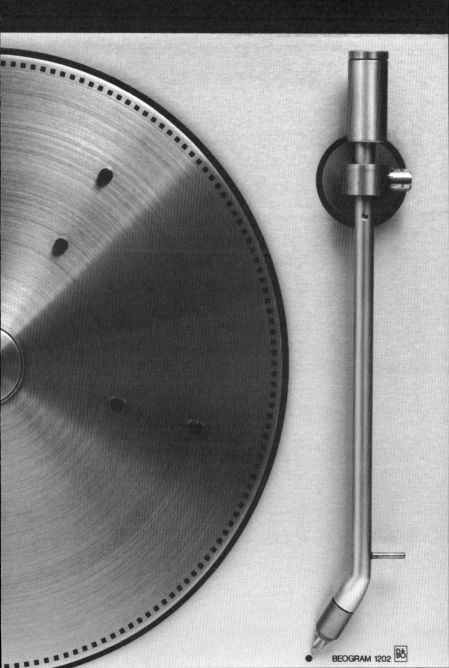

BEOGRAM 1202

하이엔드 턴테이블과 톤암의 탄생

1970년대에 이르러 오디오 시장의 미래를 결정할 두 가지 주요한 턴테이블 흐름이 포착된다. 먼저 오디오를 일부 상류층만 즐길 수 있는 고가품의 영역으로 끌어올리고자 하는 움직임이 나타났다. 1970년대 턴테이블은 1960년대를 지배한 탱크 같은 방송용 턴테이블 디자인에서 벗어나 보다 작은 사이즈에 더 많은 최신기술을 담아내면서 과거의 모습에서 탈출하는 데 성공했다. 오디오 리서치Audio Research, 달퀴스트Dahlquist, 인피니티Infiniti, 나카미치Nakamichi, 마크 레빈슨Mark Levinson, 쿼드Quad, 스레숄드Threshold는 오디오 기기 시장에 럭셔리 오디오 세그먼트를 탄생시킨 주역이다. 반면 아시아(주로 일본)에서 대량 생산된 오디오가 저렴한 가격으로 전 세계 시장을 지배하면서 양극화 현상이 나타났다.

하이엔드 턴테이블의 등장과 함께 하이엔드 앰프, 스피커 제조사도 속속 출현했다. 이 시기에 하나의 턴테이블이 시장을 주도하며 새로운 시대를 개막했다. 바로 아이버 티펜브룬이 주재한 린의 손덱 LP12다. 하지만 놀랍게도 LP12의 디자인은 시장을 주도할 만큼 참신하지도 선도적이지도 않았다. 린은 아리스톤 RD11(티펜브룬의 아버지가 그의 회사에서 제작했다), 어쿠스틱 리서치 XA, 토렌스 TD150의 스프링 서스펜션 서브 섀시, 목재 플린스, 고무벨트 드라이브 방식을 그대로 따랐다. 린의 차별점은 싱글 포인트 베어링과 부품의 정밀한 매칭과 제조에 있었다. 이는 티펜브룬이 자신의 아버지 회사를 쉽게 이용할 수 있기에 가능했고 린은 절대 반지를 얻은 것과 다름없었다. 티펜브룬은 선교사처럼 열정과 신념을 다해 린을 운영했고 그 결과 린은 충성스럽고 헌신적인 팬들에게서 종교적 신뢰를 얻는 데 성공했다. LP12는 성공했지만 이에 대한 논란이 없었던 것은 아니다. 앞서 언급한 제품들, 특히 아리스톤과의 유사성에 대한 비난이 빗발쳤다. 그러나 시간이 흐르면서 린은 일련의 비판을 이겨냈고 LP12는 턴테이블 디자인의 아이콘이 되었다.

1970년대에 아시아 기업이 대중 시장을 위한 턴테이블에 집중했을 때 일본의 마이크로 세이키는 일본 브랜드 럭스만Luxman, 데논Denon, 샤프, 산수이Sansui 등의 OEM을 맡는 한편, 자체 브랜드 제품을 내놓아 시장의 주류로 부상했다. 마이크로 세이키는 일본의 턴테이블을 하이엔드 영역으로 끌어올렸고, 1980년대 나카미치 턴테이블, 2000년대 테크다스 턴테이블 탄생의 밑거름이 되었다. 덴마크의 B&O는 1960년대에 토렌스 TD124를 개량한 제품을 내놓았지만 1970년대부터 독자적인 턴테이블을 내놓기 시작했고, 이를 통해 걸출하고 독특한 오디오

기업으로 자리매김할 수 있었다. 정교한 유압 메커니즘, 리니어 트래킹 암과 최첨단 서보servo 장치•로 대표되는 B&O는 기계적 완성도를 갖춘 B&O만의 모더니즘 미학을 완성했다. 이러한 변화는 야심작 베오그램 4000 턴테이블에서 두드러지며 이 모델은 2020년 재발매된 바 있다.

스위스 빌리 스튜더Willi Studer의 브랜드 리복스는 '레코딩 스튜디오급 품질'과 동의어였다. 스튜더와 리복스가 릴투릴reel-to-reel(오픈릴) 기기 분야의 권위자로 올라서며 1970년대 리복스는 다이렉트 드라이브와 리니어 트래킹을 지원하는 턴테이블 B790으로 라인업을 확장했다. 리복스는 1960년대의 거대한 방송국 턴테이블에서 벗어나 1970년대에 콤팩트한 전문가 성능의 턴테이블 트렌드를 따르면서 만족스러운 시장 점유율을 유지했다.

톤암의 진화

톤암은 놀랍도록 심플한 장치다. 레코드의 중앙에 도달할 때까지 레코드를 가로지르는 섬세한 스타일러스를 주요 부품으로 삼는, 훨씬 더 복잡한 구조의 카트리지를 그저 쥐고 있는 막대기 정도라고 무시할 수 있다. 하지만 1970년대 카트리지는 '하이 컴플라이언스high compliance••'로 진화했는데 이는 스타일러스가 무척 유연하기 때문에 제대로 그루브를 추적하기 위해서는 더 가벼운 톤암이 필요했다. 지난 수십 년간 시장을 지배한 무거운 톤암에 이 새로운 스타일러스를 쓰면 바로 부서질 수 있었다. 카트리지 산업이 하이 컴플라이언스로 쏠려 가면서 1970년대 톤암은 트래킹 정확도와 안정성을 보장하는 경량 설계가 주를 이뤘다. 직선형, 리니어 트래킹 방식 등 다양한 톤암이 시장에 쏟아졌고 이 중 S형形 피보티드 톤암이 인기를 끌었다.

어느 타입이든 톤암의 핵심은 항상 안정적이고 일관된 다운포스를 유지해야 한다는 데 있다. 밸런스는 조절 가능한 무게추로 달성되며 이는 안정적인 침압을 제공하고 무게 중심이 그루브 내에 유지되도록 돕는다. 적절한 다운포스로 중심을 유지해야 하는 톤암을 보완하기 위해 안티 스케이팅 메커니즘이 도입됐다. 바늘이

• 턴테이블이 요구하는 속도를 정확하게 제어하는 장치. 주로 모터에 많이 쓰인다.
•• 고순응도. 바늘에 힘이 가해졌을 때 밀리는 정도를 의미하며, 밀리는 정도가 크면 하이 컴플라이언스, 반대면 로low 컴플라이언스라 한다.

레코드를 추적할 때 마찰항력摩擦抗力으로 인해 바늘이 그루브를 이탈해 회전 안쪽으로 기울어지려는 불균형이 발생한다. 안티 스케이팅은 그루브의 양쪽에 동일한 침압을 유지하는 장치다. 1970년대 안티 스케이팅 암의 등장으로 조정성이 한결 향상되어 하이 컴플라이언스 카트리지의 정밀 조정이 가능해졌다.

일직선으로 레코드를 가로질러 그루브와 접선을 이루는 이상적인 카트리지 얼라인먼트를 유지하는 것 또한 일부 톤암에서 가능하다. 그렇지만 피보티드 톤암의 경우 톤암이 중심축(피봇)을 중심으로 회전하기 때문에 일직선 방향의 트래킹이 불가능하다. 안쪽으로 이동할수록 카트리지의 각도가 접선 방향에서 점점 이탈하는 트래킹 에러가 발생해 왜곡과 음질 저하를 불러온다. 1970년대에 이 문제 해결에 많은 관심이 모였고 그 결과 리니어 트래킹 톤암이 탄생했다. 개념을 풀어 설명하자면 리니어 트래킹 톤암은 호弧를 그리는 피봇 방식과 달리 레코드를 처음 커팅할 때처럼 레코드의 반지름 선상에서 스타일러스를 움직여 에러를 줄이도록 한 것이다.

1950년대부터 오토 소닉, 번 존스와 같은 기업이 이러한 트래킹 에러를 해결하기 위해 방법을 탐구했지만 온전한 형태의 리니어 트래킹 암은 1970년대가 되어서야 시장에 등장할 수 있었다(단 하나의 예외는 1963년 마란츠Marantz SLT-12다). 대표적인 예는 시장에서 가장 큰 성공을 거둔 랩코의 제품으로 이는 1980~1990년대에 등장한 골드문트 T3, T5, 피에르 루네의 제품과 같은 미래의 서보 구동 리니어 트래킹 암에 큰 영향을 끼쳤다. 하만 카돈Harman Kardon은 리니어 트래킹 암에 매력을 느끼고 랩코를 인수한 후, ST-5, ST-6, ST-7, ST-8 리니어 트래킹 암을 출시했다. 가라드는 자체 기술로 제로Zero 모델을 발표했다. 렌코는 개발 끝에 비교적 잘 알려지지 않은 모델 스위퍼Sweeper를 발표했고, 스위스의 라이벌 리복스는 탄젠셜 암을 장착한 B790, B791, B795를 내놓아 성공을 거뒀다. B&O는 1963년 어쿠스티컬의 탄젠셜 암을 적용한 베오그램 4000을 1974년에 내놓으며 탄젠셜 암 진영의 대표 주자로 부상했다.

트랜지스터와 멀티 트랙으로의 전환

라디오 방송국은 20년 전인 1950년대에 일찌감치 진공관 기기를 트랜지스터로 교체했다. 그러나 레코딩 기기의 변화 속도는 무척이나 더뎌 1970년대 초가 되어서야 레코딩 스튜디오용 트랜지스터 기기들이 등장하기 시작했다. 이러한 변화는 멀티 트랙 레코딩의 등장으로 가능했다. 당시에는 16트랙과 24트랙이 시장의 표준으로 자리 잡고 있었다. 불과 몇 년 전인 1968년 비틀스는 〈와일 마이 기타 젠틀리 윕스While My Guitar Gently Weeps〉로 8트랙 레코딩에 처음으로 도전했고,[1] 이 곡의 히트 이후 트랙 수의 상한선은 사라졌다.

멀티 트랙 레코딩은 제한 없는 실험과 레이어링, 수정이 가능해 아티스트의 창조성을 극대화할 수 있었다. 그러나 편집은 음질 저하를 야기했고 1950년대부터 정립해 온 순수주의 고음질 운동에서 점점 이탈했다. 작가 그레그 밀너Greg Milner는 "트랜지스터는 음악이 선택의 기로에서 악마와 거래하는 것과 같다. 무언가를 잃는 대신 편의성과 유연성이라는 선물을 얻는 것이다. 엔지니어들은 잃어버린 게 '(음악에 담긴) 영혼'이라 답할 것이다."[2]

멀티 트랙 레코딩의 음질이 나쁜 이유는 트랜지스터 외에 또 있다. 트랙 테이프의 폭이 5.1센티미터로 좁아진 것이다. 대역폭의 손실은 특히 트랙 수가 16에서 24로 증가했을 때 더욱 명확해졌다. 이렇게 LP의 음질은 희생되었지만 LP 판매량은 영향을 받지 않았으며 이는 레코드의 대량 유통을 예고하는 결정적인 신호탄이 되었다. 반면 오디오 세계에서는 이런 흐름과 달리 턴테이블과 톤암 디자인이 한층 무르익고 있었다. 처음으로 오디오 시장과 레코딩 스튜디오 세계 사이에 단절이 생긴 것이다.

이러한 흐름은 지속적으로 이어져 아날로그 문화의 퇴조와 곧 다가올 CD라는 새 미디어에 대한 절대적 항복이라는 결과로 치달았다. 필립스와 소니는 그들의 디지털 만병통치약인 CD로 아날로그 시대의 막을 내렸다. 소비자들은 더 훌륭한 음질과 편리함이라는 마케팅 구호에 100년간의 아날로그 문화와 미학에 작별을 고하며 차세대 매체를 쉬이 맞이했다.

아카이

아카이 마스키치赤井鮴吉가 1929년에 설립한 아카이 일렉트릭 컴퍼니Akai Electric Company는 처음엔 라디오 부품 및 전자 기기를 제조하다 1940년대 말부터 턴테이블 모터 제조로 전환했다.3 릴테이프 부문에서 두각을 나타낸 아카이는 이 노하우를 턴테이블 개발에 쏟았다. 1970년대에는 다이렉트 드라이브와 벨트 드라이브 두 방식을 모두 소개했고 이 가운데 풀 오토매틱 방식의 다이렉트 턴테이블 AP-307은 아카이의 진보된 디자인과 기술을 입증하는 제품이다.

B&O

모더니즘 예술과 기술의 조화를 절묘하게 이뤄 온 독보적인 오디오 기업 B&O는 덴마크 디자인의 정수를 고스란히 담아낸 오디오로 인정받았다. 1970년대에 B&O는 새로운 턴테이블 라인업을 베오그램이라 명명했다. B&O는 10년 전 고스란히 모방했던 토렌스 TD124에서 벗어나 1972년 야콥 옌센Jacob Jensen이 디자인한 베오그램 4000을 통해 유니크한 디자인 청사진을 제시했다. 베오그램 4000에는 이후 베오그램의 표준이 되는 디텍터 암detector arm•과 전자식 탄젠셜 암을 채택했다. 후속 모델 베오그램 6000, 7000에는 4000과 같은 디자인 라인을 유지하며 20년 이상 같은 폼팩터를 고집했다. 1972년 베오그램 4000과 1974년 베오그램 6000은 턴테이블 디자인의 주요 사례로 꼽히며 뉴욕 현대 미술관에 소장됐다.4 최근 아날로그의 부활과 함께 재발매 요청이 거세지자 2020년 B&O는 베오그램 4000을 한정판으로 재출시했다.

데논

오디오 역사에서 데논은 일본을 대표하는 오디오 선구자다. 일본의 번성한 아날로그 문화는 1910년 일본 최초의 포노그래프를 발명한 데논의 기여로 뿌리내렸다. 일왕 히로히토裕仁의 종전 선언문 레코딩 또한 데논이 맡았다.5 데논은 유명 음반사 일본 컬럼비아와의 밀접한 관계•• 덕분에 자연스럽게 방송국과 스튜디오 시장에 진출했다. 1970년에는 DL-103 MC 카트리지 출시와 함께 홈 오디오 시장에도 진출했다. 무려 56년간 생산된 턴테이블 DL-103은 LP 수집가들 사이에서 전설적인 지위를 차지하고 있다.6 데논의 방송국 턴테이블 DN-302F는 1970년대

• 톤암 왼쪽에 위치하는 암 형태의 센서
•• 종전 후 1947년 일본 컬럼비아가 데논을 인수했다.

에 발표한 DP-5000, DP-3000의 토대를 마련했다. 단일 AC(교류) 모터 다이렉트 드라이브 메커니즘을 채용한 데논의 턴테이블은 속도 전환 버튼을 누르는 즉시 정확한 속도로 동작할 수 있다.7 이후 데논은 독특한 구조의 톤암과 화려한 목재 마감을 도입해 여타 일본 턴테이블과 차별화했다.

듀얼

1960년대 듀얼은 아이들러 드라이브 메커니즘의 우수성을 강조하며 1000 시리즈로(특히 1019 모델) 명성을 얻었지만 놀랍게도 1970년대에는 다이렉트 드라이브로 방향을 선회했다. 쿼츠 페이즈 록 루프quartz phase lock loop• 기능을 탑재한 704, CS731Q가 대표적인 예다. 이는 같은 시기 일본산 다이렉트 턴테이블의 영향력을 시사하며 결국 듀얼이 이에 굴복했다는 의미다.

던롭

턴테이블 시장에서 스코틀랜드의 기여를 따진다면 린이 가장 큰 몫을 차지할 것이다. 하지만 피터 던롭Peter Dunlop이 설립한 또 다른 스코틀랜드 오디오 기업 던롭은 예술성은 다소 부족했지만 탁월한 기술력을 뽐내며 시장에 진출했다. 벨트 드라이브 메커니즘을 채용한 던롭 시스템덱Systemdek 턴테이블은 3점 스프링 서스펜션, 독특한 3단 구조 댐퍼 플린스, 에어팩스Airpax 24극 모터, 볼 베어링과 오일 펌프를 갖춘 10밀리미터 스핀들이 특징이다. 1979년에 발매된 시스템덱은 이후 다양한 변화를 겪었지만 실린더 형태를 유지했고 이는 턴테이블의 후예들에게 하나의 기준이 되었다.

골드링

1906년 베를린에서 설립된 골드링Goldring은 영국으로 이전 후 마그네틱 카트리지를 제조했다. 1950년대에 골드링은 MC 카트리지로 널리 알려졌다. 이들의 행보 중 가장 유명한 것은 렌코 L75(골드링의 GL75)와 협업한 일이다. GL75는 원뿔 모양의 스핀들, 다이내믹 밸런스 톤암, 날카로운 베어링을 통한 완벽한 속도 조절 메커니즘이 특징이다. 턴테이블의 인기에도 불구하고 골드링은 오롯이 카트리지에만 매진했다.

• 회전 속도를 측정해 정확한 속도로 보정하는 장치

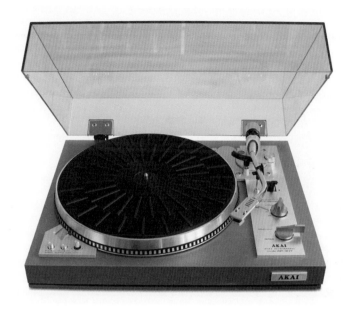

5.1

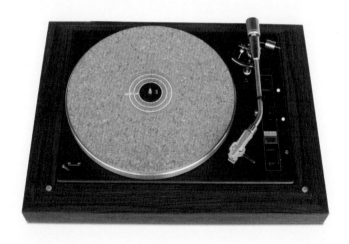

5.2

5.1 1978년경 아카이 AP-307 턴테이블
5.2 1973년 아카이 AP-004X 턴테이블

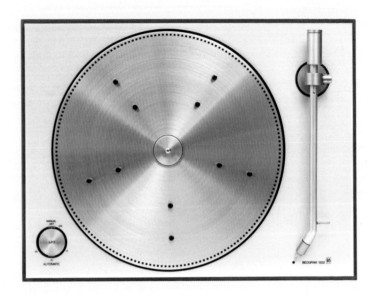

5.3

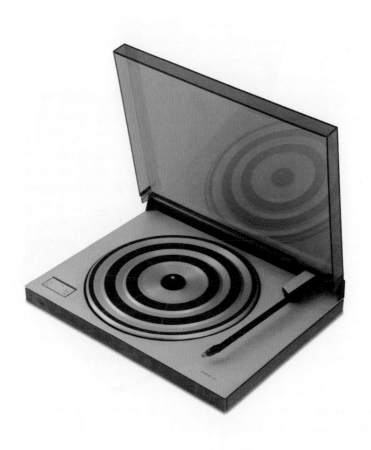

5.4

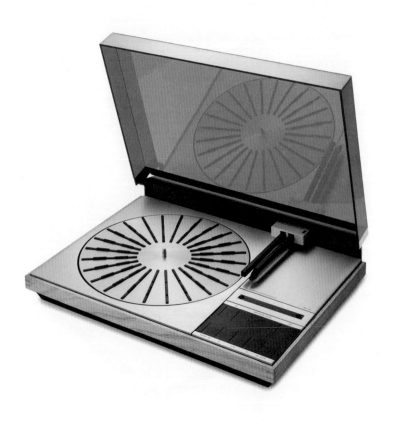

5.5

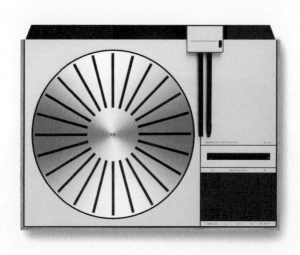

5.6

5.7

5.5-7 1972년 뱅앤올룹슨 베오그램 4000c 턴테이블, 야콥 옌센 디자인

5.8

5.9

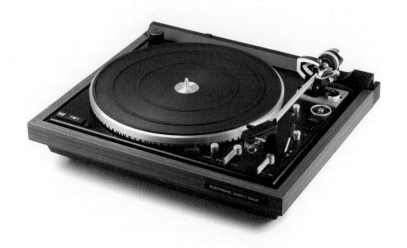

5.10

5.8 1972년 데논 DP-3000 턴테이블
5.9 1976년 듀얼 CS704 턴테이블
5.10 1976년 듀얼 CS721 턴테이블

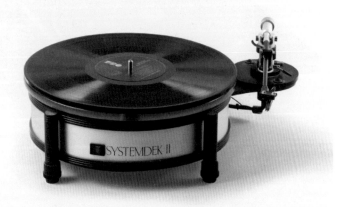

5.11

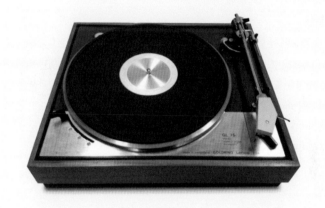

5.12

일렉트로홈

1970년대 초 수많은 브랜드가 우주 시대와 SF 미래주의에 사로잡혔다. 1907년 발족한 캐나다 가전 기기 브랜드 일렉트로홈은 이 트렌드를 자사 아폴로 라인업에 적용했다. 반투명 아크릴 돔 스타일의 본체와 이에 걸맞은 스피커를 갖춘 아폴로는 1970년대 우주 시대를 대표하는 가장 인기 있는 제품이 되었다.

유로폰

1949년 밀라노에서 설립된 스타일리시한 가전 기기 제조사 유로폰Europhon은 이탈리아의 디자인 DNA를 라디오, 텔레비전, 턴테이블에 도입했다. 이는 타자기에 산업 디자인을 도입한 이탈리아 기업 올리베티Olivetti와 유사했다. 유로폰은 플라스틱 하우징housing•과 세련된 버튼에 화려한 색상을 과감하게 사용했다. 스피커가 탑재된 1970년대 아우투노Autunno 턴테이블은 디자인을 중시하는 소비자에게 유로폰만의 매력을 어필했다.

JVC

JVCJapan Victor Company는 데논과 일본 컬럼비아처럼 일본 오디오 기업 중 상위 그룹에 속했다. 1927년에 설립된 JVC는 1970년대 소비자 비디오 레코더의 VHS•• 포맷, 1971년 LP용 4채널 입체 음향 기술을 발표해 명성을 얻었다. 널리 알려지지는 않았지만 JVC가 1970년대에 발표한 턴테이블에 주목해 볼 만하다. 1974년 JVC는 세계 최초의 쿼츠 록 턴테이블을 선보였다. 이 제품은 플래터의 속도를 맞출 때 발생하는 에러를 극소화한 제품이다. 1970년대의 QL, JL 라인업은 유연한 조정이 가능한 짐벌 제어 톤암과 함께 다이렉트 드라이브와 벨트 드라이브 양쪽 모두를 선보였다. JVC의 혁신적인 쿼츠 록 기술은 이후 수많은 일본산 턴테이블에 쓰이면서 아날로그 신에서 JVC의 영향력을 확고히 했다.

켄우드

1970년대에 등장한 또 다른 일본 오디오 회사는 켄우드Kenwood다. 1946년 라디오 기업으로 출발한 켄우드는 이후 다양하고 인기 있는 오디오 기기를 생산하는 업체가 되었다. 켄우드의 턴테이블 기함은 1970년대 KD 시리즈였다. 이 중 가장

- 주로 오디오 기기의 프레임 또는 인클로저를 일컫는다.
- •• 일본 JVC가 1976년 발표한 가정용 비디오테이프 규격

인상적인 모델은 폴리머 시멘트 수지로 만들어진 플린스로 인해 '더 록The Rock'이라는 별칭을 가진 KD-500이었다. 이러한 켄우드의 무공진 플린스는 이후 1975년 샤프의 옵토니카, J. C. 베르디에J. C. Verdier의 라 플라틴La Platine, 자디스Jadis의 탈리Thalie, 웰 템퍼드 랩Well Tempered Lab 등의 턴테이블에 영향을 끼쳤다.

린

전술했듯, 아이버 티펜브룬의 린 손덱 LP12는 턴테이블 디자인에 하이엔드 개념을 도입했다.[8] 오디오 역사상 가장 영향력 있고 중요한 턴테이블로 꼽히는 LP12는 1972년 발매 이래 서스펜디드 서브 섀시, 싱글 포인트 정밀 베어링, 벨트 드라이브 메커니즘과 같은 원형의 설계를 지금도 거의 그대로 유지하고 있다. 1970년대 LP12는 그레이스 707, 수미코Sumiko, 미션Mission의 톤암과 파트너십을 맺었지만 1979년에 드디어 독자 톤암 이톡Ittok LVII를 발표했다. 이후 에코스Ekos, 아키토Akito 톤암이 뒤를 이었다. 네임Naim의 아로Aro 유니피봇 톤암은 LP12의 파트너로 인기가 높았다. 이후 수십 년간 (발할라Valhalla, 링고Lingo와 같은) 전원 업그레이드, 수많은 튜닝이 더해지며 LP12는 진화했다. "LP12 없이 하이엔드 오디오 산업을 상상하는 일은 불가능하다"라고 말할 정도다.[9]

랩코

오토 소닉과 번 존스가 남긴 리니어 트래킹을 개선해 탄젠셜 트래킹에 도전한 랩코는 1970년대의 가장 중요한 턴테이블 제조사다. 이 트래킹 방법의 전제는 레코드가 처음 커팅된 방법을 최대한 유사하게 복제하는 데 있다. 레코드 제작 과정 중 커팅 시 사용되는 커팅용 다이아몬드는 처음부터 끝까지 90도를 유지한다. 탄젠셜 톤암은 그루브를 트래킹할 때 커팅 과정과 동일하게 90도를 유지하면서 트래킹 에러를 줄이고자 한다. 랩코의 SL-8, SL-8E 톤암은 수평 이동과 큐잉cuing 메커니즘•을 제어하는 서보 모터를 채용해 그 시기에 가장 인기 있는 리니어 트래킹 톤암이 되었다. 랩코의 인기가 높아지자 1970년대 초 하만 카돈이 랩코를 인수해 ST-7 턴테이블을 출시했다. 10년 후 골드문트와 피에르 루네가 설계한 벨트 드라이브 방식의 T3, T5 서보 암은 랩코의 설계와 대단히 유사하다.

•　톤암을 올리고 내리는 장치

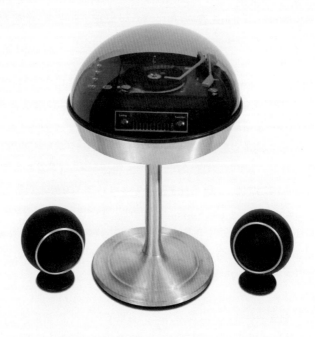

5.13

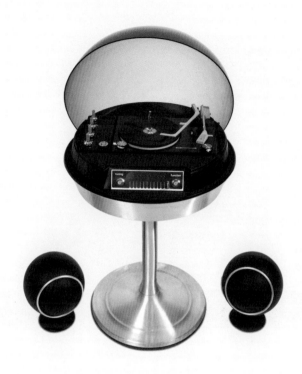

5.14

5.13–14 1970년 일렉트로홈 아폴로 711 턴테이블과 스피커

1970년대

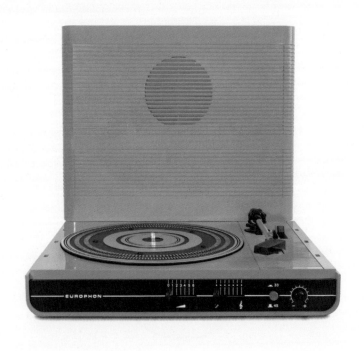

5.15

5.16

5.15-16 1970년대 유로폰 아우투노 턴테이블

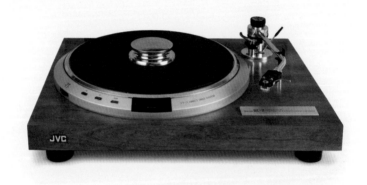

5.17

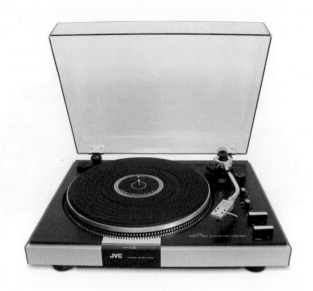

5.18

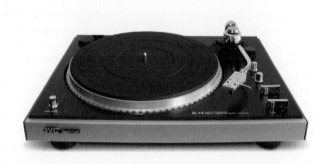

5.19

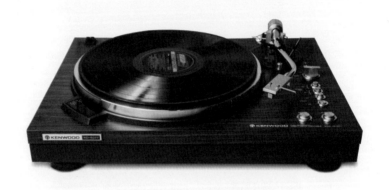

5.20

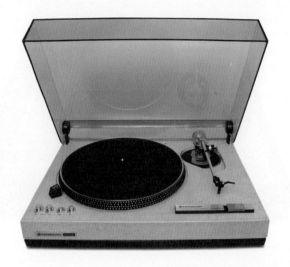

5.21

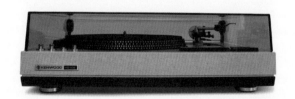

5.22

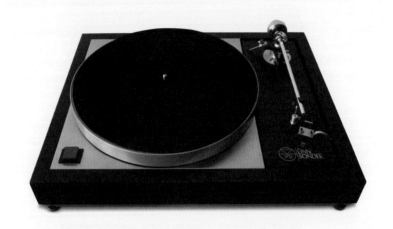

5.23

5.23 1973년 린 손덱 LP12 턴테이블
5.24 1976년 하만 카돈 랩코 ST-7 턴테이블
5.25 1970년대 랩코 ST-4 턴테이블

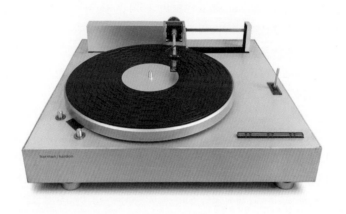

5.24

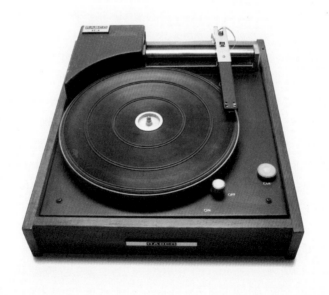

5.25

파이오니아

파이오니아Pioneer는 한때 일본 오디오, 비디오 수출 시대의 선두에 있었다. 1970년대에 전성시대가 지난 일본 오디오 기업들 사이에서 파이오니아는 턴테이블에서 진정한 혁신을 선보였고 1980년대까지 인기를 끌었다. 턴테이블 PL 시리즈는 일본 다이렉트 드라이브의 유산을 계승했고 일부 모델은 쿼츠 록 기술까지 지원했다. 톤암은 수평 밸런스, 안티 스케이팅 메커니즘, 침압 인디케이터, 오일 댐퍼 큐잉과 같은 1970년대 최신 기술을 모두 지원했다. 파이오니아 특유의 비활성 구조 목재 플린스 또한 높은 평가를 받았다.

필립스

필립스는 1950년대에 오디오 애호가보다 젊은 층을 공략하기 위해 화려한 색상의 스타일리시한 턴테이블을 출시했다. 1960~1970년대에도 같은 기조를 유지하면서 배터리 구동과 함께 멀티 스피드를 지원하는 113, 다양한 색상을 선택할 수 있는 815 등으로 라인업을 확대했다. 필립스는 1980년대가 되어서야 견고하고 어두운 알루미늄 마감으로 변화했다.

리복스

스위스의 리복스에 비견할 만한 엔지니어링 혈통을 지닌 기업은 거의 없다. 리복스는 홈 오디오 기기 외에도 스튜디오 시장을 위한 자회사 스튜더를 통해 레코딩 장비를 공급했다. 소비자는 리복스 제품이 전문가용 기기와 가장 가까운 기기라고 인식했다. 리복스의 조타수를 쥔 이는 창립자 빌리 스튜더였다. 레코딩 시장과의 관계 덕분에 리복스는 어렵지 않게 리니어 트래킹 턴테이블 설계에 성공했고, 1970년대에 B790을, 이후에는 B795를 선보였다. 이 모델들은 서보 컨트롤 리니어 트래킹 톤암과 쿼츠 컨트롤 다이렉트 드라이브 메커니즘을 지원했다. 또한 이 모델의 MM 카트리지 MDR20은 헤드폰 전문 기업 AKG가 생산했다. 1970년대에 선보인 리복스 B 시리즈 턴테이블은 소박한 디자인에 기능을 우선시하는 스위스 오디오 디자인의 대표적인 예다.

샤프

1980년대에 계산기와 프린터로 유명했던 샤프는 드물게 턴테이블 시장에 도전한 적이 있다. 샤프가 오랜 기간 하이엔드 턴테이블에 기여한 것은 아니지만 1970년대에 내놓은 옵토니카 RP-3500, RP-3636은 언급할 만한 가치가 있

는 제품이다. 여타 일본 제조사가 생산을 아웃소싱한 것과 대조적으로 그들은 직접 턴테이블을 설계하고 생산했다. 화강암 플린스를 채용해 무게가 15.9킬로그램에 이르고 마그네슘 S형 톤암이 장착된 샤프의 다이렉트 드라이브 턴테이블은 일본 턴테이블 산업에 압도적인 기여를 했으며 오늘날 수집가들이 가장 선호하는 모델이다.[10]

토렌스

1970년대 방송 업계가 어쿠스틱 리서치, 린과 같은 서스펜션 디자인 턴테이블을 선호하면서 아이들러 드라이브 방식의 토렌스 TD124, TD124 MKII는 퇴장해야만 했다. 1972년 토렌스는 TD160을 출시했고 이 제품은 이후 20여 년 동안 현역기로 생산됐다. 이 제품은 벨트 드라이브와 세 개의 조절 가능한 스프링을 갖춘 플로팅floating 서브 섀시를 채택했고 스프링 섀시에 결합된 톤암과 플래터는 각각 분리되어 있으며 플린스와도 독립된 구조다. 1972년 토렌스는 벨트 드라이브, 3점 서스펜디드 턴테이블 TD125에 새로운 4점 짐벌 베어링 TP16 톤암을 채용하고 오디오용 오실레이터 모터 제어 회로를 사용해 속도 안정성을 높였다. 또 1970년대에 출시된 제품들은 TD104, TD105, TD110, TD115, TD126, TD145, TD165, TD166, TP62 아이소트랙Isotrack 톤암 등이다. 이 중 몇몇 모델은 TD124처럼 오랜 시간 동안 인기를 얻었다.

오토폰

전설적인 덴마크 기업 오토폰은 1950년대에 선보인 SPU를 진화시키는 데 성공했다. 1970년대에 오토폰은 혁신적인 마그네틱 안티 스케이팅을 탑재한 AS-212 S형 톤암을 발표했다. 이 제품은 5~12그램의 카트리지를 지원해 1970년대를 풍미한 MC 카트리지와 잘 어울렸다. 하지만 오토폰을 최고의 카트리지 제조사로 자리매김하게 만든 것은 MC20이었다. 나카츠카 히사요시中塚久義가 설계한 MC20은 승압 트랜스가 필요한 저출력 제품이었고 오토폰은 승압 트랜스도 함께 판매했다. (나카츠카는 2000년대 아날로그의 부활 시대에 자신의 카트리지 브랜드 ZYX와 함께 재등장한다.) 10년 후 오토폰이 내놓은 개선작은 1980년대 클럽 DJ들에게 영감을 준 테크닉스 다이렉트 턴테이블에 종종 쓰였다.

수펙스

일본 카트리지 산업의 역사는 서구 오디오 기업에 대항한 일본 장인들의 도전으로 가득하다. 이는 그라도Grado, 슈어, 오토폰, 심지어 얀 알러츠Jan Allaerts의 카트리지에 그들만의 전통이 없다는 의미가 아니다. 하지만 수펙스Supex와 훗날 고에츠 Koetsu 카트리지를 설계한 스가노 요시아키菅野義信의 장인 정신만큼은 특기할 만하다. 스가노가 1970년대에 출시한 SD-900, SD-909 MC 카트리지는 고순도의 금속, 특히 구리 소재의 코일이 강조되었다. 코일의 고무 댐퍼는 오랜 사용 안정성을 위해 일부러 닳도록 제작했다. 또한 특별히 제작된 세륨 코발트 자석과 정교하게 다듬은 타원형 스타일러스를 도입했다. 수펙스는 업계에서 압도적인 평가를 받았고 린조차 카트리지 제조를 수펙스에 아웃소싱할 정도였다. 1980년대에 스가노는 수펙스를 떠나 새로운 브랜드 고에츠를 창업했다.

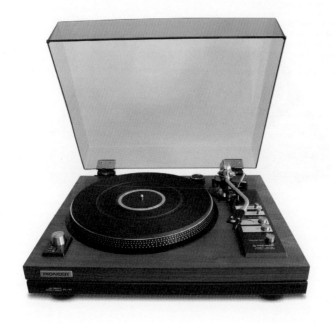

5.26

5.26　　　1974년 파이오니아 PL-71 턴테이블

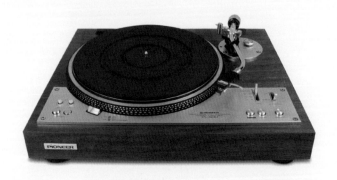

5.27

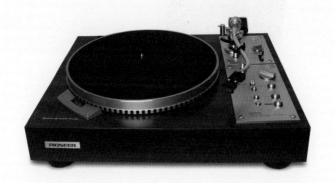

5.28

1970년대

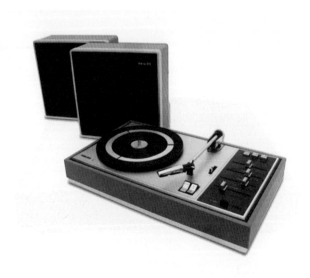

5.29

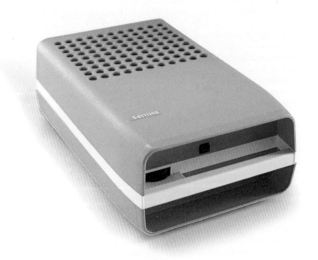

5.30

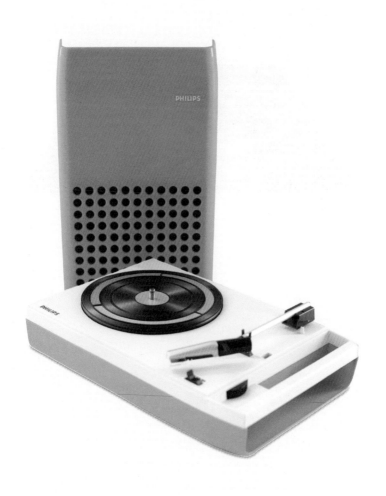

5.31

5.29 1970년대 필립스 815 턴테이블

5.30–31 1970년대 필립스 113 포터블 턴테이블, 파트리스 뒤퐁Patrice Dupont 디자인

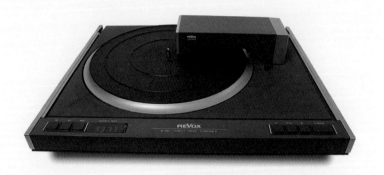

5.32

5.32 1977년 리복스 B790 턴테이블
5.33–34 1979년 리복스 B795 턴테이블

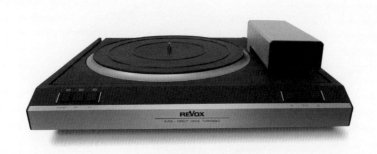

5.33

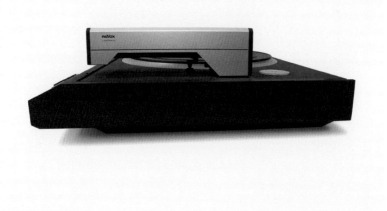

5.34

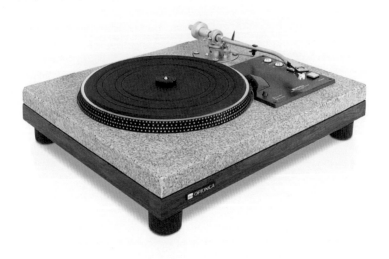

5.35

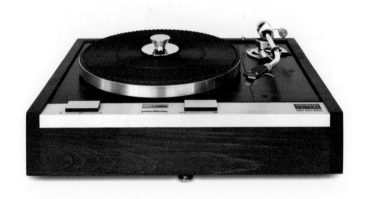

5.36

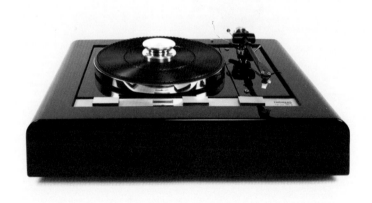

5.37

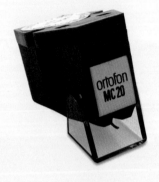

5.38

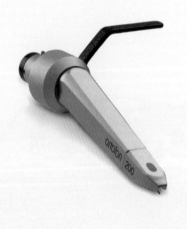

5.39

5.40

5.41

5.38 1976년 오토폰 MC 20 MKII 카트리지
5.39 1979년 오토폰 콩코드 MC 200 카트리지
5.40 1970년대 수펙스 SD-909 MC 카트리지, 스가노 요시아키 설계
5.41 1970년대 수펙스 SD-900 MC 카트리지, 스가노 요시아키 설계

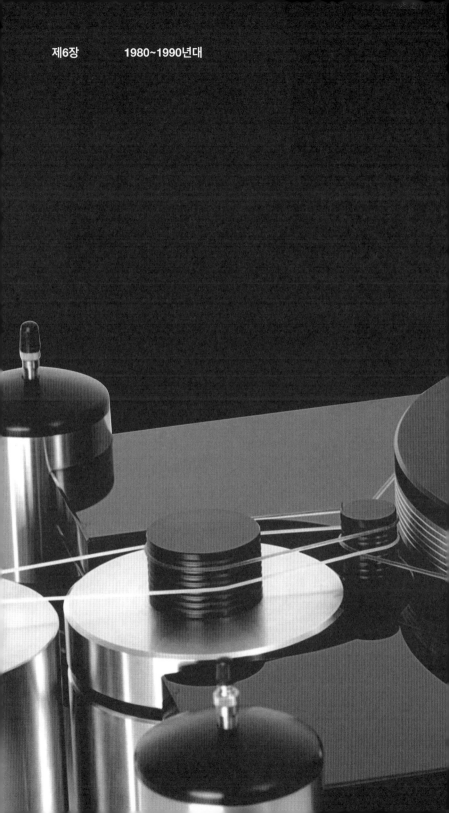

제6장 1980~1990년대

실패의 미학

1980~1990년대를 아날로그 소멸 시기로 간단히 치부하는 일은 쉽다. 앞으로의 이야기는 CD의 성장과 이로 인한 LP의 패배라는 진부한 통계를 반박할 것이다. 반면 독자들은 필립스와 소니의 '영원히 완벽한 사운드'라는 암시적이고 환상적인 구호에 친숙할 것이다. 소비자는 글로벌 기업의 광범위한 마케팅으로 CD의 우월성을 점차 인정하기 시작했다. 그렇지만 놀랍게도 이 시기는 아날로그 문화에 긍정적인 결과를 가져왔다.

CD의 헤게모니 장악은 아날로그 레코딩과 재생의 쇠퇴를 불러왔다. 그렇지만 아날로그의 퇴장과 디지털의 의문스러운 음질은 상당한 저항을 불러왔다. 음악가 브라이언 이노Brian Eno는 "나는 CD가 웅얼거리는 음을 내는 것도, 당신이 이 사실에 관심 없는 것도 모두 끔찍하게 싫습니다"라고 역설했다.1 많은 이들이 20세기 초 마차가 자동차로 대체된 것처럼 턴테이블 또한 사멸할 것이라고 결론 내렸을 것이다. 놀랍게도 턴테이블은 살아남았을 뿐만 아니라 발전과 진화를 통해 이전과 비교할 수 없을 정도로 혁신을 이루었다. 포노그래프는 탄생부터 1980년대까지 100여 년간 쉼 없이 진화해 왔고 이 질긴 생명체가 하루아침에 사라질 리 없었다. 턴테이블, 톤암, 카트리지는 1970년대 후반에 이르러 전례 없는 완성도로 절정에 달했다. 하이엔드 오디오의 혁신은 10년이 지난 1980년대에 이르러 디자인과 기술 모두에서 더욱 성숙했다. 이 시기 새로이 등장한 소규모 턴테이블 제조사는 주류 오디오 기업 그리고 저가 일본 오디오 수출품과 차별화를 꾀했다.

마란츠, 럭스만, 나카미치, 소니, 테크닉스 같은 일본의 거대 전자 기업들은 자신만의 아날로그 기술을 구사하는 데 탁월했으며, 마이크로 세이키는 세계 최정상의 일본 아날로그 기술을 상징하는 리더였다. 토머스 에디슨의 뉴저지 공장 지척에 공장을 마련한 VPI는 미국의 아날로그 지형도를 부활시킨 주역이다. 스위스의 골드문트는 토렌스와 리복스가 중단한 지점에서 턴테이블 비즈니스를 재개하며 스튜디오, 레퍼런스Reference 턴테이블 그리고 랩코의 영향을 받은 T3 탄젠셜 톤암을 선보였다. 프랑스에서 제작된 라 플라틴 베르디에는 1970년대 일본 턴테이블의 석재 플린스를 열정적으로 재해석했고, 영국의 노병老兵들은 이제 메이플놀Maplenoll, MRM, 핑크 트라이앵글Pink Triangle, 록산Roksan과 같은 신예의 도전을 받았다. 스웨덴 기업 포셀Forsell은 우주 공학 수준의 엔지니어링을 투입한 에어 레퍼런스 탄젠셜 에어 베어링Air Reference Tangential Air Bearing 턴테이블과 톤암으로 하이엔드 턴테이블 전쟁에 참전했다. 포셀의 제품은 에미넌트 테크놀로지

Eminent Technology, 록포트 테크놀로지Rockport Technologies, 피델리티 리서치 Fidelity Research가 설계를 담당했으며 특히 톤암은 이전 세대의 제품과 현격한 차이를 보여 주었다.

대중 시장을 위한 일본산 턴테이블 모두를 범작으로 평가하는 것은 불공평한 일이다. 대부분은 대량 판매를 위한 조잡한 제품들이었지만 몇몇은 디자인이 빼어날 뿐만 아니라 조작의 즐거움도 안겨 줬다. 아이와Aiwa, 아카이, 켄우드, 산수이, 소니의 턴테이블들은 컬러 조명, 소프트 터치 푸시 버튼, 완전 자동 기능을 갖추고 우주선 스타일의 세련된 디자인을 자랑했다.

카트리지 디자인

1950년대에 이르러 압전 크리스털과 세라믹 카트리지는 두 가지 마그네틱 타입, 즉 무빙 마그넷(MM)과 무빙 코일(MC)로 대체되었다. MM, MC 방식 모두 하이 컴플라이언스를 지원했고, 1970년대 톤암은 경량과 세밀한 트래킹 퍼포먼스를 자랑했다. 1980년대부터 MM 카트리지는 주로 저가, 중가 오디오 시장에서, 반면 MC 카트리지는 하이엔드 시장에서 선호되기 시작했다.

MM과 MC 카트리지 모두 하우징, 스타일러스, 캔틸레버, 서스펜션, 마그넷, 코일로 구성된다. 스타일러스는 레코드의 그루브 변조를 트래킹하는 데 있어 섬세하고 중요한 역할을 담당한다. 스타일러스가 맞닥뜨리는 미세한 진동은 캔틸레버로 이동해 마그넷 또는 코일 어셈블리까지 이어진다. 이 섬세하고 극도로 낮은 크기의 신호는 프리앰프로 전달되어 우리가 듣는 음을 만들어 낸다.

MC 카트리지는 높은 임피던스impedance•를 지닌 MM 카트리지에 비해 상대적으로 낮은 인덕턴스inductance••와 임피던스를 갖는다. 높은 임피던스는 위상 응답과 주파수 응답의 선형성에 부정적인 영향을 끼칠 수 있다. MC 카트리지는 일반적으로 이동 질량이 낮고 신호 출력 레벨도 낮아 노이즈가 적은 대신 프리앰프의 높은 게인gain•:이 필요하다. 어느 카트리지 방식이 더 뛰어난 음질을 제공하는지는 오디오 애호가들 사이에서 오랜 논쟁 거리였고 이는 사용자가 주관적으로

• 저항. 일반적으로 MM 카트리지는 47킬로옴, MC 카트리지는 제품마다 천차만별이지만 400옴 이하로 낮은 편이다.
•• 전류의 변화로 전자기 유도 현상에 의해 발생하는 역기전력
•: 신호 증폭의 정도

결정해야 할 영역이다.

하지만 1980년대와 1990년대에 등장한 MC 카트리지 브랜드의 수가 MM보다 압도적으로 많은 것만은 분명하다. 일본인들은 오디오 테크니카Audio Technica, 데논, 다이나벡터Dynavector, 기세키Kiseki, 고에츠, 미야비Miyabi 등의 브랜드를 통해 카트리지 장인의 영역을 독점했다. 오토폰은 골드링, 그라도, 슈어와 같은 업계 대표 주자들과 함께 꾸준히 제품군을 확장했다. 이 시기 유럽에서는 벤츠 마이크로Benz Micro, 클리어오디오, 반덴헐Van den Hul, 얀 알러츠 같은 신세대 카트리지 제조사가 등장했다. 많은 제조사가 21세기까지 지속되며 아날로그의 부활기에 수많은 업체가 탄생한다.

테크닉스 SL-1200과 아날로그 문화

LP가 CD에 오디오 시장의 지배권을 내 주었지만 DJ 문화는 0과 1이라는 디지털 부호로 된 매체를 외면하고 레코드와 신성한 관계를 유지했다. DJ들은 1970년대에 생산된 테크닉스 SL-1200 턴테이블을 선호했는데, 이는 완벽한 속도 조절로 레코드를 믹싱할 수 있었기 때문이다. 다이렉트 드라이브 턴테이블은 레코드를 플래터 위에서 앞뒤로 움직인 다음(스크래칭이라 불리는 기술) DJ가 설정한 속도로 즉시 복귀하는 것이 가능했다.[2] 높은 토크를 자랑하는 쿼츠 컨트롤 모터는 스크래칭과 비트 믹싱에 이상적이었고 견고한 플린스는 클럽 내부에 가득한 공명과 진동을 차단해 주었다. 힙합, 댄스, 테크노 신에서 SL-1200을 수용하면서 이 턴테이블은 본질적으로 젊은 층의 문화에서 레코드를 보존하고 디지털 오디오에 반격을 지속하는 사회적 구조의 일부가 되었다. DJ들의 이 턴테이블을 향한 사랑의 기원을 알아내기 위해 역사가들은 그랜드마스터 플래시Grandmaster Flash의 곡, 〈디 어드벤처스 오브 그랜드마스터 플래시 온 더 휠스 오브 스틸The Adventures of Grandmaster Flash on the Wheels of Steel〉을 종종 언급한다.[3] 힙합의 선구자가 만들어 낸 이 싱글은 테크닉스 SL-1200을 이용한 LP 컷과 스크래칭으로 제작되었고 이는 현재의 대중음악 문화를 지배하는 거대한 조류(힙합)의 탄생을 가져왔다.

SL-1200을 설계한 오바타 슈이치와 그의 팀은 이러한 턴테이블의 변주를 예상했을까. 하지만 오바타는 자신의 턴테이블이 10년 후 뉴욕의 클럽 터널에서 애용될지, 런디엠시Run-D.M.C. 앨범의 스크래칭에 쓰일지, 디페시 모드Depeche

Mode와 뉴 오더New Order의 음악에서 재생될지 예상할 수 없었을 것이다. 오바타는 이런 일련의 일들이 생길지 몰랐을지라도 그가 MK2 버전 개발을 시작할 시점에는 분명히 알고 있었다. 1970년대 후반 오바타는 SL-1200 후속작을 개발하면서 DJ들을 만나 그들의 요구 사항을 적극적으로 수용했다. SL-1200MK2는 클럽 신에서 영감을 받아 설계된 턴테이블인 셈이다. 테크닉스는 DJ를 타깃으로 한 신제품에 대해 "디스코 비트 디제잉에 문제없을 만큼 견고하고, 정확한 비트를 재생할 수 있다"라고 주장했다.4 오바타의 전설적인 SL-1200은 진화를 이어 갔고 이는 2000년대 아날로그의 부활 및 르네상스를 일으킨 가장 강력한 촉매제였다.

MRM 오디오, 소스

MRM 오디오의 소스Source 턴테이블은 아마도 1980년대에 가장 짧은 기간 동안 생산된 턴테이블일 것이다. 1983년 마이크 무어Mike Moore가 설계한 이 영국산 턴테이블은 해미시 로버트슨의 아리스톤 RD11, 스트라스클라이드 트랜스크립션 디벨롭먼츠Strathclyde Transcription Developments의 STD 305M의 영향을 받았지만 매우 견고한 합금 서브 섀시와 무거운 합금 플래터를 채용했다는 점에서 달랐다. 무어는 더 무거운 플래터로 인해 발생하는 진동과 무게 배분 문제를 일소하기 위해 세 개의 스프링을 사용한 아리스톤과 달리 (STD 305M과 같이) 네개의 스프링을 적용했다. 이 턴테이블은 팹스트 DC 모터를 채용한 벨트 드라이브 방식을 택했고 고품질 병렬 EI 트랜스포머로 구성된 전원 공급 장치를 사용했다.5 1986년 무어는 회사를 매각했고 결국 그의 턴테이블도 사라졌다. 아날로그 신에서 무어의 행보는 덧없이 짧았지만 1980년대에 턴테이블이 번성했던 것은 무어와 같은 장인이 존재했기 때문이다.

포셀

스웨덴에서 만들어진 이 턴테이블과 톤암은 페테르 포셀Peter Forsell 박사가 설계했다. 외과 의사였던 포셀은 초정밀 세공에 관심이 많았고 이를 턴테이블과 톤암에 적용하고 싶어 했다. 그는 에어 레퍼런스 턴테이블에 에어 베어링air-bearing• 플래터, 에어 베어링 리니어 트래킹 톤암을 도입했다. 1990년대에 포셀은 최고의 하이엔드 턴테이블로 평가받았다.

아이와

1964년 일본 최초의 카세트테이프 레코더 출시로 유명해진 아이와는 1980년대에 휴대용 카세트 플레이어와 하이파이 기기로 폭넓은 인기를 얻었다. 특히 주목해야 할 기기는 LP-3000 턴테이블로 아이와의 야심이 담긴 플래그십 모델이다. 이 제품은 쿼츠 페이즈 록 루프를 장착한 다이렉트 드라이브 턴테이블로, 소니 PS-X800의 탄젠셜 바이오트레이서Biotracer 톤암과 유사한 리니어 스태틱 톤암을 장착했다. 극히 적은 일본 오디오 기업만이 탄젠셜 톤암을 생산할 수 있었기에 아이와는 높은 평가를 받았다.

• 가스 등을 이용해 마찰을 줄이는 방식의 베어링

소타

1980년대 초 소타Sota가 등장했을 때 이 회사는 미국의 유일한 하이엔드 턴테이블 제조사였다. 소타의 첫 번째 턴테이블은 사파이어Sapphire로, 지금은 MKIV 버전을 생산 중이다. 단단한 나무로 제작된 초기 버전 사파이어는 인상적인 비활성 구조를 자랑했다. 팹스트 모터를 사용한 벨트 드라이브 메커니즘은 동시대 턴테이블들과 유사했다. 고전적인 방식을 일신해 새로운 스프링 서스펜션 설계를 도입한 점은 오라클Oracle의 델파이Delphi와 유사했다. 견고한 턴테이블 구조는 외부 진동과 공진을 엄격하게 차단해 웬만한 외부 충격은 노이즈 발생 없이 흡수할 수 있었다. 옵션으로 선택할 수 있는 진공 펌프는 플래터와 LP 사이의 공기를 진공화시켜 휘고 구부러진 LP로 인한 음질 저하를 줄일 수 있었다. 지금도 소타는 미국에서 가장 오래되고 존경받는 하이엔드 턴테이블 제조사로 꼽힌다.

오디오메카 / 피에르 루네

1968년 스무 살에 첫 톤암을 제작한 피에르 루네는 자신의 오디오 열정에 강한 확신을 지닌 인물이었다. 1979년 그는 자신의 회사 오디오메카Audiomeca를 설립했고 T3 탄젠셜 톤암과 같은 골드문트 턴테이블 설계에 참여했다. 1980년대 후반, 루네는 마침내 J1 턴테이블과 SL5(골드문트 T5 변형 버전) 리니어 트래킹 톤암을 자신의 브랜드로 출시했다. J1 플래터에는 납에 메타크릴레이트를 추가해 탁월한 진동 제어 효과를 얻어 냈다.[6] 또한 J1은 골드문트 스튜디오 초기 모델의 다이렉트 드라이브에서 벗어나 모터 드라이브 벨트를 개선한 혁신적인 아이들러 풀리idler-pulley• 시스템을 도입했다.

골드문트

1978년 미셸 르베르숑Michel Reverchon이 야심 차게 설립한 이 스위스 오디오 기업은 고품질의 독특한 오디오 제품을 제조해 온 공로가 있다. 골드문트의 위상을 끌어올린 역작은 스튜디오 턴테이블, T3 탄젠셜 톤암, 레퍼런스 턴테이블, T5 탄젠셜 톤암을 갖춘 스튜디에토Studietto 턴테이블 시리즈였다. 르베르숑의 재능은 자신의 제품을 설계할 수 있는 인재를 찾는 안목에 있었고, 이후 조르주 베르나르Georges Bernard, 피에르 루네와 같은 엔지니어링 거물을 영입했다. T3은 본질적

• J1은 플래터 반대편에 아이들러 풀리를 추가한 독자 방식을 채택했다.

으로 랩코의 디자인을 현대적으로 모방한 것으로 수평 이동에 센서를 사용한 서보 컨트롤 리니어 트래킹 톤암이었다. 스튜디오 턴테이블은 팹스트 모터로 작동하는 (이후 JVC 모터로 교체) 다이렉트 드라이브 구조를 채택했다. 루네는 3점 스프링이 장착된 서스펜션 그리고 메타크릴레이트, 납 주조 플래터를 설계했다. 골드문트의 '메커니컬 그라운딩mechanical grounding' 콘셉트는 턴테이블에서 가장 먼저 구현됐다. 이것은 기기에서 발생한 진동, 공명 등 음에 악영향을 미치는 기계적 에너지를 제거하기 위한 기술이다. '세계를 놀라게 한' 오디오 제품으로 선정된 레퍼런스 턴테이블은 턴테이블 시장에서 전례가 없는 기기였다.7 우선 거대한 섀시는 금, 황동, 검정 양극산화 알루미늄으로 마감했다. 기계적으로 분리된 벨트 드라이브 모터는 메타크릴레이트와 황동으로 만들어진 15킬로그램의 플래터를 회전시켰다. 골드문트의 최신 T3F 톤암은 40밀리미터 높이의 지지대에 설치했고, 모든 기능 버튼은 금빛으로 마감하고, 검게 그은 유리 패널 안에 배치했다. 골드문트의 메커니컬 그라운딩을 적용한 30킬로그램의 알루미늄 서브 섀시는 턴테이블 내부에 모인 불필요한 에너지를 후면 중앙 스파이크를 통해 방출했다. 조르주 베르나르의 걸작 레퍼런스 턴테이블은 턴테이블 디자인의 궁극에 도달한 제품이다.

럭스만

럭스만은 아큐페이즈Accuphase, 나카미치 같은 유명 일본 브랜드처럼 1970~1980년대에 진공관과 트랜지스터 제품으로 명성을 얻었다. 1925년 설립된 이래로 하이엔드 오디오 기업으로 인정받은 럭스만은 특유의 장인 정신과 미학으로 차별화를 꾀했고 턴테이블도 마찬가지였다. 많은 일본 턴테이블처럼 럭스만 또한 다이렉트 드라이브 방식을 선호했다(일부 벨트 드라이브 모델을 선보인 적도 있다). 럭스만의 진공 디스크 스태빌라이저(VDS)는 레코드와 플래터 사이의 공기를 제거하는 메커니즘으로 휘어진 레코드가 야기하는 문제점을 일소했다. PD-300, PD-555가 VDS 기술이 쓰인 대표 모델이다. 금속 플린스와 목재 베이스를 결합한 럭스만의 우아한 산업 디자인은 전 세계 오디오 애호가들에게 인기를 얻었고 여전히 럭스만만의 폼팩터와 디자인은 타의 추종을 불허한다.

6.1

6.1　　1983년 MRM 오디오 소스 턴테이블, 마이크 무어 설계
6.2-3　1994년경 포셀 에어 레퍼런스 턴테이블

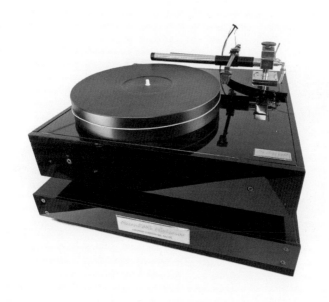

6.2

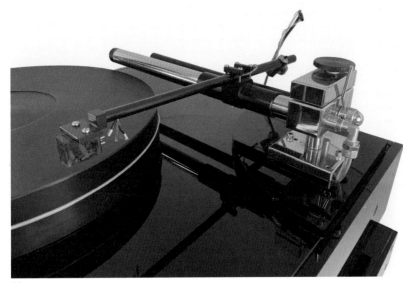

6.3

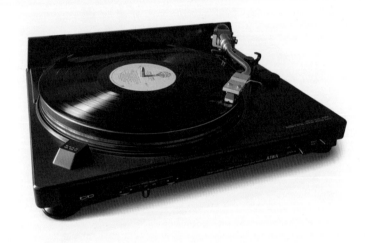

6.4

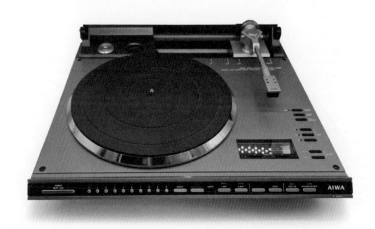

6.5

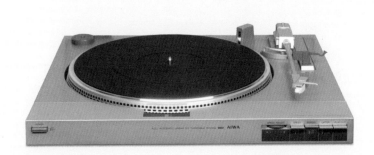

6.6

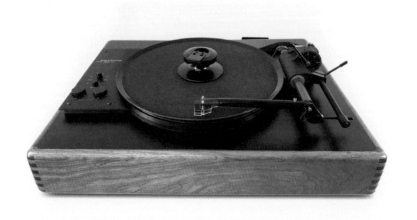

6.7

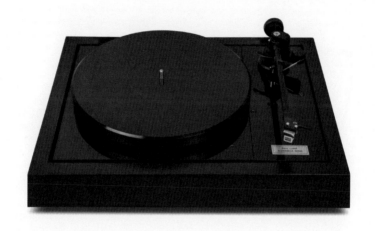

6.8

6.7 1980년대 소타 사파이어 턴테이블
6.8 1990년대 오디오메카 로마 턴테이블, 피에르 루네 설계

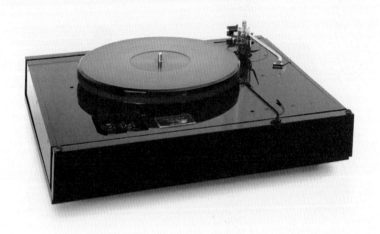

6.9

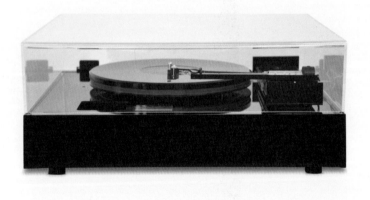

6.10

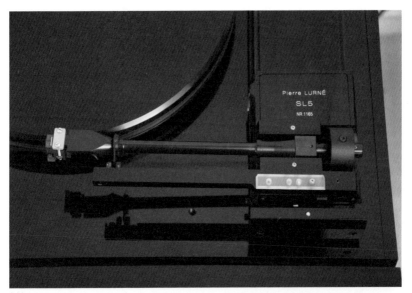

6.11

6.12

6.9-12 1994년 오디오메카 J1 턴테이블, 피에르 루네 설계

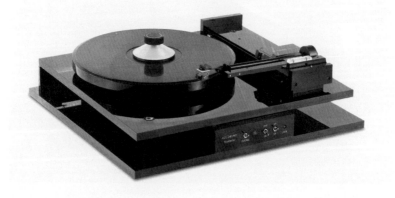

6.13

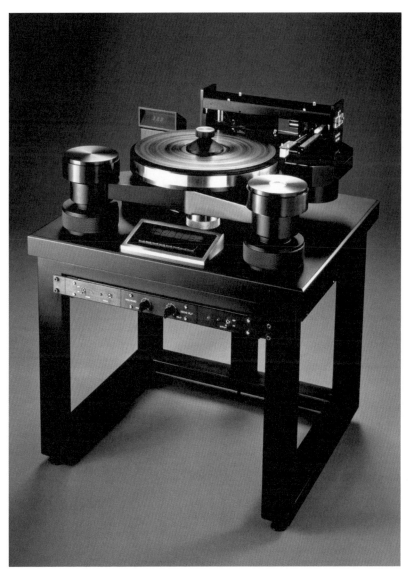

6.14

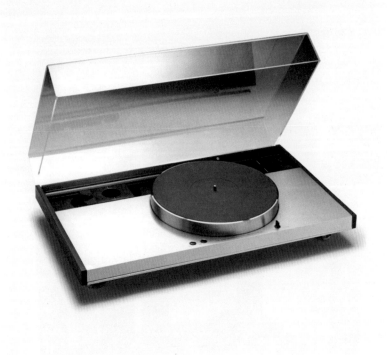

6.15

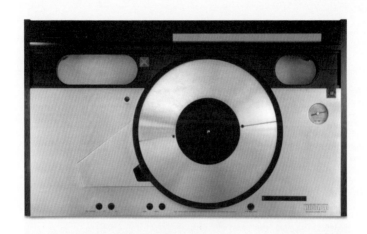

6.16

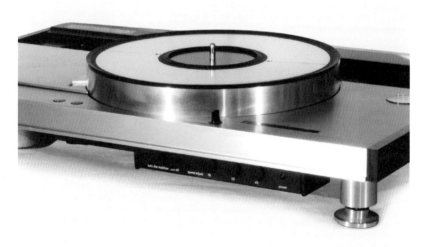

6.17

6.15 1977년 럭스만 PD-444 턴테이블
6.16-17 1980년 럭스만 PD-555 턴테이블

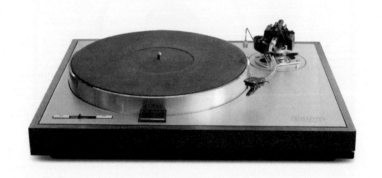

6.18

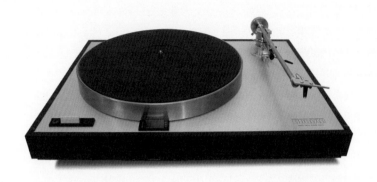

6.19

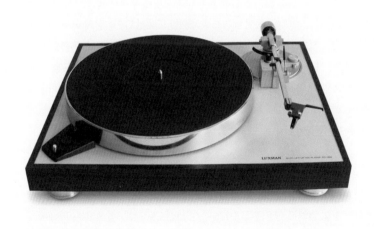

6.20

6.18 1975년 럭스만 PD-131 턴테이블
6.19 1976년경 럭스만 PD-272 턴테이블
6.20 1982년 럭스만 PD-284 턴테이블

나카미치

나카미치를 생각할 때 가장 먼저 떠오르는 것은 1000ZXL과 드래건Dragon, 그리고 로테이팅 방식으로 오토리버스auto-reverse•를 구현한 RX 시리즈로 대표되는 클래식 테이프 덱이다. 이 테이프 덱은 1970~1980년대 오디오 신을 지배했지만 나카미치가 1980년대에 레퍼런스 TX-1000, 좀 더 저렴한 드래건 CT 턴테이블을 출시한 것은 잘 알려지지 않았다. 나카미치는 레퍼런스 테이프 덱처럼 턴테이블 디자인에 타협 없이 전력을 쏟았다. TX-1000은 회사 설립자 나카미치 에츠로中道悦郎의 야심작이었지만 실제 설계는 마이크로 세이키가 맡았다. 드래건 CT의 설계와 생산은 오쿠무라 준이치奥村純市와 후지야 오디오Fujiya Audio에 아웃소싱했다. 두 기기의 공통된 특징은 레코드가 스핀들 홀의 중심에서 벗어나거나 마모되어 피치 왜곡이 발생할 수 있는 정도를 가리키는 '그루브 편심률'을 측정하여 레코드를 정중앙에 재배치하는 놀라운 메커니즘이다. 이 기능은 센서 암을 통해 레코드가 얼마나 편심되었는지 측정하고 플래터를 정중앙으로 이동시킨다. 드래건 CT는 두 개의 플래터를 사용한 반면, TX-1000은 하나의 플래터에 다이렉트 드라이브 구조를 채택하고 압력 조절 체임버 내에 오일로 채워진 페이즈 록 루프 모터를 더했다. TX-1000은 목재 베이스를 채택한 드래건 CT와 달리 마이크로 세이키 제품과 유사한 일체형 다이캐스트 알루미늄 베이스를 구현했다. 옵션으로 선택할 수 있는 진공 레코드 스태빌라이저(VS-100)는 TX-1000의 완성도를 한층 높이는 요소였다. 이 턴테이블들은 나카미치의 테이프 덱과 같이 디자인과 기술의 우위를 달성해 마이크로 세이키, 테크닉스가 위치한 일본 턴테이블 산업의 정점에 올라서는 데 성공했다.

마이크로 세이키

1961년에 설립된 마이크로 세이키는 럭스만, 데논, 샤프, 켄우드 같은 턴테이블 제조사의 하청 업체로 성장했다. 1975년 이 브랜드는 잡지 『플레이보이Playboy』에 세계에서 가장 비싼 오디오 시스템 중 하나로 소개되었고, 아날로그 전문가들 사이에서 브랜드의 명성이 점점 높아졌다.[8] 아웃소싱과 동시에 자사 브랜드의 턴테이블도 개발한 마이크로 세이키는 1980~1990년대에 최고의 하이엔드 턴테이블을 내놓았다. 잡지 『오디오Audio』는 RX-5000 턴테이블이 "기기가 소유주보다 오래 살아남을 수 있도록(상속자들은 기뻐할 것이다) 모든 기계적 특성이 영구

• 카세트 플레이어에서 한 면 재생이 끝났을 때 자동으로 반대 면이 재생할 수 있도록 고안된 기능

하도록 설계되었다"라고 주장했다.9 1980년에 입사한 니시카와 히데아키는 마이크로 세이키의 플래그십 SX-8000 개발을 감독했다. (그는 이후 현재 일본에서 가장 유명한 턴테이블 제조사 테크다스를 설립했다.) 1984년 출시된 SX-8000 II는 133.8킬로그램의 거대한 덩치를 자랑했으며 플래터에 레코드를 고정하기 위해 공기 흡입 메커니즘을 도입했다. 럭스만의 메커니즘과 유사한 마이크로 세이키의 흡입 시스템은 더욱 훌륭한 공기 순환 성능뿐만 아니라 탁월한 내구성까지 달성했다. 88킬로그램의 육중한 무게, 공기를 차단한 플로팅 플래터, 거대한 모터가 특징인 SZ-1에도 동일한 기술을 적용했다. RX-1500 시리즈는 가장 인기 있던 제품으로, 코일 스프링, 고무 다이어프램을 사용한 피스톤, 압축 공기, 고점도 오일을 포함한 4중 서스펜션 시스템을 채택했다. RX-1500 VG와 RX-1500 FVG는 에어 베어링을 더한 진공 펌프 시스템을 적용했다. 이는 플린스 위로 무거운 플래터가 부상하는 방식으로 사실상 마찰을 없애는 기술이다. 턴테이블과 톤암 부문에서 절대적인 평가를 얻은 마이크로 세이키는 턴테이블 역사에서 가장 존경받는 기업 중 하나다.

오라클

아날로그 예술에 기여한 캐나다의 대표 기업 오라클의 델파이는 턴테이블 제조의 장인 정신과 열정을 대표하는 모델이다. 오라클은 퀘벡의 셔브룩대학교 철학 강사 마르셀 리앵도Marcel Riendeau가 1979년 창업했다. 델파이 MKI 턴테이블은 1980년에 출시되어 큰 호평을 받았다. 유명한 오디오 평론가 J. 피터 몽크리프J. Peter Moncrieff는 오라클의 시제품을 듣고 "린 턴테이블보다 634배 낫다"라고 호평했다.10 오라클은 이 제품에 벨트 드라이브, 플래터로부터 스프링을 멀리 배치하고 하우징을 없애 버리는 새로운 서스펜디드 서브 섀시 구조를 도입했다. 어쿠스틱 리서치, 린, 토렌스가 오랫동안 지지해 온 스프링과 중앙 스핀들의 등거리 배치 방식을 배격하는 혁신을 단행한 오라클은 발매 직후부터 주목받았고 1980년대를 대표하는 턴테이블 제조사로 부상했다. 알루미늄 플래터 및 조절 가능한 알루미늄 서스펜션 타워에 아크릴을 더한 이 턴테이블은 디자인적으로 가장 매력적인 제품으로 꼽혔다. 서스펜션의 미세 조정과 사용자의 기술적 지식에 따라 턴테이블의 성능이 좌우되었기에 오라클은 수십 년간 제품 디자인을 단순화하는 데 주력했다. 현재 델파이 턴테이블은 꾸준히 개선되어 MKIV 버전이 나왔고 여전히 아날로그 애호가들에게 사랑받고 있다.

소니

만약 어떤 회사가 세계 최고의 턴테이블을 제조할 수 있는 풍부한 자원을 가지고 있는지 물으면 대답은 단연 소니였다. 제2차 세계 대전 이후 설립된 소니는 일본 최대의 가전 수출 기업이었다. 이 다국적 대기업은 1980~1990년대에 수많은 가전제품을 쏟아 냈으며 그중 가장 유명한 제품은 워크맨Walkman이다. 따라서 소니의 턴테이블은 그들의 수많은 제품 중 하나로 여겨지기 쉽겠지만 1970~1980년대에 소니는 대단히 인상적인 턴테이블을 출시한 바 있다. 소니의 BSLbrushless-slotless-linear 모터는 소니가 특허를 취득한 마그네디스크Magnedisc 서보 컨트롤 메커니즘으로 조절되며 이를 통해 코깅 토크cogging torque• 현상 없이 동력을 제공했다. 또한 일부 모델은 쿼츠 크리스털을 채용해 와우 플러터를 감소시켰다. 또한 소니는 경량 기술을 투입해 저소음 톤암 자동화 시스템을 개발했다. 그리고 외관에는 소니 제품에 즐겨 쓰는 소재를 사용했는데 이는 턴테이블의 어쿠스틱 피드백 현상을 해결할 수 있는 무공진 소재였다. 소니의 팬들은 종종 1970년대, 1980년대 초 소니를 대표하는 모델로 PS-6750을, 1980년대 중반 현대적인 턴테이블의 미美를 대표하는 모델로 PS-FL7을 꼽는다. 알루미늄 합금 다이캐스트로 제작된 늘씬한 PS-FL7 다이렉트 드라이브 턴테이블은 진보된 리니어 트래킹 암을 채택했고 이는 완전 자동으로 작동할 뿐만 아니라 부드러운 조작성까지 자랑했다. 얼마 지나지 않아 소니는 턴테이블에서 관심이 떠났지만 이들이 선보였던 제품은 동시대 턴테이블의 기술을 상징했다.

핑크 트라이앵글

이 시기에 수많은 걸출한 기업들이 아날로그 생태계에 크게 기여했다. 하지만 매력적이고 새로운 턴테이블은 더 작고 소박한 기업들에서 나왔다. 닐 잭슨Neal Jackson과 아서 쿠베세리언Arthur Khoubesserian이 1979년 영국에서 설립한 핑크 트라이앵글은 나치가 동성애자를 식별하기 위해 사용한 상징에서 사명을 따왔다.11 핑크 트라이앵글의 첫 번째 턴테이블 오리지널Original은 비행기 제조에 사용되는 비활성 알루미늄 허니콤 소재 에어로램을 서브 섀시에 사용하는 혁신을 단행했다. 이는 스피커 SL600에 동일 소재를 사용한 셀레스천Celestion의 콘셉트에서 영감을 받은 것으로 보인다. 견고한 강성을 달성한 핑크 트라이앵글 오리지널은 압축 스프링 위에 서브 섀시를 놓는 통상적인 방법과 달리 서스펜션 스프링

•　톱니바퀴가 맞물리듯 토크가 일정하지 않고 일정 주기로 변동하는 현상

에 서브 섀시가 매달려 있는 독창적인 설계를 도입했다. 이후 핑크 트라이앵글은 PT1, PT TOO까지 라인업을 확장했고 마지막 제품은 타란텔라Tarantella였다. 이 제품은 삼각형 형태의 아크릴 섀시 위에 플래터 그리고 이를 밝히는 레드 LED 를 더했다. 핑크 트라이앵글은 전 세계 팬을 확보하면서 제품에 보다 정밀한 엔지니어링을 투입했다. 하지만 이보다 더 중요한 핑크 트라이앵글의 공로는 이 엄숙한 산업에 스타일과 활기를 더했다는 데 있다.

미쓰비시

소니와 파나소닉처럼 미쓰비시Mitsubishi는 한때 일본의 유력 가전 제조사였다. 1800년대로 거슬러 올라가는 역사를 가진 미쓰비시는 1980년대까지 광범위한 분야의 수많은 가전제품을 출시했다. 구색 갖추기 정도로 폄하하기 쉬운 미쓰비시의 턴테이블은 1980년대 내내 수많은 일본 기업들이 좇은 수직 턴테이블 디자인의 원형을 확립하는 데 성공했다. 미쓰비시는 올인원 X-10을 시작으로 이후 리니어 트래킹 암까지 갖춘 버티컬 턴테이블 LT-5V를 출시했다.

테크닉스

1970년대부터 1990년대까지 그 어떤 턴테이블도 테크닉스만큼 아날로그 문화에 기여하진 못했다. 앞서 말했듯이 테크닉스는 DJ 문화에 광범위하고 설득력 있게 침투해, 힙합 뮤지션들의 문화적 아이콘이자 클럽의 필수품이 되었다. 애틀랜틱 레코드의 CEO 크레이그 칼먼Craig Kallman은 "1980년대 뉴욕의 DJ로서 테크닉스 SL-1200은 나의 최고 애장품이었습니다. 내가 댄스테리아, 팔라듐, 터널 등의 클럽에서 활동할 때 테크닉스는 항상 내 곁에 있었어요. 이후 나는 우리 집에 있는 우레이Urei 믹서 옆에 두 대의 테크닉스를 장만했어요. 테크닉스는 내 LP 컬렉션과 함께 가장 소중한 제품이었습니다. 시간이 흐른 지금도 처음처럼 소년같이 두근거리는 마음으로 LP에 스타일러스를 내리고 디제잉을 합니다"라며 테크닉스에 대한 사랑을 열정적으로 이야기했다.12 이 문화의 주재자 오바타 슈이치의 SL-1200은 오늘날까지 이어지며 현재 MK7 버전이 발매되고 있다. SL-1200이 대중 음악과 젊은이들에게 끼친 영향에서 보듯 턴테이블과 아날로그 문화의 교차는 역사에 지울 수 없는 흔적을 남겼다. 디자인과 수집의 관점에서 오브제로서의 턴테이블을 논할 수도 있지만 기계적이고 산업적인 대상이 음악 장르를 발전시키고 추동할 때 그것은 새로운 예술이 출현하도록 돕는 문화적 촉매제가 될 수 있다.

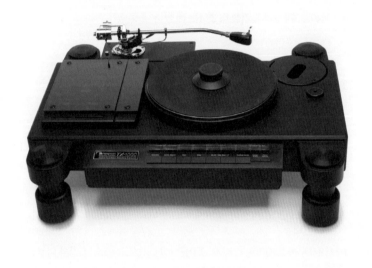

6.21

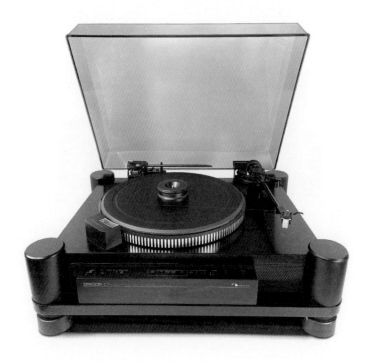

6.22

1980~1990년대

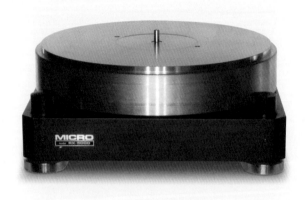

6.23

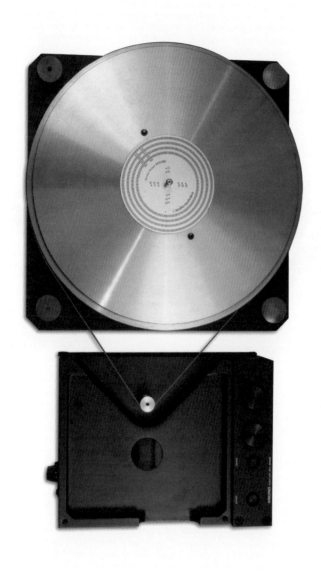

6.24

6.23 1980년대 초 마이크로 세이키 RX-5000 턴테이블 플래터 유닛
6.24 1980년대 초 마이크로 세이키 RX-5000 턴테이블 플래터 유닛, RY-5500 모터 유닛

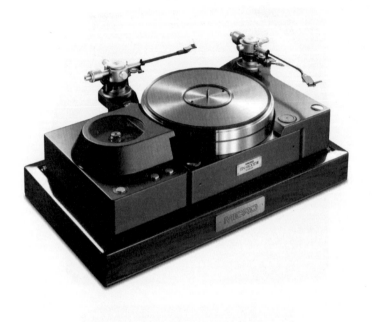

6.25

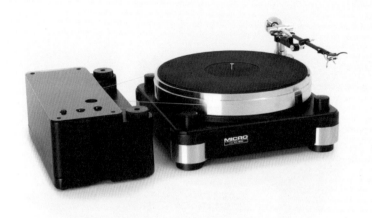

6.26

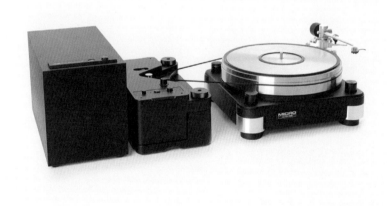

6.27

6.25 1984년 마이크로 세이키 SX-8000 II 턴테이블
6.26 1980년대 초 마이크로 세이키 RX-1500 턴테이블 플래터 유닛, RY-1500 D 모터 유닛
6.27 1980년대 초 마이크로 세이키 RX-1500 VG 턴테이블 플래터 유닛, RY-1500 D 모터 유닛, RP-1090 펌프 유닛

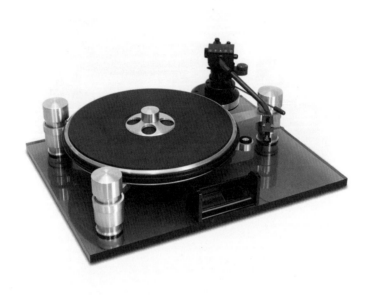

6.28

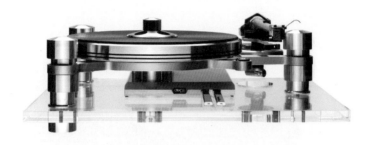

6.29

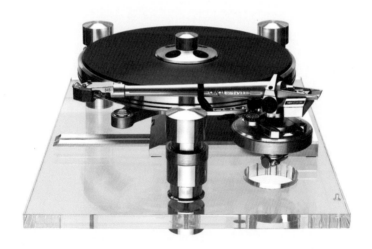

6.30

6.28 1984년경 오라클 델파이 MKII 턴테이블
6.29-30 1996년경 오라클 델파이 MKV 턴테이블

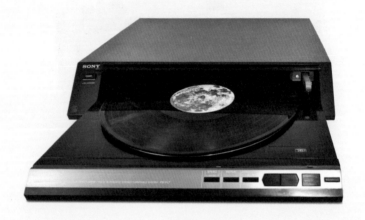

6.31

6.32

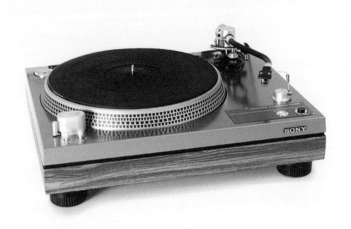

6.33

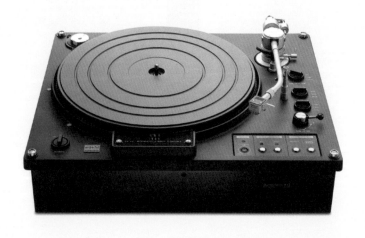

6.34

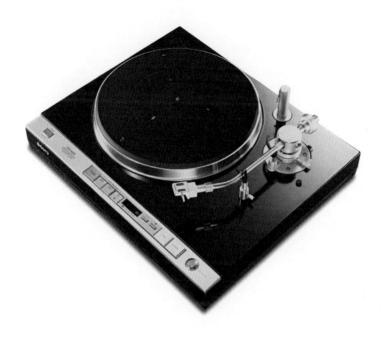

6.35

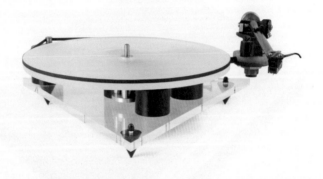

6.36

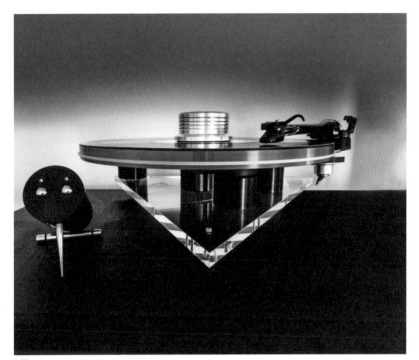

6.37

6.36-37　1998년 핑크 트라이앵글 타란텔라 턴테이블

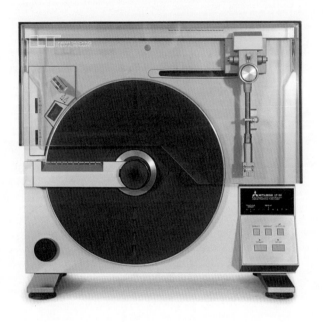

6.38

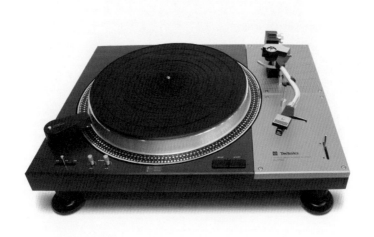

6.39

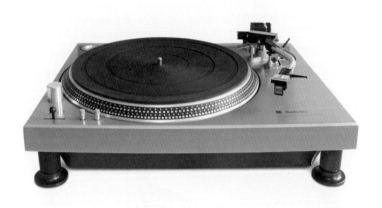

6.40

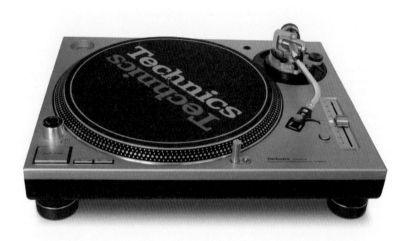

6.41

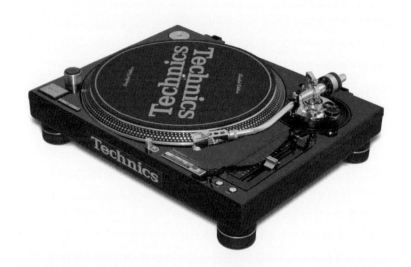

6.42

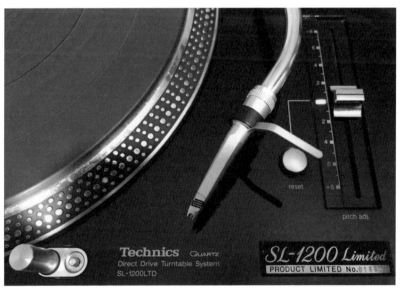

6.43

6.40 1972년 테크닉스 SL-1200 턴테이블
6.41 1979년 테크닉스 SL-1200MK2 턴테이블
6.42–43 1995년 테크닉스 SL-1200LTD 턴테이블

VPI 인더스트리스

1980년대 초, 뉴저지에 기반을 둔 VPI 인더스트리스는 소타와 함께 미국의 턴테이블 제조사로 부상했다. 1978년 실라 와이스펠드Sheila Weisfeld와 해리 와이스펠드Harry Weisfeld가 설립한 VPI는 스태빌라이저, 아이솔레이션 베이스(데논과 JVC가 의뢰), 레코드 클리너 제조로 시작했다. HW-16 클리너는 전설적인 키스 몽크스Keith Monks 클리너의 단점을 개선했고 이후 LP 수집가들에게 필수품이 되었다. 결국 턴테이블로 전환한 VPI는 1980년 벨트 드라이브 턴테이블 HW-19를 출시했으며, 1986년 레퍼런스 모델 TNT를 선보였다. TNT는 이후 수년간 무거운 납, 아크릴, 금속 소재의 플래터 구동을 위해 멀티 풀리, 플라이휠flywheel• 등 다양한 시스템을 도입하면서 진화했다. VPI 턴테이블은 전통적인 미국의 장인 정신을 대표하는 메이커로 인정받으며 이후 40년간 시장을 지배하는 독보적인 턴테이블 제조사로 자리매김했다. 흥미로운 점은 VPI 본사가 뉴저지 멘로 공원에 있는 토머스 에디슨의 오랜 공장과 가깝다는 사실이다. 에디슨의 유산을 이어받은 VPI야말로 경쟁자인 CD에 맞서는 데 가장 어울리는 존재가 아니었을까.

에미넌트 테크놀로지

1982년 브루스 시그펜Bruce Thigpen이 설립한 에미넌트 테크놀로지는 에어 베어링 턴테이블과 톤암으로 일찌감치 두각을 나타냈다. 그들의 첫 제품 모델 원Model One은 에디슨 프라이스Edison Price와 공동 개발해 인기를 얻은 1985년 ET-2의 기반이 되는 모델이다. 두 제품 모두 "공기의 압력으로 양극산화 알루미늄 스핀들이 얇은 공기층 위에 떠 있는" 에어 베어링 기술의 대표적인 예다.[13] 지금도 에미넌트 테크놀로지는 버사 다이내믹스Versa Dynamics와 함께 에어 베어링 기술의 대표 주자로 활약 중이다.

피델리티 리서치 컴퍼니

1964년 이사무 이케다池田勇가 설립한 피델리티 리서치는 아날로그 애호가들의 강력한 지지를 얻은 톤암을 제조했고 지금까지도 높은 가치를 인정받고 있다. FR-64, FR-64S, FR-66, FR-66S는 회사가 문을 닫은 1984년까지 생산됐

• 벨트 드라이브 구동 방식에서 모터와 연결되어 벨트를 회전시키는 장치

다. 고중량으로 제작된 24.5센티미터, 30.5센티미터 톤암은 로low 컴플라이언스 MC 카트리지 사용자에게 인기가 높았다. 코일 스프링 다이얼로 조정 가능한 침압과 손쉬운 안티 스케이팅 조절로 인정받은 피델리티 리서치의 톤암은 지금도 인기가 높다. 이후 일본 기업 이케다 사운드 랩스Ikeda Sound Labs가 피델리티 리서치의 유산을 잇고 있다.

기세키

일본어 기세키는 '기적'을 의미하며 이 브랜드는 일본의 예술성을 강하게 발산하지만 사실 1980년대 일본과 네덜란드 양국 협력의 산물이다. 고에츠로 유명한 스가노 요시아키가 일본에서 디자인하고 설계했지만 실제 브랜드는 오디오 산업의 베테랑이었던 네덜란드인 헤르만 판덴뒹언Herman van den Dungen의 소유였다. 이후 스가노와 결별한 판덴뒹언은 네덜란드와 일본 모두에서 카트리지를 제조했다. 초기 모델은 기세키 블루Kiseki Blue였고, 이후 블랙하트BlackHeart, 퍼플하트PurpleHeart, 아가테Agate, 라피스 라줄리Lapis Lazuli가 뒤를 이었는데, 이 제품들은 나무와 돌로 제작된 고에츠의 이국적 디자인과 유사했다. 기세키는 탁월한 MC 카트리지를 생산 중이며 지금도 헌신적인 추종자들을 유지하고 있다.

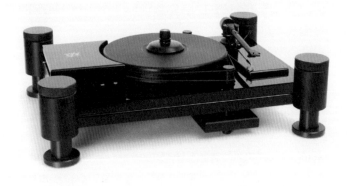

6.44

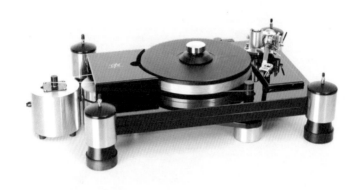

6.45

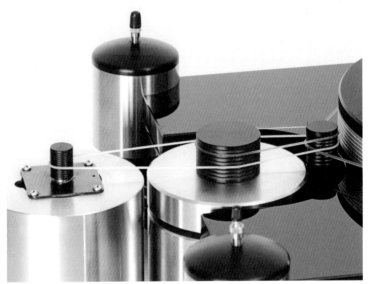

6.46

6.44 1986년 VPI TNT 턴테이블
6.45-46 1997년경 VPI TNT MK.IV 턴테이블

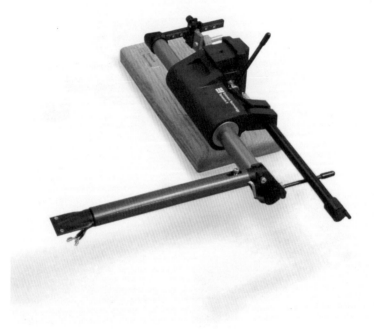

6.47

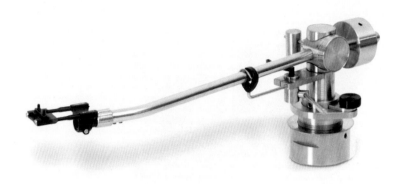

6.48

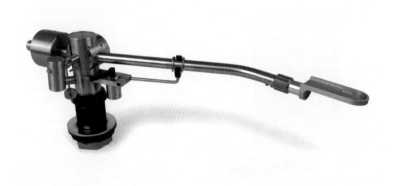

6.49

6.47 1985년 에미넌트 테크놀로지 ET-2 톤암
6.48 1980년대 초 피델리티 리서치 FR-66S 톤암
6.49 1980년경 피델리티 리서치 FR-64S 톤암

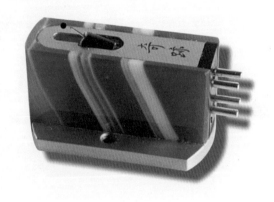

6.50

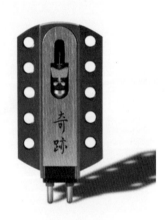

6.51

6.50 1980년대 기세키 아가테 카트리지
6.51 1980년대 기세키 블루 카트리지 (사진은 2011년 블루 N.O.S.)

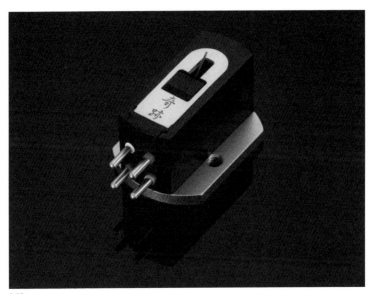

6.52

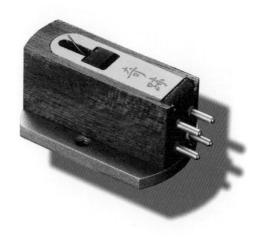

6.53

6.52 1980년대 기세키 블랙하트 카트리지 (사진은 2020년 블랙하트 N.S.)

6.53 1980년대 기세키 퍼플하트 카트리지 (사진은 2015년 퍼플하트 N.S.)

[기세키의 N.O.S.는 2010~2011년에 과거의 부품을 가지고 새로 제조한 카트리지를, N.S.는 2013년 이후
새로 생산된 부품으로 제조한 카트리지를 가리킨다—옮긴이]

아날로그 르네상스

이 책의 표지로 1970년대 문화 충격이라 할 만한 B&O의 4000c를 실었다. 왜 4000c를 선정했을까? 이 기기가 턴테이블 예술의 홍보 대사가 된 이유는 무엇일까? 시대를 초월한다는 뻔한 설명을 하지 않고도 이 기기의 디자인이 모든 것을 이야기한다고 주장하긴 쉽다. 이 책은 기술과 조우한 디자인의 예로 가득하지만 그저 사진을 보는 것만으로는 충분치 않다.

야콥 옌센(자신의 디자인 철학을 "다르지만 이상하지 않은"으로 정의했다), 카를 구스타우 세우텐Karl Gustav Zeuthen, 빌뤼 한센Villy Hansen은 공동 작업을 통해 기존 1970년대 턴테이블과는 완전히 다른 턴테이블을 창조했고, 당시 목재 플린스와 거대한 방송용 디자인에 안주하던 산업에 혁명을 일으켰다.1 브라운의 디터 람스처럼 그들의 디자인은 취미 중심의 근시안적인 오디오 애호가 영역에 머무른 과거의 디자인을 우리가 실제 거주하는 거실로 그리고 광범위한 문화적 영역으로 옮겨 놓았다.

2020년 B&O는 발매한 지 50년이 지난 4000 시리즈를 한정판으로 재발매했다. 공들여 복원한 이 기기는 여전히 존재감을 자랑했다. 1972년 출시된 이 턴테이블은 이 시대 애플Apple 제품처럼 극히 짧은 생명력을 가진 기기와 극명한 대조를 이룬다. 첫 CD인 빌리 조엘Billy Joel의 음반 《52번가52nd Street》가 출시된 이후 38년이 흘렀다. 이 기간에 살아남은 아날로그가 얼마나 끈질긴 생명력을 가졌는지 알 수 있을 것이다. 디지털 미디어는 지금도 확실히 존재하지만 2000년대에 CD가 스트리밍으로 대체되는 와중에도 LP는 회복력을 입증하며 살아남았고 턴테이블 제조에 새로운 활기를 불어넣었다.

2000년대 턴테이블 르네상스는 B&O 혼자만의 노력으로 가능하지 않았다. 일례로 1970년대 초 유명했던 미첼 턴테이블을 설계한 요헨 레케Jochen Räke는 자신의 회사 트랜스로터Transrotor를 설립했다. 트랜스로터는 미첼의 유산을 이으며 턴테이블 디자인에 기여하고 있다. 또 다른 주목할 만한 예는 과거 마이크로 세이키에 헌신하고 현재 테크다스를 설립한 턴테이블 선구자, 니시카와 히데아키다. 린과 레가Rega는 LP12, 플래너Planar 3을 과거의 디자인 그대로 지금도 생산하고 있지만 이는 최신 기술로 진화한 개선판이다. DJ 신에서 테크닉스는 여전히 패권을 쥐고 있으며 이를 확장해 비스포크(주문 생산) 등 다양한 라인업을 선보이고 있다. 브링크만Brinkmann, VPI, 토렌스 같은 탄탄한 제조사들도 재해석한 클래식 모델을 선보이거나 새로운 항로를 개척한 현대 턴테이블들을 계속해서 선보이고 있다.

LP에 대한 새로운 열광은 전통적인 브랜드를 일깨우는 동시에 새로운 인재가 등장하도록 영감을 제공했다. 과거 기술에 대한 존경으로 선배의 업적을 발전시킨 새로운 스타일의 디자이너도 탄생했다. 어떤 경우에는 잊힌 과거의 아날로그 원석을 발굴해 새로운 통찰력과 기술로 재구성하기도 한다. 번 존스 슈퍼 90 톤암에서 영감을 받아 듀얼 암 튜브 그리고 탄젠셜 암을 현대적으로 진화시킨 탈레스 심플리시티Simplicity 암이 대표적인 예다. 이 외에도 버사 다이내믹스, 에미넌트 테크놀로지, 골드문트, 사우더 엔지니어링의 순수 탄젠셜 암이 베르그만Bergmann, 클리어오디오, CS포트CSPort, 사이먼 요크, 워커Walker를 통해 현대 리니어 트래킹 암으로 진화했다. 웨이브 키네틱스Wave Kinetics는 전설적인 테크닉스의 다이렉트 드라이브 모터에서 벗어나 직접 제조한 다이렉트 드라이브 모터로 승부를 걸었다. 베르테르Vertere의 아크릴 구현은 1980년대 오라클의 오마주이며 TW 어쿠스틱TW Acustic은 구리 플래터의 팬덤을 공고히 했다. 턴테이블에 일찌감치 탄소 섬유를 도입한 윌슨 베네시Wilson Benesch는 이를 톤암에 적용하고자 하는 후배 제조사에 영감을 제공하고 있다.

마찬가지로 빈티지 제품에 대한 뜨거운 관심에 힘입어 토렌스는 전설적 모델 TD124를 출시 65년 만에 재발매했다. 클래식 아이들러 드라이브 턴테이블 가라드 301, EMT 톤암, 오토폰 MC 카트리지는 신도 래버러토리의 섬세한 복원을 통해 현대적으로 재해석되어 궁극적인 클래식 음을 재현한다. 리드Reed는 하이브리드 아이들러 드라이브와 벨트 드라이브 3C 턴테이블에서 더 나아가 사용자가 양 드라이브 방식을 자유로이 선택할 수 있는 기능을 더했다.

심지어 47 래버러토리47 Laboratory와 크로노스Kronos는 혁신적인 역회전 플래터를 채용해 아날로그 부활 시대에 치열한 경쟁을 뚫고 턴테이블 주류 시장에 편입하는 데 성공했다. 최고의 설계를 위해 놀랍도록 다양한 행보를 보여 주고 있는 프랭크 슈뢰더Frank Schroeder, 그라함Graham, 이케다, 마르크 고메스Marc Gomez, 모크Moerch, 레가는 피보티드 톤암계의 창의력과 장인 정신을 새로운 경지에 올려놓았다.

카트리지 부문은 여전히 일본의 선배와 신예가 함께 세계를 선도하고 있다. 에어 타이트Air Tight, 오디오 노트 재팬Audio Note Japan, 오디오 테크니카, 다이나벡터, 후가Fuuga, 하나Hana, 기세키, 고에츠, 라이라Lyra, 마이 소닉 랩스My Sonic Labs, 무라사키노Murasakino, 무텍Mutech은 카트리지 산업에서 일본의 위대한 예술성을 부활시킨 주역이다. 이러한 일본 진영에 대항하는 것은 얀 알러츠, 오디오 노트 UK, 벤츠 마이크로, EMT, 오토폰, 반덴헐과 같은 유럽 브랜드

다. 그라도는 지난 수십 년간 생산해 온 클래식 목재 보디의 MC 카트리지로 미국을 대표하고 있다.

미학의 회복

새로운 충동은 정기적으로 찾아온다. 우리는 이따금 새로운 음악을 찾으려 애쓰고 이 플레이리스트를 듣고 또 듣곤 한다. 이것이 우리가 디깅digging•에 몰입하게 되는 이유일지도 모르겠다. 몇몇 사람은 편안한 집에서 디지털로 음악 감상하는 걸 선호한다. 오직 LP만, 오직 디지털만, 오직 카세트테이프만. 현대 사회는 우리에게 수많은 미디어에 통달할 것을 요구한다. 음악은 독자 대부분에겐 자신의 내면을 위한 사적 추구이기도, 혹은 듣자마자 친구나 춤추는 사람들과 공유하고 싶은 대상이 되기도 한다. 무엇보다 음악은 아침에 침대를 박차고 일어나게 만드는 에너지이자 듣기 전까진 전혀 알지 못했던 트랙의 아름다움에 고개를 숙이게 만드는 벅찬 고양감 그 자체라고 생각한다.

—『레코드Record』의 편집장 카를 헨켈Karl Henkell(2019)[2]

이 인용문은 아날로그적인 모든 것에 대한 음악적 영감을 시사한다. 우리의 경우에는 오랫동안 살아남은 최종 생존자, 턴테이블이 될 것이다. 음악 예술의 대표자로서 레코드와 턴테이블은 아티스트의 음악을 우리의 삶에 가져다주는 실제적인 도구이자 손으로 느껴지는 물성物性을 만끽하도록 돕는다. LP, 턴테이블, 톤암, 카트리지로 음악을 듣는 행위는 인터넷 스트리밍으로 음악을 감상하는 것보다 더 많은 수고가 든다. 그러나 인간은 자신의 성공이나 이득과 관계없이 진짜를 경험하고자 하는 본질적 욕구를 가지고 있다. 이러한 의미에서 아날로그 음악은 음악 재생에서 진정성을 추구하는 이들과 불가분의 관계. 아날로그 음악의 초자연적인 생명력이 지속되는 한, 턴테이블 또한 살아남을 것이다.

• 음악 애호가들이 새로운 음악을 찾는 행위

47 래버러토리

기무라 준지木村純二의 47 래버러토리는 2000년대 초반에 등장한 탁월한 일본 오디오 제조사 중 하나다. 턴테이블의 전통적 디자인과 관습적 사고에서 벗어난 기무라의 아이디어는 캐나다 크로노스의 턴테이블에도 영향을 미쳤다. 관습에 대한 그의 저항 정신은 두 개의 강력한 네오디뮴 마그넷에 매달린 두 개의 역회전 알루미늄 플래터가 특징인 코마Koma 턴테이블을 낳았다. 기무라는 제품 콘셉트를 이렇게 설명한다. "역회전 플래터의 효과에 대해 말하자면, 잔잔한 수면 위에 떠 있는 보트에 놓인 싱글 플래터 턴테이블을 상상해 보세요. 회전이 일으키는 마찰은 어떤 방법을 쓰더라도 완벽히 제거할 수 없어요. 시간이 흐르면 회전으로 생성된 힘이 턴테이블 베이스로, 보트로, 물로 전달되어 수면에 물결을 일으킬 거예요. 역회전 플래터의 존재는 메인 플래터에 의해 생성된 힘을 상쇄하기 위한 것입니다."3 기무라의 독창성은 코마 턴테이블로 멈추지 않았고 그의 4725 츠루베Tsurube 톤암 또한 관습적인 디자인을 거부했다. 츠루베는 트래킹 성능을 개선하고 톤암의 하중을 줄이기 위해 톤암의 수평, 수직 서스펜션을 암 피봇과 중앙에 배치했다.

SAT

2000년대 아날로그 르네상스를 이토록 의미 있게 만든 주역은 과거의 인물들이 아닌 새로 등장한 신예들이다. 과거 선배들 또한 놀라운 개선작을 선보였지만 실제 르네상스에 크게 기여한 이들은 후배들이다. 초기에는 톤암을 출시했고, 현재는 XD1 턴테이블을 소개하고 있는 SATSwedish Analog Technologies의 마르크 고메스는 부활 운동의 주요한 기여자로 꼽힌다. 기계공학 석사 학위를 취득한 고메스는 자신이 익힌 지식의 대부분을 톤암에 탄소 섬유를 사용하는 데 적용했다. SAT 톤암은 테이퍼형•으로 카본 섬유를 채택한 점이 특징이다. 이러한 설계를 XD1 턴테이블에 적용한 고메스는 테크닉스 SP-10R의 다이렉트 드라이브 시스템을 차용했지만 보다 강력한 모터와 분리 설계를 추가했다. 15킬로그램의 진공 플래터를 채택한 XD1은 플래터와 섀시 모두에 에이징 처리한 합금을 사용했다. 그는 진동을 일소하기 위해 견고한 합금 블록과 외부 하우징 내에 있는 모터 컨트롤러를 분리하고자 했다. XD1은 합금을 광범위하게 사용해 견고함과 흔들림 없는 폼팩터를 갖출 수 있었다.

• 암의 굵기가 카트리지 쪽으로 가면서 점점 줄어드는 형태

베이시스 오디오

미국 오디오 업계의 베테랑 A. J. 콘티A. J. Conti가 설립한 베이시스 오디오Basis Audio는 트랜센던스Transcendence 턴테이블과 슈퍼암SuperArm 톤암에서 볼 수 있듯 턴테이블 디자인에 대한 열정적인 헌신을 보여 주었다. 슈퍼암 톤암, 71.7킬로그램의 압도적 무게, 리지드rigid 서스펜션까지 탑재한 트랜센던스 턴테이블은 다양한 길이의 톤암을 설치할 수 있으며 에어 서스펜디드 플래터 같은 이전 세대의 기술을 개선한 정교한 진공 시스템을 갖추고 있다.

어쿠스틱 시그너처

1996년 군터 프론회퍼Gunther Frohnhöfer가 설립한 독일 제조사 어쿠스틱 시그너처Acoustic Signature는 이후 턴테이블과 톤암 전문 제조 업체로 확고히 자리 잡았다. 이 회사는 다수의 모터를 턴테이블에 적용하는 초정밀 설계를 통해 턴테이블 디자인의 기준을 한 단계 향상시켰다. 예를 들어 인빅투스 네오Invictus Neo는 여섯 개의 완전히 분리된 AC 모터를 탑재하고 있다. 여러 대의 모터를 사용하는 의도는 균일한 속도 아래 더 높은 토크를 보여 주는 장치를 만들기 위해서다. 어쿠스틱 시그너처는 섀시의 공명과 진동 제어를 위해 압도적인 양의 알루미늄을 투입했다.

더만

컨티넘 오디오 랩스Continuum Audio Labs의 캘리번Caliburn 턴테이블에 합류하기 오래전부터 항공 엔지니어였던 마크 더만Mark Döhmann은 턴테이블의 재생 능력과 기계적 가능성에 매혹됐다. 2011년 더만은 프랭크 슈뢰더와 루멘 아르타르스키Rumen Artarski를 끌어들여 턴테이블 설계를 시작했다. 그들은 더만의 첫 번째 턴테이블 헬릭스 원Helix One, 톤암 슈뢰더 CB를 함께 설계했다. 헬릭스 원은 의료 영상, 전자 현미경, 나노 기술 측정, 항공 우주 기술 등 턴테이블과 관련한 응용과학 기술을 총동원한 역작이었다. 특히 방진, 공명 제어 성능이 우수했다. 2018년 마크 더만은 턴테이블 산업에 대한 기여를 인정받아 잡지 『사운드 앤드 비전Sound and Vision』으로부터 '아날로그 산업 부문 평생 공로상'을 수상했다.[4]

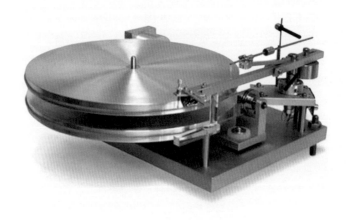

7.1

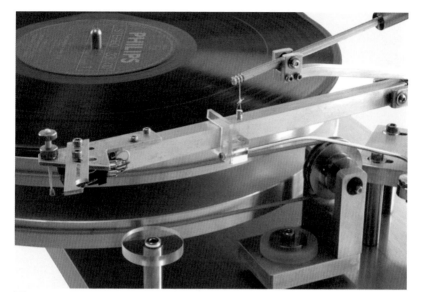

7.2

7.3

7.4

7.5

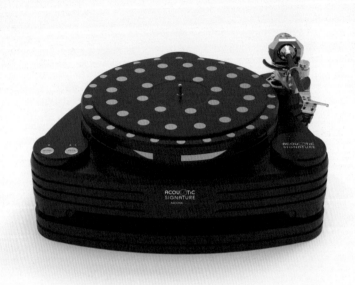

7.6

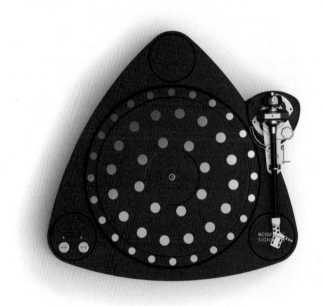

7.7

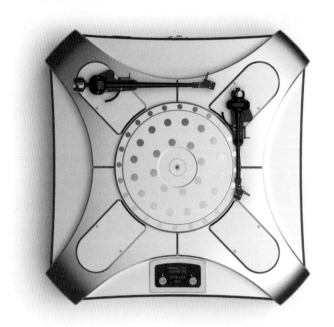

7.8

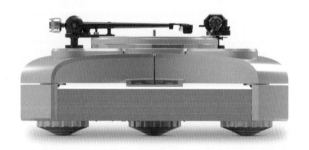

7.9

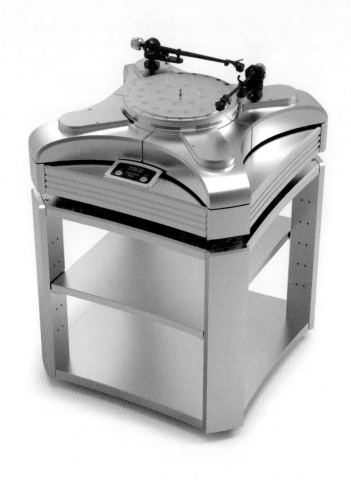

7.10

7.8-9 2020년 어쿠스틱 시그너처 인빅투스 네오 턴테이블
7.10 2020년 어쿠스틱 시그너처 인빅투스 네오 턴테이블, 인빅투스 랙

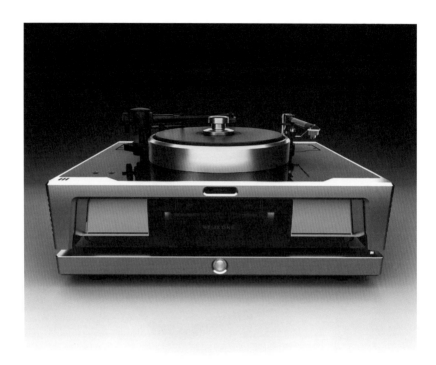

7.11

7.11 2019년 더만 헬릭스 원 MK2 턴테이블

AMG

베르너 뢰슐라우Werner Röschlau가 2011년 설립한 독일 기업 AMGAnalog Manufaktur Germany는 우수한 음질과 우아한 디자인으로 빠르게 팬덤을 확보했다. AMG는 강철 스프링으로 제작한 2포인트 톤암 베어링 메커니즘을 완성했고 이는 현재 9W, 12J 톤암에서 확인할 수 있다. 언론은 AMG의 턴테이블을 정밀한 장인 정신과 정교하게 가공된 부품이라는 관점에서 턴테이블계의 라이카Leica라고 불렀다. AMG 제품, 특히 비엘라Viella와 지로Giro 모델에 적용된 미니멀하고 극도로 억제된 조작 버튼은 기술보다 탁월한 디자인의 우위성을 보여 준다. AMG는 뢰슐라우의 항공 엔지니어 경력을 살려 항공기에 쓰이는 알루미늄을 초기 제품의 섀시에 적용했고, 자동 윤활 방식의 소결 청동 베어링으로 정평이 난 로렌치Lorenzi 모터도 채택했다.

크로노스

캐나다 오디오 기업 크로노스는 시각적으로 가장 매력적인 2000년대 디자인을 창조했다. 기무라 준지가 설계한 코마 턴테이블의 유산을 잇는 크로노스는 진동과 공명, 기계적 소음을 줄이기 위해 두 개의 13.6킬로그램 역회전 플래터를 채택했다. 또한 DC-컴퓨터 속도 콘트롤러, 무겁고 안정적인 플린스를 통해 속도 안정성에도 많은 노력을 쏟았다.

베르그만

현대 턴테이블 르네상스의 상당 부분이 오디오 디자인 역사가 풍부한 덴마크에서 기인한 것은 결코 우연이 아니다. 덴마크의 아날로그 유산 중 가장 대표적인 기업은 B&O로, 이 점은 다양한 턴테이블 라인업과 아이코닉한 미드 센추리 디자인에서 두드러진다. 듀런트Duelund, 그리폰Gryphon, 얀첸Jantzen, 호닝Horning, 비투스Vitus 같은 브랜드 또한 덴마크 턴테이블의 위상을 공고히 하는 데 기여했다. 이러한 배경에서 기계 엔지니어 요니 베르그만Johnnie Bergmann이 2008년 자신의 회사를 설립하고 첫 턴테이블인 신드레Sindre를 출시했다. 베르그만은 자신의 모든 공학 지식을 쏟아부어 에어 베어링 턴테이블과 에어 베어링 탄젠셜 톤암을 완성했다. 턴테이블 갈더Galder는 기기적 소음을 일소한 에어 쿠셔닝 플로팅 플래터 등 베르그만의 최신 기술에 대한 열망을 보여 주는 모델이다.

컨티넘 오디오 랩스

호주 기업 컨티넘은 턴테이블 영역에 새로운 개념을 도입했다. 전통적으로 오디오 설계자는 턴테이블의 모든 부문을 홀로 도맡아 설계해 왔다. 따라서 오디오 설계는 공동 작업이 아닌 개인의 영감을 구체화하는 영역에 머물러 있었다. 이를 타파하고자 한 컨티넘은 멤버 각각의 고유한 재능을 살릴 수 있는 디자인 팀을 일찌감치 구성했다. 2005년 컨티넘은 조 퍼시코Joe Persico, 마이클 베리버스Michael Baribas, 수석 엔지니어 마크 더만으로 이뤄진 개발진과 함께 3층 섀시 구성의 캘리번 턴테이블과 코브라Cobra 톤암을 출시했다. 야심 차게 설계된 이 진공 플래터 턴테이블은 주변의 진동을 완벽하게 차단한 독창적인 서스펜션 덕분에 게임 체인저로 칭송받았다. 몇 년 후 새로운 디자인 팀과 함께 선보인, 무겁고 플린스가 없는 옵시디언Obsidian은 턴테이블에서 보기 드문 소재인 텅스텐을 아낌없이 활용했으며, 분리된 모터와 독립 마운트 구조를 채택했다.

클리어오디오

1970~1980년대 하이엔드 오디오 문화가 부상하던 시기에 최고의 하이엔드 MC 카트리지 제조사로 꼽혀 온 클리어오디오는 페터 주히Peter Suchy가 회사를 설립한 첫해인 1978년에 첫 MC 카트리지를 출시했다. 클리어오디오는 골드문트와 협력해 클리어오디오 골드문트 MC 카트리지를 개발했으며 이는 골드문트 T3 톤암과 매칭됐다. 이후 턴테이블 생산으로 전환한 클리어오디오는 폭넓은 라인업을 보유한 주요 턴테이블 제조사가 되었다. 그러나 이 회사가 지금의 위상에 오른 것은 턴테이블보다는 사우더 엔지니어링의 클래식 탄젠셜 톤암을 일찌감치 수용했기 때문이다. 1980년대에 클리어오디오는 보스턴의 사우더 엔지니어링과 그들의 트라이 쿼츠Tri-Quartz(TQ) 탄젠셜 톤암 기술을 인수했다.[5] 오리지널 디자인을 개선한 클리어오디오 사우더 TQ-1은 현재도 생산 중이며 지금은 스테이트먼트Statement TT1이라는 제품명으로 판매 중이다.

CS포트

일본은 수십 년 동안 턴테이블 디자인에서 찬탄할 만한 위치를 차지해 왔다. 마이크로 세이키, 나카미치, 테크닉스는 일본의 아날로그 기술 발전에 높은 기준을 제시해 왔다. 하지만 1990년대가 되자 테크닉스만이 살아남아(비록 과거의 극단적인 아날로그 시대와 달리 시장의 주류가 되었지만) 일본 턴테이블 유산의 기치를 드높이고 있었다. 일본의 하이엔드 디자인 산업은 디지털로 쏠려 갔고 수년간 이

뤄진 아날로그 기근 현상은 계속될 것처럼 보였다. 하지만 LP의 부활과 함께 일본은 다시 압도적인 플레이어를 탄생시켰다. 일본 기업 테크다스와 함께 CS포트는 고중량 턴테이블, 에어 플로팅 플래터, 에어 플로팅 탄젠셜 톤암을 부활시켰다. LFT1M2의 전위적 디자인은 이러한 노력을 완벽하게 증명한다. 이 제품은 99.8킬로그램의 화강암 베이스, 관성만으로 회전하는 플로팅 플래터, 에어 플로트 리니어 트래킹 톤암, 플래터와 암에 적용된 의료 기기 등급의 에어펌프까지 갖추고 있다. 또 마찰을 일소하기 위해 CS포트는 벨트에 업계 표준으로 널리 쓰인 고무가 아닌 얇은 실을 채택했다.

다빈치오디오 랩스

최근 등장한 스위스 오디오 기업은 페터 브렘Peter Brem이 설립한 다빈치오디오 랩스DaVinciAudio Labs다. 언론에서 "세계 최고의 턴테이블과 톤암"으로 호평받은 레퍼런스 턴테이블은 다빈치를 스위스의 대표 턴테이블 제조사로 부상시켰다.6 네 개의 톤암 베이스를 장착한 지금의 레퍼런스 MKII는 무게가 165.1킬로그램에 이르고 무소음 마그넷 베어링 기술, 모터와 컨트롤 유닛 분리 설계, 통합 플래터 댐핑 시스템으로 진동 문제를 일소했다. 두 개의 톤암을 장착하고 애스턴 마틴 오닉스 블랙Aston Martin Onyx Black 색상으로 마감한 한정판 레퍼런스 모델(전 세계 77대 한정 생산)은 브랜드의 가치를 더욱 드높이고 있다.

윌슨 베네시

윌슨 베네시처럼 아날로그적 신념을 유지하는 기업은 몇 되지 않는다. 1989년 턴테이블이 길 한편에 버려졌을 시기, 이 신생 영국 회사는 정부 무역산업부에 사업 계획서를 제출함으로써 탄생했다. 계획서에서는 LP가 음악 포맷으로서 CD보다 더 사랑받을 수 있으며 그들은 또한 턴테이블 신제품에 혁신적인 신소재를 사용할 수 있다고 주장했다. 보조금이 승인되자 이들은 윌슨 베네시를 설립해 재빠르게 사명을 딴 턴테이블을 출시했다. 탄소 섬유를 사용한 서브 섀시를 장착한 이들의 제품은 혁신적이고 획기적인 제품으로 평가받았고, 이는 턴테이블에 탄소 섬유를 적용한 첫 번째 사례다.7 탄소 섬유 제작의 노하우가 쌓인 윌슨 베네시는 이후 탄소 섬유를 적용한 A.C.T. 톤암을 발표했다. 30년이 지난 현재도 A.C.T. 25 톤암에 여전히 탄소 섬유를 사용하고 있다. 이후 탄소 섬유를 사용한 무수히 많은 턴테이블과 톤암은 윌슨 베네시에 빚을 지고 있는 셈이다.

드 베어

스위스도 일본의 경우처럼 턴테이블 전성시대의 쇠퇴를 경험했다. 1990년대에 들어서면서 골드문트와 리복스는 더 이상 턴테이블을 생산하지 않았다. 턴테이블 제조를 중단하지 않았던 토렌스는 시장 지위와 자산을 상당 부분 잃었고 한때 위대했던 렌코는 선사 시대의 추억으로 전락했다. 다행히 스위스의 하이엔드 오디오 산업은 턴테이블 없이도 번성했다. 그리고 아날로그의 부활 시대를 맞아 풍부한 턴테이블 제조 역사를 가진 스위스는 다시 한번 턴테이블의 중심지로 부상하고 있다. 쿠르트 베어Kurt Baer가 설립한 드 베어De Baer는 스위스의 아날로그 전통을 잇는 기업으로 2013년 첫 제품을 출시했다. 정밀 엔지니어링 기업 제트맥스 Jetmax의 도움을 받은 드 베어의 턴테이블과 톤암은 독창적인 석재 베이스로 매우 높은 수준의 기술적 정교함을 자랑했다. 드 베어는 단단한 강철 볼을 통해 섀시로부터 플래터 베어링, 톤암 베이스를 분리하는 데 중점을 둔다. 또한 마그네틱 드라이브를 이용한 플로팅 플래터를 채택했다. 드 베어의 듀얼 탄소 섬유 톤암은 이 스위스 브랜드의 비전을 시사한다.

리드

리투아니아에 기반을 둔 리드Reed는 라디오 엔지니어 출신 비드만타스 트류카스 Vidmantas Triukas가 설립한 기업으로, 그는 흥미롭게도 장거리 탄도 미사일의 플라스마 음향 소음에 대한 특허를 보유하고 있다. 그는 자신의 재능을 보다 평화로운 분야로 전환하여 2000년대 가장 혁신적인 턴테이블 제조사를 만들었다. 리드의 뮤즈 3C는 아이들러(가라드 301과 같은)와 벨트 드라이브 메커니즘 양쪽 모두를 지원하면서 리드의 놀라운 창의성을 증명했다. 사용자의 소리 선호도에 따라 단순히 트랙션 롤러와 벨트를 교체하는 것만으로 양 방식을 쉬이 전환할 수 있다.

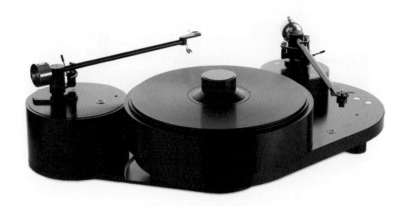

7.12

7.12 2010년 AMG V12 턴테이블

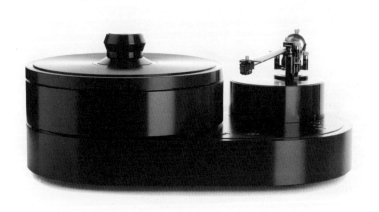

7.13

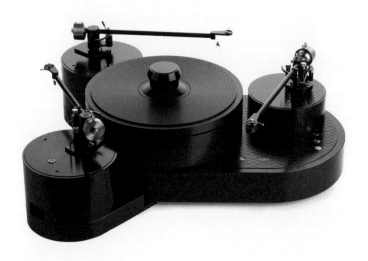

7.14

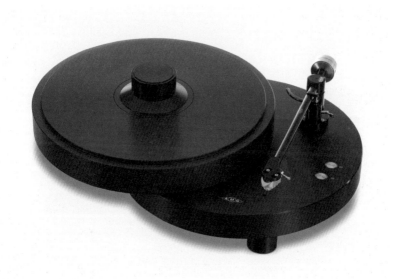

7.15

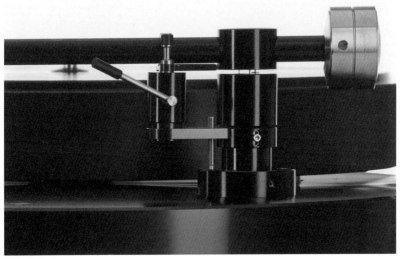

7.16

7.13-14 2019년 AMG 비엘라 포르테 턴테이블, 12JT 톤암
7.15-16 2014년 AMG 지로 턴테이블, 9W2 톤암

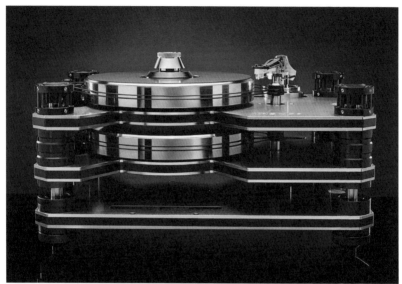

7.17

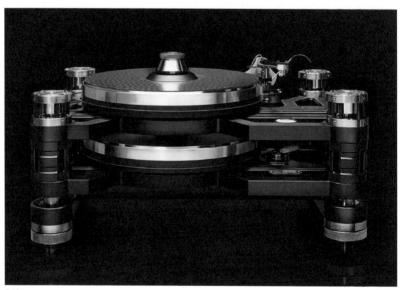

7.18

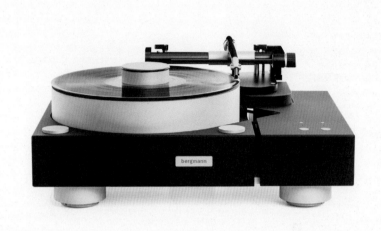

7.19

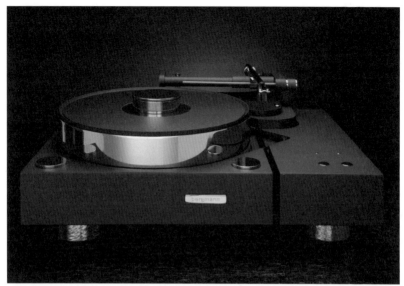

7.20

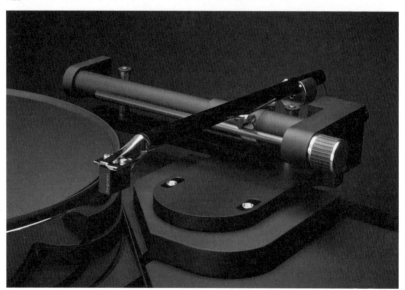

7.21

288

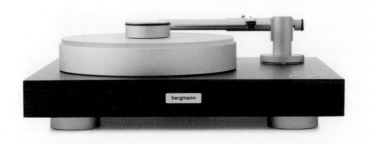

7.22

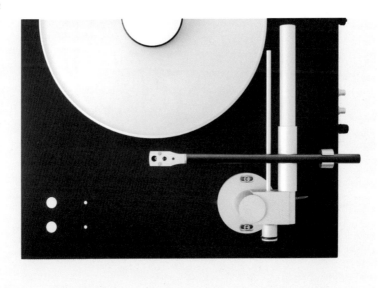

7.23

7.20–21　2020년 베르그만 갈더 턴테이블, 오딘 톤암 골드 에디션
7.22–23　2010년경 베르그만 마그네 턴테이블 시스템

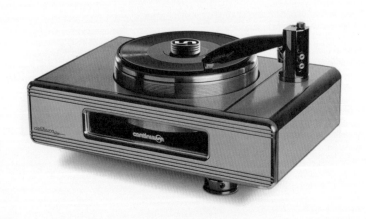

7.24

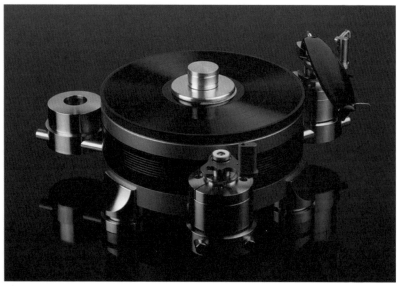

7.25

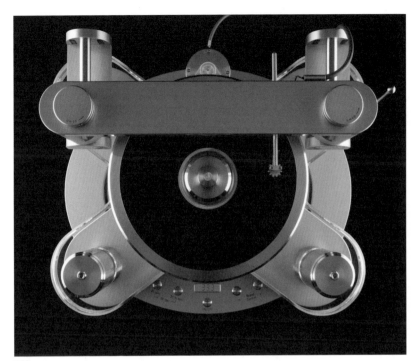

7.26

7.24 2005년 컨티넘 캘리번 턴테이블, 코브라 톤암
7.25 2016년 컨티넘 옵시디언 턴테이블, 바이퍼 톤암
7.26 2016년 클리어오디오 스테이트먼트 V2 턴테이블, TT1-MI 톤암

2000년대

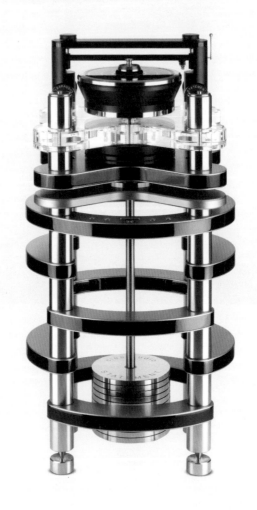

7.27

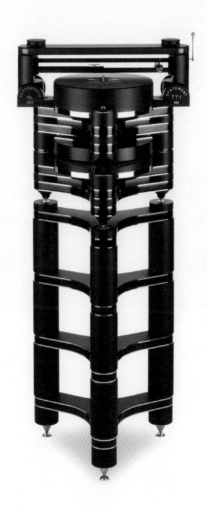

7.28

2000년대

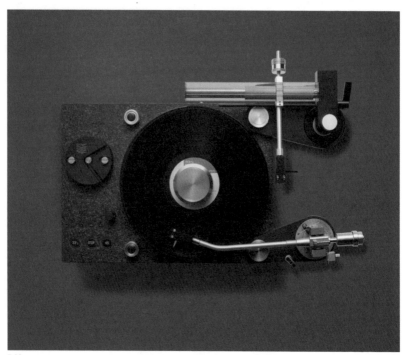

7.29

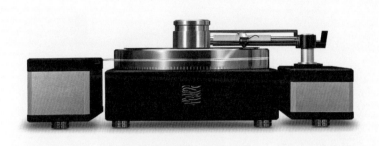

7.30

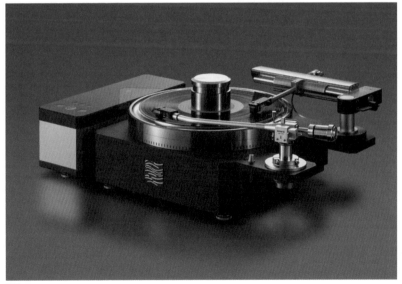

7.31

7.29 2021년경 CS포트 TAT2M2 턴테이블
7.30-31 2021년경 CS포트 LFT1M2 턴테이블 시스템

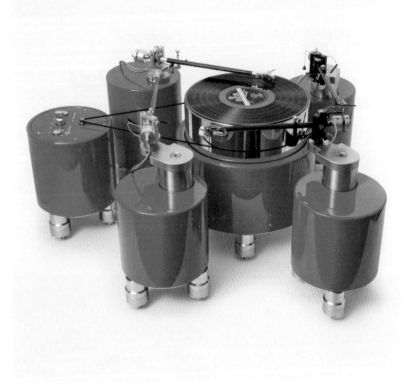

7.32

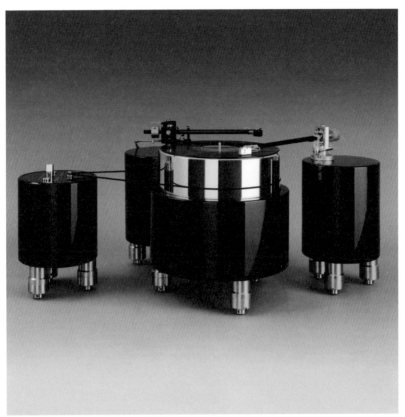

7.33

7.32 2011년경 다빈치오디오 가브리엘 레퍼런스 MKII 모뉴먼트 턴테이블

7.33 2011년경 다빈치오디오 가브리엘 레퍼런스 MKII 턴테이블 애스턴 마틴 오닉스 블랙 색상

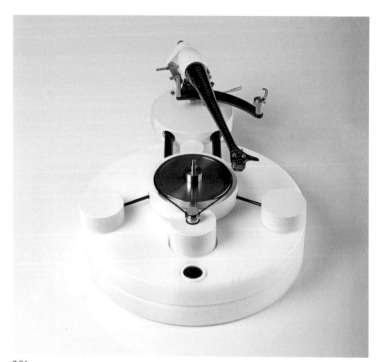

7.34

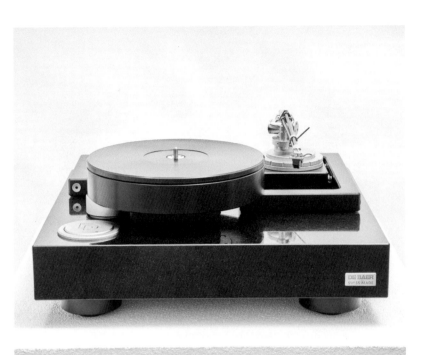

7.35

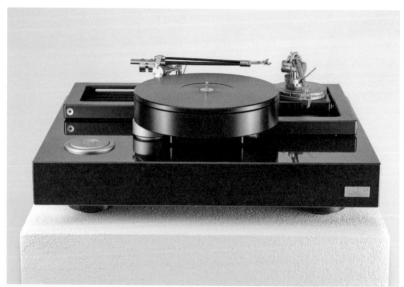

7.36

7.37

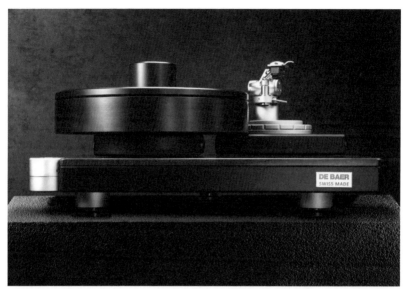

7.38

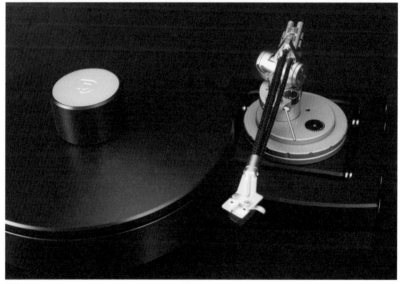

7.39

7.36-37 2018년 드 베어 토파스 12-12 턴테이블, 오닉스 톤암
7.38-39 2014년 드 베어 사파이어 턴테이블, 오닉스 톤암

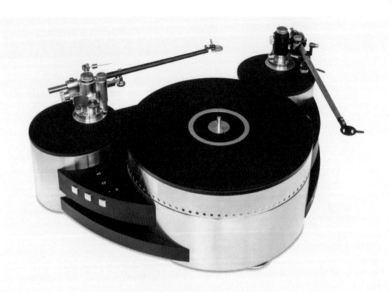

7.40

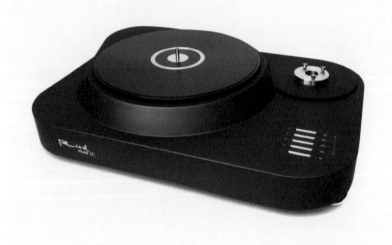

7.41

7.40 2010년대 중반 리드 뮤즈 3C 턴테이블
7.41 2010년대 중반 리드 뮤즈 1C 턴테이블

레가

1973년 영국에서 설립된 레가는 2000년대까지 살아남은 극소수의 턴테이블 제조사 중 하나다. 레가의 플래너 3 모델은 1977년에 처음으로 발표되었고 지금도 계속 생산 중이다. 아날로그 세계에서 레가의 놀라운 성장은 최고의 미학적 디자인이나 하이엔드적 접근 방식 때문은 아니다. 오히려 레가는 어쿠스틱 리서치, 린, 토렌스와 같은 선배 기업이 정해 놓은 서스펜션의 틀을 깨고 가벼우면서도 견고한 플린스를 선호했다. 레가 특유의 고무 받침, 서스펜션리스 구조, 벨트 드라이브는 뛰어난 음을 들려줬고 이는 곧 브리티시 사운드의 상징이 되었다. 레가는 하이엔드 턴테이블의 주류에서 틈새시장을 개척하고 정의하며 수십 년간 "레가 플래너 3 턴테이블보다 더 오래 지속되고 더 큰 영향력을 행사하는 제품은 없다"라는 찬사와 함께 꾸준한 명성을 얻었다.[8]

신도 래버러토리

토렌스, 테크닉스 등과 함께 가라드 301은 아날로그의 부활 시기에 가장 탐나는 복원 턴테이블로 꼽혔다. 이는 수많은 가라드 부품과 전문 기술자들이 존재했기에 가능했다. 가라드 301 복원의 틈새시장을 차지한 일본 신도는 아이들러 드라이브 턴테이블에 내재된 가능성을 재정의했다. 신도는 한층 부드러운 조작을 위해 베어링을 개조하고 단단한 나무를 켜켜이 쌓은 플린스와 커스텀 플래터를 더했다. 게다가 신도는 EMT 12인치 톤암, 오토폰 스테레오 픽업까지 개조했다. 이런 대대적인 업그레이드를 통해 신도는 가라드 301을 완벽하게 재해석하는 데 성공했다.

사이먼 요크 디자인스

새로운 밀레니엄과 함께 가장 재능 있는 괴짜 디자이너 사이먼 요크가 등장했다. 그는 1985년 에어로암Aeroarm 에어 베어링 탄젠셜 톤암을 처음으로 설계한 이후 꾸준히 다듬어 왔다. 그는 이 제품의 매력에 대해 이렇게 주장한다. "에어로암은 비겁한 이들을 위한 제품이 아닙니다. 또한 설치하고 잊어버리는 제품도 아니죠. 에어로암은 '상품'으로도, 선전 도구로도 설계되지 않았습니다. 또 당신에게 시간을 벌어 주지도 당신의 삶을 수월하게 해 주지도 않을 거예요. 정말 이 제품은 당신을 미치게 만들 겁니다. 그렇다면 이 제품은 무엇일까요? 에어로암은 레코드 그루브에 저장된 정보를 추출하는 도구, 즉 음파 현미경입니다. 이는 과장이나 편견 또는 욕망 없이 그저 역할에만 충실한 제품입니다."[9] 요크의 익살스럽지만 진지한 설명은 LP 재생에서 무엇이 중요한지를 보여 준다. 이 철학은 그의 모든 턴테이블의

토대이자 그의 가장 유명한 고객을 설명하는 가치이기도 하다. 미국 의회 도서관의 유서 깊은 LP 저장고에서 선택한 턴테이블이 바로 사이먼 요크이기 때문이다.

스펄링

대형 턴테이블 디자인에서 스펄링Sperling은 빼놓을 수 없는 존재다. 그러나 무게와 존재감만으로는 레퍼런스 L-1 턴테이블을 정의할 수 없다. 스펄링의 독특한 점은 사용자가 직접 음의 특성을 커스터마이징할 수 있도록 플래터 상판 소재를 선택할 수 있다는 점이다. 주관적인 청취 선호도에 따라 웬지 우드, 포르투갈산 점토질 이판암, 아크릴 중에 하나를 선택할 수 있다. 스펄링은 플래터 소재와 마찬가지로 다양한 음의 변화를 이끌어 낼 수 있는 벨트 텐셔너를 추가로 제공해 사용자가 원하는 미세 조정이 가능하도록 돕는다.

웨이브 키네틱스

웨이브 키네틱스Wave Kinetics NVS 레퍼런스는 2000년대에 소개된 최첨단 턴테이블이다. 웨이브 키네틱스는 자체적으로 연구소 수준의 다이렉트 드라이브 시스템을 개발함으로써 테크닉스 모터를 그대로 사용한 타사와 차별화했다. 또 모터 제어 시스템 외에 진동 감쇠에도 많은 노력을 기울였다. 턴테이블을 지지하기 위해 특별히 설계된 플랫폼, 견고한 금속 빌릿, 내부 공진 제어 댐핑 장치로 구성된 탄탄한 섀시를 갖춘 NVS는 혁신적인 설계 방식으로 찬사를 받았다.

트랜스로터

이 기업은 1970년대 초 미첼 턴테이블의 설계에 기여했던 엔지니어 요헨 레케가 1976년에 설립했다. 이러한 혈통은 턴테이블 분야에서 트랜스로터의 위상을 공고히 했다. 1970년대에 트랜스로터는 아크릴을 도입하고 마찰 없는 마그네틱 베어링을 개선해 강력한 브랜드 충성도를 끌어냈다. 2000년대에 소개된 걸작 투르비용Tourbillon FMD에서는 플레이트에 모터를 자기적으로 결합하는 자유 자기 드라이브(FMD)를 채용했다. 최대 세 개의 모터와 역방향 유체 역학 오일 공급 베어링을 갖춘 투르비용은 미첼의 흔적을 발견할 수 있는 것은 물론, 트랜스로터의 기술적 유산을 잇는 모델이다.

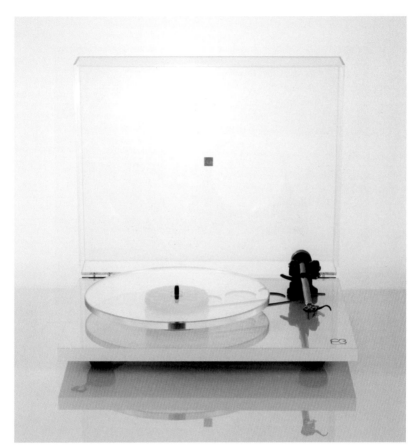

7.42

7.42 1977년 레가 플래너 3 턴테이블 (사진은 2016년 모델)

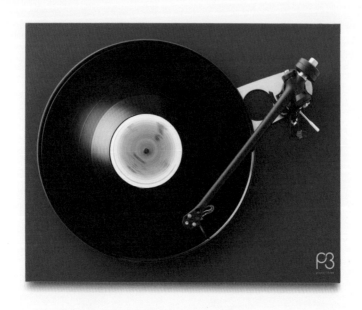

7.43

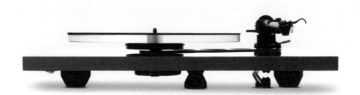

7.44

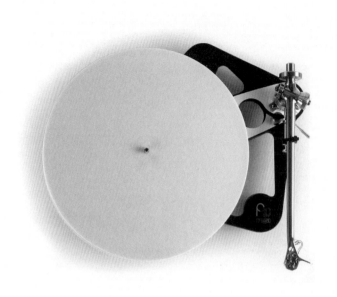

7.45

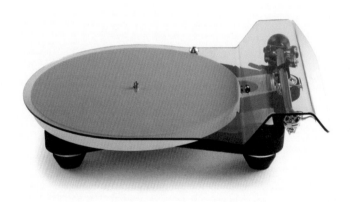

7.46

7.43-44 1977년 레가 플래너 3 턴테이블 (사진은 2016년 모델)
7.45-46 2020년 레가 플래너 10 턴테이블

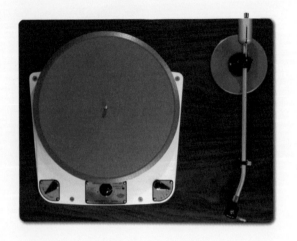

7.47

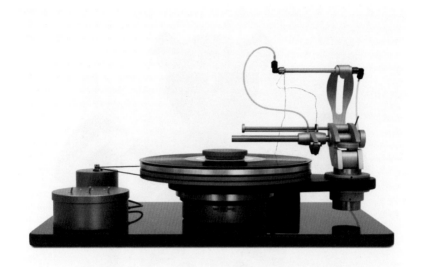

7.48

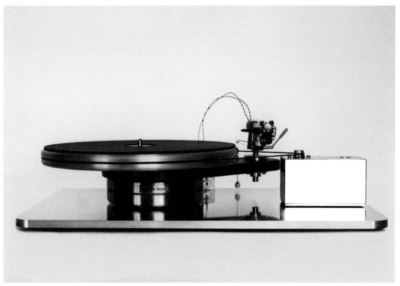

7.49

7.47 2010년경 가라드 301 턴테이블, 신도 복원
7.48 2010년경 사이먼 요크 S10 턴테이블, 에어로암 톤암
7.49 2020년 사이먼 요크 S9 버전 3 (퓨어) 턴테이블

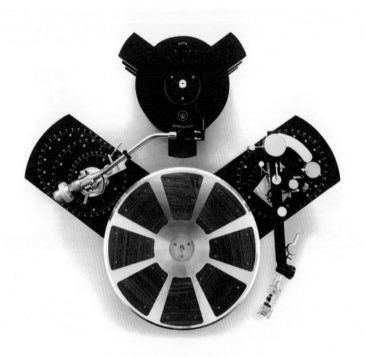

7.50

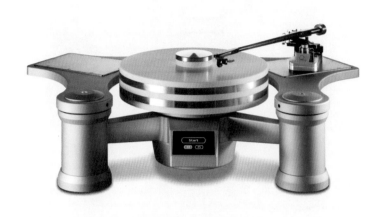

7.51

7.50 2013년 스펄링 L-1 턴테이블
7.51 2011년경 웨이브 키네틱스 NVS 레퍼런스 턴테이블

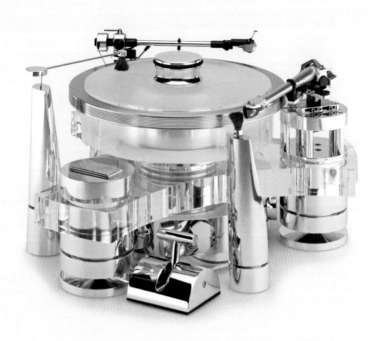

7.52

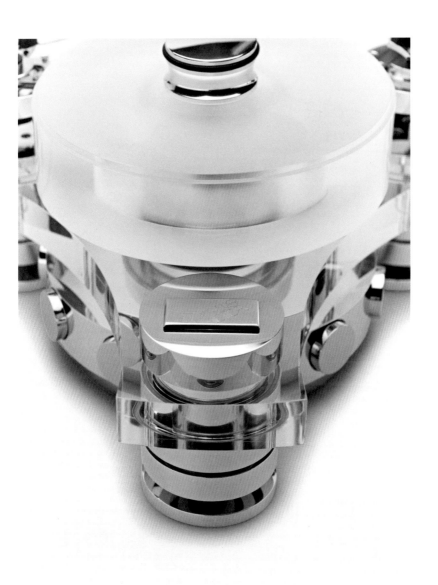

7.53

7.52-53 2006년 트랜스로터 투르비용 FMD 턴테이블

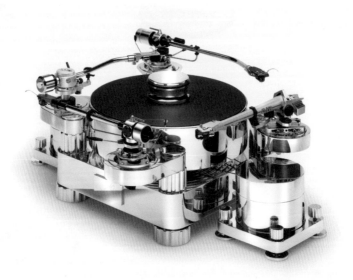

7.54

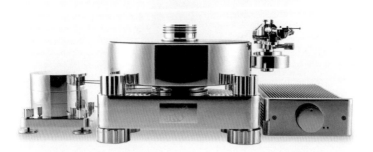

7.55

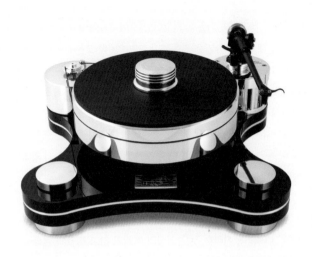

7.56

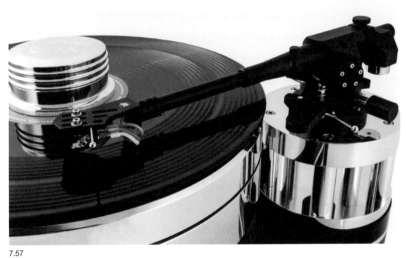

7.57

7.54-55 2017년경 트랜스로터 마시모 TMD 턴테이블
7.56-57 2013년 트랜스로터 ZET3 턴테이블

테크다스

1980년대 마이크로 세이키의 기술 부서장이었던 니시카와 히데아키는 야심 찬 SX-8000 및 주요 제품들의 개발을 감독했다. 2010년에 그는 테크다스를 설립했고, 이 회사는 레코드를 플래터에 밀착하는 진공 기술과 에어 베어링 플래터로 대표되는 마이크로 세이키의 혁신을 기반으로 한다. 테크다스의 에어 포스 제로는 릴테이프 레코더에 주로 사용되었던 (지금은 희귀한) 빈티지 팹스트 모터의 장점을 십분 활용했다. 니시카와는 에어 베어링, 플라이휠 메커니즘과 높은 토크를 자랑하는 3상 12극 동기 모터를 적용했다. 에어 포스 제로는 팹스트 모터 외에도 빈티지 턴테이블의 빛나는 기술들을 대거 투입했다.

탈레스(하이픽션 AG)

스위스가 아날로그 예술에 기여한 것은 의심의 여지가 없고 이들의 턴테이블 역사는 다양한 사례로 가득 차 있다. LP에 대한 세계적 관심이 다시 높아지면서 벤츠 마이크로, 드 베어, 다빈치와 같은 제조사가 스위스를 다시 턴테이블 중심국으로 올려놓았다. 여기에 또 하나의 신예가 등장했다. 탈레스는 턴테이블, 톤암, 카트리지, 포노 앰프 등 LP에 관한 모든 영역을 다룬다. 사세를 더욱 확장하면서 2018년에는 EMT의 카트리지 사업부를 인수하고 유서 깊은 아날로그 유산을 이어 가고 있다. 미하 후버Micha Huber가 이끄는 탈레스는 2005년부터 1950년대 후반에 소개된 번 존스 슈퍼 90 탄젠셜 톤암의 방식을 도입하고자 했다. 탈레스의 첫 번째 톤암은 순수한 탄젠셜 톤암이 아닌 탄젠셜 트래킹을 도입한 피봇 톤암에 가까웠다. 이는 그리스 철학자 탈레스의 '탈레스의 정리'에서 영감을 받았다. 턴테이블 디자인의 관점에서 탈레스의 세련되고 미니멀한 TTT-콤팩트Compact II는 두 개의 풀리와 세 개의 플라이휠을 적용해 독창적인 아이들러 드라이브, 벨트 드라이브 구조를 보여 준다.

TW 어쿠스틱

브랜드의 중요성과 의미는 제품의 스펙만으로 설명할 수 없다. 2000년대에 LP 수집가와 열성적인 애호가들이 환호하는 새로운 독일 브랜드가 등장했다. 뉴욕에 거주하는 유명한 레코드 수집가 제프리 카탈라노Jeffrey Catalano는 엄격한 레코드 수집가의 관점에서 자신의 레퍼런스 플레이어로 TW 어쿠스틱을 선택했다. 아마도 이것은 레이븐 블랙 나이트Raven Black Night 턴테이블의 무려 29.9킬로그램에 달하는 구리 플래터 또는 벨트 드라이브 방식의 독창적인 3모터 메커니즘 때문일

것이다. 청동 톤암 보드와 베어링 또한 레이븐 블랙 나이트의 탁월한 음질을 상징한다. 이것이 LP 전문가들이 TW 어쿠스틱을 사랑하는 이유다.

워커

"모든 하이엔드 턴테이블의 조상"이라는 언론의 찬사를 받은 워커 프로시니엄 블랙 다이아몬드Proscenium Black Diamond 턴테이블은 1990년대 LP가 부활하는 시기에 절정에 이르렀다.[10] 최신 버전 MKVI는 무려 108.9킬로그램의 기념비적 디자인으로, "노이즈를 줄이고 전자기 간섭(EMI), 무선 주파수 간섭(RFI), 극초단파의 영향을 거의 없애는 특수 처리, 세분화된 결정질 재료를 턴테이블에 전략적으로 채용"한 것이 특징이다.[11] 워커의 기술에서 대표적인 것은 에어 베어링 플래터와 에어 베어링 탄젠셜 톤암, 그리고 베이스와 분리 모터 제어 장치에 견고한 대리석을 채용하고 있다는 점이다. 빼어난 제품으로 가득한 하이엔드 턴테이블 시장에서 프로시니엄은 역사상 가장 중요한 턴테이블이라는 찬사를 받으며 기념비적인 제품으로 남아 있다.[12]

베르테르

베테랑 턴테이블 디자이너인 투라즈 모가담Touraj Moghaddam은 1980~1990년대에 영국의 록산 브랜드로 명성을 얻었다. 적시스Xerxes로 대표되는 록산은 세계적인 인기를 얻었고 린의 LP12와 치열한 경쟁을 벌였다.[13] 2000년대에 모가담은 새로운 회사 베르테르로 이적했고 다시 한번 아날로그 관습을 타파하고자 했다. 모가담은 음악 산업과 밀접한 관계를 맺고 있었기에 마스터 릴테이프에 쉽게 접근할 수 있었고 릴테이프의 음과 비교하면서 자신의 턴테이블을 개발했다. 그가 개발한 레퍼런스 RG-1 턴테이블은 정밀 메인 베어링, 항공 우주 산업 수준의 인광 청동 하우징과 초정밀 텅스텐 카바이드 스핀들, 질화규소 볼, 두 조각의 비공진 합금, 아크릴 플래터로 구성됐다. 서스펜션은 3단계 컴플라이언트, 2단계 리지드•라는 조화로운 하이브리드 방식을 채용했다. 한 인터뷰에서 2040년의 턴테이블은 2020년 제품과 어떻게 다르겠냐는 질문을 받은 모가담은 "2040년의 턴테이블은 운동용 자전거 혹은 에너지를 생성할 수 있는 친환경 에너지 장비로 작동할 가능성이 큽니다. 풍력 터빈일 수도 있겠죠? 이건 굉장한 일입니다. 만약 그때 내가 살아 있다면 나는 틀림없이 이 작업을 하고 있을 거예요"라고 답했다.[14]

• 진동 차단을 위한 턴테이블 서스펜션의 부드럽고 무른 정도를 선택할 수 있는 기능을 일컫는다.

프랭크 슈뢰더

독일의 프랭크 슈뢰더는 지난 30여 년 동안 아날로그 애호가를 위해 톤암을 제작해 왔다. 정밀 시계 제조 기술에 해박한 슈뢰더는 네오디뮴 마그넷을 결합해 베어링의 마찰을 줄이는 방법에 많은 시간을 할애해, 가장 낮은 수준의 마모를 달성하는 데 성공했다. 순수한 아름다움으로 널리 존경받는 슈뢰더의 우아한 제품들은 소박한 금속 제품들이 산재한 아날로그 시장에서 고전적 독일 디자인의 아름다움을 전 세계에 널리 소개하는 데 성공했다.

얀 알러츠

1978년에 설립된 벨기에 기업 얀 알러츠는 일본 장인 시대에 탄생한 수펙스나 고에츠와 동등한 유럽의 제조사로 평가받는다. 알러츠의 카트리지는 케이스를 깎고 금으로 코팅하는 수작업으로 제작된다. 알러츠 카트리지의 가장 주요한 특징은 코일 권선이다. MC2 포뮬러 원Formula One MC 카트리지의 경우, 20마이크론 두께의 금 와이어를 조심스럽게 직접 손으로 감아 제작한다. 또한 알러츠는 고도로 연마된 FG-S 최첨단 다이아몬드 팁까지 도입했다.

고에츠

수펙스에서 이미 인정받은 스가노 요시아키는 1980년대 초 일본 아티스트 혼아미 고에츠本阿弥光悦의 이름을 딴 고에츠를 설립했다. 카트리지에 대한 헌신은 고에츠의 사명이다. 초기 요시아키는 희귀한 백금 철 자석, 고순도 6N 구리, 이국적인 목재와 석재 보디 사용을 중시했다. 요시아키의 아들 후미히코는 아버지 밑에서 오랜 시간 수련했고 지금도 전통을 잇고 있다. 일례로 현재 생산 중인 우루시 쓰가루Urushi Tsugaru는 9,000년 전의 전통적인 우루시 방식을 고집해, 손으로 직접 옻칠하여 제작한다. 선대로부터 이어받은 가보를 더욱 화려하게 장식한 후미히코는 구리 코일에 은 소재를 더하고 오닉스, 옥, 장미 휘석, 산호석과 같은 희귀 석재를 과감하게 도입했다.

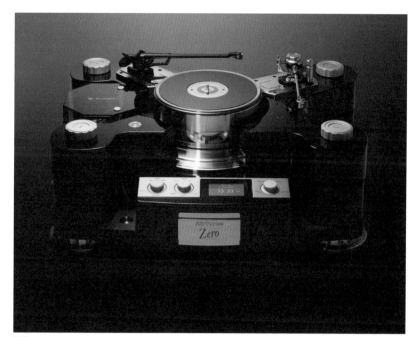

7.58

7.58 2019년 테크다스 에어 포스 제로 턴테이블

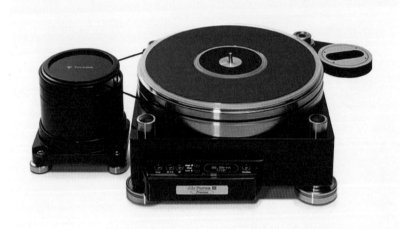

7.59

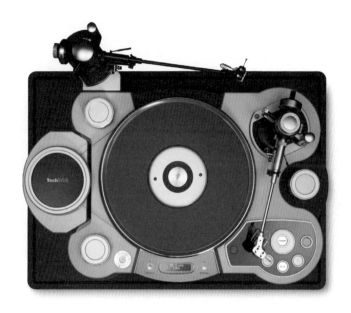

7.60

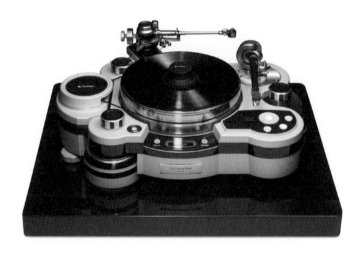

7.61

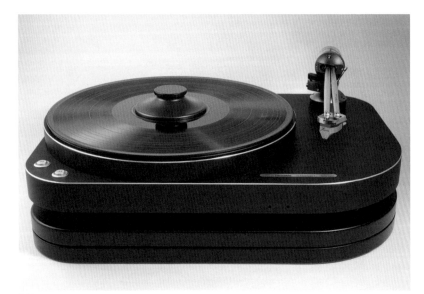

7.62

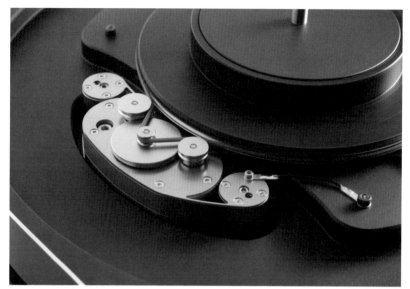

7.63

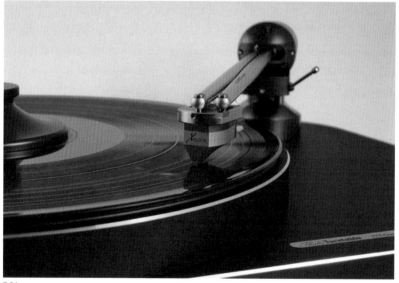

7.64

7.62-64 2016년 탈레스 TTT-콤팩트 II 턴테이블, 스테이트먼트 톤암

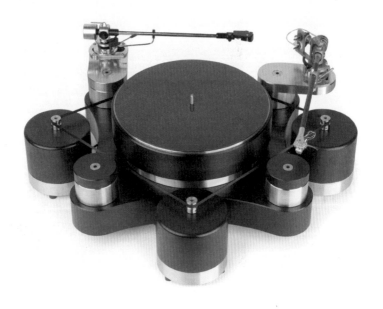

7.65

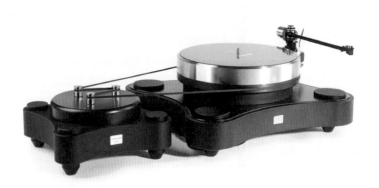

7.66

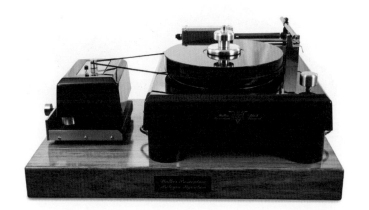

7.67

2000년대

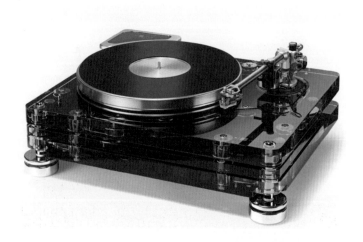

7.68

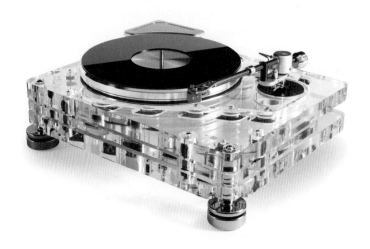

7.69

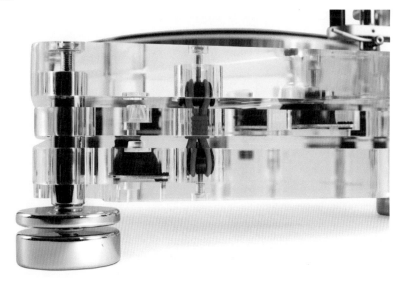

7.70

7.68 2015년경 베르테르 RG-1 턴테이블
7.69-70 2015년경 베르테르 SG-1 턴테이블

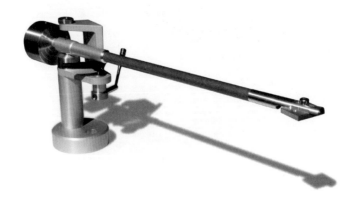

7.71

7.72

7.73

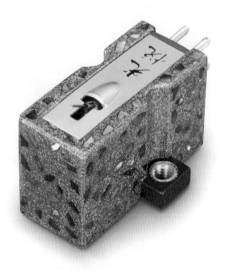

7.74

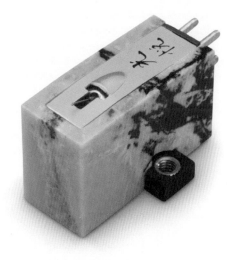

7.75

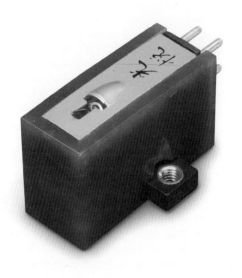

7.76

옮긴이의 말

2022년 을유문화사에서 번역, 출간된 『오디오·라이프·디자인』은 영국 파이돈 출판사의 첫 번째 오디오 아트북이자 오디오 역사서로 전 세계에서 호평받았고 이에 속편 『턴테이블·라이프·디자인』이 빠르게 기획, 출간됐다. 『오디오·라이프·디자인』에 보내 주신 한국 독자의 좋은 반응 덕분에 감사하게도 이 책의 번역까지 맡게 됐다.

이 책은 저자 기디언 슈워츠가 턴테이블을 중심으로 정리한 오디오 역사서다. 턴테이블에 한정해 현재와 단절된 과거라 오해할 수도 있지만 턴테이블의 역사는 현재 진행형이다. 에디슨이 포노그래프를 발명한 1877년부터 지휘자 헤르베르트 폰 카라얀이 잘츠부르크 부활절 축제에서 소니와 함께 CD를 세상에 천명한 1981년까지, 104년간 턴테이블 왕정의 독재 시대였다. 이후 CD에 권력을 이양한 턴테이블은 질기게 살아남아 2020년 놀랍게도 LP가 CD 판매량을 압도하며 왕위를 찬탈하는 데 성공했다.

즉 턴테이블은 오디오 탄생부터 지금까지 143여 년간 음악 물리 매체의 왕좌를 놓친 적이 없는 셈이다. 영상 부문에서 필름, VHS, LD, DVD 등 수많은 매체가 절멸한 것을 감안할 때 이는 놀라운 일이다. 이 책은 턴테이블이 지난 143여 년간 어떻게 살아남았는지, 수많은 오디오 혁신가들이 턴테이블의 생존을 위해 어떻게 혁신했는지를 촘촘하게 기록한다.

이 외에도 스탠리 큐브릭 감독이 영화 〈시계태엽 오렌지〉를 위해 까다롭게 선택한 턴테이블이자, 스티브 잡스가 사랑했던 턴테이블 트랜스크립터스의 하이드롤릭 레퍼런스, 1970년대 뉴욕에서 힙합 탄생의 기반이 된 테크닉스 SL-1200, 애플 아이팟 탄생에 영감을 준 포터블 포노그래프 미키폰, 오디오 세계에 디자인을 움트게 한 산업 디자이너 디터 람스, 야콥 옌센, 존 바소스의 명기들을 망라하고 있다.

『오디오·라이프·디자인』에 이어 『턴테이블·라이프·디자인』을 번역하며 내 관심사는 자연히 오디오의 역사로 이어지게 됐다. 오디오 관련 사료를 찾기 위해 유럽, 일본의 고서적 거리를 헤매기도 했다. 이 관심은 인문학의 관점에서 오디오 역사를 정리한 칼럼 '명사들이 사랑한 오디오'(『중앙일보』 연재)로 이어졌다.

1877년 오디오 발명 이후 십수 년이 지나 한국에도 오디오가 전해졌다. 한국 최초의 오디오 소유자는 고종이며 그는 덕수궁 내 음악 감상실 '정관헌靜觀軒'을 짓고 가배(커피)와 함께 오디오를 즐겼다. 고종의 오디오 사랑이 널리 소문나면서

1899년 한국 최초의 오디오 상점 개리양행이 서울 정동에 문을 열기에 이른다.

오디오를 수용한 시기는 일본과 비슷했지만 1905년 을사조약 이후 일본은 한국인의 오디오 산업 진출을 엄격히 금했고 1899년 창업한 일본의 삼광당(이후 오디오 기업 데논이 된다)이 한국 오디오 산업을 장악했다. 이후 한국 오디오 산업이 부활한 것은 50여 년이 지난 1959년 금성사(현 LG전자)의 라디오 A-501부터다. 언젠가는 고종에서 시작된 한국의 오디오 역사를 정리해 볼 생각이다.

번역 기간 내내 지원을 아끼지 않은 우리 하이엔드오디오, 하피TV 식구들, 언제나 좋은 음악과 감사한 인연을 안겨 주는 을유문화사 정상준 대표, 고단한 편집을 인내해 준 정희정 과장과 김지연 님, 길을 일러 주는 등대 같은 선배 윤광준 작가, 언제나 응원을 아끼지 않는 뮤지션 김종진, 번역 마무리 기간 동안 맛있는 커피로 힘을 내게 해 준 박찬욱 감독과 김은희 이사, 그리고 먹먹한 침잠의 시간 동안 한결같은 온기를 전해 준 한 사람에게 감사의 마음을 전하고 싶다.

번역 기간 동안 "나는 왜 오디오에 천착했나"를 생각해 보게 됐다. 10대의 나는 이른바 세운상가 키드였다. 또래보다 조숙했던 나는 초등학생 시절부터 대한극장, 단성사 등 서울 전역의 극장을 홀로 누비고 방과 후엔 세운상가를 샅샅이 훑으며 쇼윈도 너머 오디오의 음을 상상하고 PC통신 오디오 고수들의 글을 읽으며 성장했다.

수많은 놀잇거리 중 왜 오디오였을까를 곱씹어 보면 당시 떨어져 지냈던 아버지 작업실의 오디오 때문일 듯싶다. 얼리어답터셨던 아버지는 거침없이 최신 오디오를 사들였고 이를 내게 자랑하는 일이 큰 즐거움이었다. 아마도 10대의 나는 오디오를 통해 당신과 좀 더 가까워지고 싶었던 것이 아닐까. 이 책을 번역하면서 아버지가 사용했던 턴테이블들을 떠올리며 그때의 나처럼 즐거워하곤 했다.

번역 최종고를 출판사에 보낸 다음 날, 아버지가 세상을 떠나셨다. 내게 오디오의 세계를 열어 준 선배이자 누구보다 음악과 오디오를 사랑했던 아버지께 이 책을 가장 먼저 보여 드리고 싶다.

봄이 찾아온 파주 집필실에서,
이현준

들어가는 말

1 Alec Macfarlane and Chie Kobayashi, "Vinyl Comeback: Sony to Produce Records Again After 28-Year Break," *CNN Money*, June 30, 2017, money.cnn.com/2017/06/30/news/sony-musicbrings-back-vinyl-records/index.html.

2 Noah Yoo, "Vinyl Outsells CDs For the First Time in Decades," *Pitchfork*, September 10, 2020, pitchfork.com/news/vinyloutsells-cds-for-the-first-time-in-decades.

3 레코딩과 음악 산업에 대한 학문적인 접근을 원하는 독자들에게 내가 즐겨 찾는 다음 책을 권한다. Greg Milner, *Perfecting Sound Forever: An Aural History of Recorded Music* (Macmillan, 2010).

4 B. C. Forbes, "Why Do So Many Men Never Amount to Anything? (Interview with Thomas A. Edison)," *American Magazine* 91 (January 1921).

제1장 1857~1919년: 어쿠스틱 시대

1 Tom Everrett, "Writing Sound with a Human Ear: Reconstructing Bell and Blake's 1874 Ear Phonautograph," *Science Museum Group Journal*, no. 12 (Autumn 2019), dx.doi.org/10.15180/191206.

2 Thomas L. Hankins and Robert J. Silverman, *Instruments and the Imagination* (Princeton University Press, 1995), 133-35.

3 Patrick Feaster, "The Phonautographic Manuscripts of Édouard-Léon Scott de Martinville," *FirstSounds.org*, 2010, 1-81, www.firstsounds.org/publications/articles/Phonautographic-Manuscripts.pdf.

4 같은 글.

5 Merrill Fabry, "What Was the First Sound Ever Recorded by a Machine?" *Time*, May 1, 2018, time.com/5084599/first-recorded-sound.

6 Steven E. Schoenherr, "Leon Scott and the Phonautograph," *Recording Technology History*, www.aes-media.org/historical/html/recording.technology.history/scott.html.

7 Jody Rosen, "Researchers Play Tune Recorded Before Edison," *New York Times*, March 27, 2008, www.nytimes.com/2008/03/27/arts/27soun.html.

8 같은 글.

9 Chronomedia, "1875-879," *Terra Media*, www.terramedia.co.uk/Chronomedia/years/1875-1879.htm.

10 Robin Doak, "The Phonograph," *World Almanac Library*, 2006, 7.

11 David J. Steffen, *From Edison to Marconi: The First Thirty Years of Recorded Music*, (McFarland, 2014), 23.

12 같은 책, 24.

13 Timothy Dowd, "Culture and Commodification: Technology and Structural Power in the Early US Recording Industry," *International Journal of Sociology and Social Policy* 22, nos. 1/2/3:

106-40, doi.org/10.1108/01443330210789979.

14 Timothy Fabrizio, "The Graphophone in Washington D.C.," *ARSC Journal* 27, no. 1 (1996).

15 Bill Pratt, "The Development Of Cylinder Records—Part 3," *Antique Phonograph News*, February 1985, www.capsnews.org/apn1985-2.htm.

16 Peter Tschmuck, *Creativity and Innovation in the Music Industry* (Springer Science and Business Media, 2006), 7.

17 T. F. Gregory, "The iPod and the Gramophone," *AAPLinvestors.net*, December 19, 2006, aaplinvestors.net/stats/ipod/ipodgramophone.

18 "V is for Victrola Record Players: The History of the Famous Gramophones That Entertained Millions," *Click Americana*, clickamericana.com/media/music/v-is-forvictrola-record-players-the-history-of-thegramophones-that-entertained-millions.

19 "The Nipper Saga," *Design Boom*, web.archive.org/web/20150924073551/http://www.designboom.com/history/nipper.html.

20 "RCA Red Seal Records Explained," *Everything Explained Today*, everything.explained.today/RCA_Red_Seal_Records.

21 Frank Hoffmann and Howard Ferstler, *The Encyclopedia of Recorded Sound* (CRC Press, 2005).

22 같은 책, 531.

23 "It all started with Emil Berliner," *Emil Berliner Studios*, emil-berliner-studios.com/en/history.

24 Paul Vernon, "Odeon Records: Their 'Ethnic' Output," *Musical Traditions*, July 31, 1997, www.mustrad.org.uk/articles/odeon.htm.

25 Howard Rye, "Odeon Records," in *The New Grove Dictionary of Jazz*, vol. 3, 2nd ed., ed. Barry Kernfeld (New York: Grove's Dictionaries, 2002), 184.

26 Vernon.

27 Hugo Strotbaum, ed., "The Fred Gaisberg Diaries, Part 2: Going East (1902-1903)," *Recording Pioneers*, 2010, www.recordingpioneers.com/docs/GAISBERG_DIARIES_2.pdf.

28 Nausika, "Sound Storing Machines—he First 78rpm Records from Japan, 1903-1912: Early Recorded Japanese Music Still Sounding Fresh After Over 100 Years," *The Sound Projector*, April 9, 2021, www.thesoundprojector.com/2021/04/09/sound-storing-machines-the-first-78rpmrecords-from-japan-1903-1912.

29 Maria Popova, "In Praise of Shadows: Ancient Japanese Aesthetics and Why Every Technology Is a Technology of Thought," *Brain Pickings*, May 28, 2015, www.brainpickings.org/2015/05/28/in-praise-of-shadows-tanizaki.

제2장 1920~1949년: 초기 전기 시대

1 "VV-280," *The Victor-Victrola Page*, www.victor-victrola.com/280.htm.

2 *The Talking Machine World* 20, no. 9, worldradiohistory.com/Archive-Talking-Machine/20s/Talking-Machine-1924-09.pdf; Simon Frith, *Popular Music: Music and Society* (Psychology Press, 2004).

3 Matthew Mooney, "Music That Scared America: The Early Days of Jazz," *Lessons in US*

History (Regents of the University of California, 2006), cpb-us-e2.wpmucdn.com/sites.uci. edu/dist/5/2530/files/2016/03/11.5-HOT-Early_Days_of_Jazz.pdf.

4 Rick Kennedy, *Jelly Roll, Bix, and Hoagy: Gennett Studios and the Birth of Recorded Jazz* (Indiana University, 1994), 141.

5 "The Rise and Fall of Black Swan Records," *Radio Diaries*, www.radiodiaries.org/blackswan-records.

6 "A Quick History of the Victor Phonograph," *The Victor-Victrola Page*, www.victorvictrola. com/History%20of%20the%20Victor%20Phonograph.htm.

7 Roland Gelatt, *The Fabulous Phonograph: 1877–1977* (New York: MacMillan, 1954).

8 "The History, Working, and Applications of Vacuum Tubes," *Science Struck*, sciencestruck. com/vacuum-tubeapplications.

9 "Lee de Forest," *Britannica*, www.britannica.com/biography/Lee-de-Forest.

10 "Lee de Forest Invents the Triode, the First Widely Used Electronic Device That Can Amplify," *History of Information*, www.historyofinformation.com/detail.php?id=563.

11 Paul J. Nahin, *Oliver Heaviside: The Life, Work, and Times of an Electrical Genius of the Victorian Age* (JHU Press, 2002), 67; Anton Huurdeman, *The Worldwide History of Telecommunications* (John Wiley & Sons, 2003), 178.

12 Hugh Robjohns, "A Brief History of Microphones," *Microphone Data* (Microphone media/ filestore/articles/History-10.pdf.

13 Ernest Newman, *Sunday Times*, July 11, 1926.

14 "New Music Machine Thrills All Hearers At First Test Here," *New York Times*, October 7, 1925, 1.

15 "Jack Kapp, Headed Decca Records, 47; Founder of Company in 1933 Dies-Crosby, Jolson and Other Stars on His List," *New York Times*, March 26, 1949, www.nytimes. com/1949/03/26/archives/jack-kapp-headed-decca-relords-47-founder- of-company-in-1933-dies.html.

16 Cary Ginell, *Milton Brown and the Founding of Western Swing* (University of Illinois, 1994), 167.

17 N. Hudson, "Story of Sound, Part 3: Shellac to Vinyl—How World War Two Changed the Record," *Norfolk Record Office*, October 10, 2020, norfolkrecordofficeblog.org/2020/10/10/ story-of-sound-part-3-shellac-to-vinylhow-world-war-two-changed-the-record.

제3장 1950년대

1 "The President's National Medal of Science: Recipient Details—Peter C. Goldmark," National Science Foundation, www.nsf.gov/od/nms/recip_details.jsp?recip_id=140.

2 "Invention," *History of the LP Record*, lprecord.umwblogs.org/history/invention.

3 Scott Thill, "June 21, 1948: Columbia's Microgroove LP Makes Albums Sound Good," *Wired*, June 21, 2010, www.wired.com/2010/06/0621first-lp-released.

4 같은 글.

5 Gideon Schwartz, *Hi-Fi: The History of High-End Audio Design* (Phaidon, 2019), 10-11, 27.

6 Music in the Mail, "The following narrative was told by Edward Wallerstein (1891-1970) about the development of the LP record in 1948," *Music in the Mail*, www.musicinthemail.com/

audiohistoryLP.html.

7　Michael Greig Thomas, "The Resurgence of the Vinyl Single: The 7" 45rpm Record," June 28, 2016, www.linkedin.com/pulse/resurgence-vinyl-single-7-45rpm-recordmichael-greig-thomas.

8　Sean Wilentz, "The Birth of 33⅓" *Slate*, November 2, 2012, www.slate.com/ articles/arts/books/2012/11/birth_of_the_long_playing_record_plus_rare_photos_from_the_heyday_of_columbia.html.

9　Guy A. Marco, ed., *Encyclopedia of Recorded Sound in the United States* (New York and London: Garland, 1993), worldradiohistory.com/BOOKSHELF-ARH/Encyclopedias/Miscellaneous-Encyclopedias/Encyclopedia-of-Recorded-Sound-in-the%20United-States-Marco-19.pdf.

10　Music in the Mail.

11　같은 글.

12　David Browne, "How the 45 RPM Single Changed Music Forever," *Rolling Stone*, March 15, 2019, www.rollingstone.com/music/music-features/45-vinyl-singleshistory-806441.

13　"The First New York Audio Fair: the Annual Convention of the Audio Engineering Society, Oct. 27-29, 1949," *Leak and the Audio Engineering Society New York Audio Fairs*, www.44bx.com/leak/exhibitions.html.

14　Jeffrey K. Ziesmann, "Milton B Sleeper," *World Radio History*, worldradiohistory.com/Archive-FM-Magazine/MiltonSleeperBio.htm.

15　Greg Milner, *Perfecting Sound Forever: An Aural History of Recorded Music* (Farrar, Straus and Giroux, 2009), 35.

16　"Collaro Ltd.," *Gramophone Museum*, www.gramophonemuseum.com/collaro.html.

17　"Philco NOS vintage record player, model M-15," RadiolaGuy.com, www.radiolaguy.com/Showcase/Audio/Philco_M-15.htm.

18　"Why When 45 RPM Vinyl Singles and Their Record Players Debuted, It Was a Big Deal," *Click Americana*, clickamericana.com/media/music/new-rca-victor-45-automatic-record-changer-1949.

제4장 1960년대

1　Brian Coleman, "The Technics 1200 — Hammer Of The Gods," *Medium*, January 6, 2016, medium.com/@briancoleman/the-technics-1200-hammerof-the-gods-xxl-fall-1998-5b93180a67da.

2　Pat Blashill, "Six Machines That Changed The Music World," *Wired*, May 1, 2002, www.wired.com/2002/05/blackbox.

3　Hans Fantel, *ABC's of HiFi Stereo*, 2nd ed. (Howard W. Sams, 1967), 12.

4　Hans Fantel, "100 Years Ago: The Beginning of Stereo," *New York Times*, January 4, 1981, www.nytimes.com/1981/01/04/arts/100-years-ago-the-beginning-of-stereo.html.

5　"Alan Blumlein and the Invention of Stereo," *EMI Archive Trust*, December 16, 2013, www.emiarchivetrust.org/alan-blumleinand-the-invention-of-stereo.

6 William E. Garity and J. N. A. Hawkins, "Fantasound," *Journal of the Society of Motion Picture Engineers* 37, no. 8 (August 1941), doi:10.5594/J12890.

7 "Updated: Emory Cook, Binaural Recording Pioneer," *Preservation Sound*, November 16, 2012, www.preservationsound.com/2012/11/emory-cook-binaural-recording-pioneer. "Cook's Choice," *Sound Fountain*, www.soundfountain.com/cook/cooklivingston-binaural. html.

8 "Arnold Sugden: Pioneer of Single-Groove Stereo," *Electronics World and Wireless World*, June 1994, worldradiohistory.com/hd2/IDX-UK/Technology/Technology-All-Eras/Archive-Wireless-World-IDX/90s/Wireless-World-1994-06-OCR-Page-0048.pdf.

9 Susan Schmidt Horning, *Chasing Sound: Technology, Culture and the Art of Studio Recording from Edison to the LP* (Baltimore: Johns Hopkins University, 2013), x, 292.

10 "Jack Mullin," *History of Recording*, www.historyofrecording.com/Jack_Mullin.html.

11 John Leslie and Ross Snyder, "History of The Early Days of Ampex Corporation," *AES Historical Committee*, December 17, 2010, www.aes.org/aeshc/docs/company.histories/ampex/leslie_snyder_early-daysof-ampex.pdf. "In Memoriam: Ross H. Snyder 1920-2008," *Journal of the Audio Engineering Society* 56, nos. 1/2 (January/February 2008), www.aes. org/aeshc/jaes.obit/JAES_V56_1_2_PG100.pdf.

12 Steven E. Schoenherr, "Stereophonic Sound," *AES Media*, www.aes-media.org/historical/html/recording.technology.history/stereo.html.

13 Jared Hobbs, "RIAA Curve: The 1954 Turntable Equalization Standard That Still Matters," *LedgerNote*, August 27, 2021, www.ledgernote.com/columns/mixingmastering/riaa-curve/ledgernote.com/columns/mixing-mastering/riaa-curve.

14 "Is it a Linn or An Ariston?," *Linn Sondek*, July 12, 2011, linnsondek.wordpress.com.

15 "Transcriptors Hydraulic Reference Turntable as Seen in *A Clockwork Orange*," *Film and Furniture*, filmandfurniture.com/product/transcriptors-hydraulic-referenceturntable-as-seen-in-a-clockwork-orange.

16 "The Thorens TD 124 Page," *Sound Fountain*, www.soundfountain.com/amb/td124page. html.

제5장 1970년대

1 "Recording: While My Guitar Gently Weeps," *The Beatles Bible*, August 15, 2018, www. beatlesbible.com/1968/08/16/recording-while-my-guitar-gently-weeps-2.

2 Greg Milner, *Perfecting Sound Forever* (New York: Farrar, Straus, and Giroux, 2009), 160.

3 "Akai Electric Company Ltd.," *Museum of Magnetic Sound Recording*, museumof magneticsoundrecording.org/ManufacturersAkai.html.

4 "Jacob Jensen, Beogram 4000 Record Player, 1972," *Museum of Modern Art*, www.moma. org/collection/works/2483; "Jacob Jensen, Beogram 6000 Turntable, 1974," *Museum of Modern Art*, www.moma.org/collection/works/2161.

5 Steve Guttenberg, "100 Years of Denon," *CNET*, August 23, 2010, www.cnet.com/tech/home-entertainment/100-yearsof-denon.

6 "110th Anniversary Of Denon Vol.2 Interview With Ryo Okazeri, The Record Player Engineer," *Denon*, www.denon.com/de-ch/blog/110th-anniversary-of-denonvol-2-interview-with-ryo-okazeri-therecord-player-engineer.

7 같은 글.

8 "Hi-Fi that Rocked the World," *Hi-fi Choice*, July 20, 2006, archived at the Wayback Machine, web.archive.org/web/20070718222232/http://www.hifichoice.co.uk/page/hifichoice?entry=hi_fi_that_rocked_the.

9 "The Ten Most Significant Turntables of All Time," *The Absolute Sound*, no. 216 (September 11, 2017), archived at the Wayback Machine, web.archive.org/web/20140201223153/http://www.avguide.com/review/the-ten-most-significantturntables-all-time-tas-216?page=1.

10 Optonica sales catalogue, OP-FB 10/77, 26-27.

제6장 1980~1990년대

1 "Brian Eno - in conference with CompuServe on July 4th, 1996 at his London studio," *Hyperreal Music Archive*, music.hyperreal.org/artists/brian_eno/interviews/ciseno.html.

2 Trevor Pinch and, Karin Bijsterveld, *The Oxford Handbook of Sound Studies* (Oxford University Press, 2011), 515; Todd Souvingier, *The World of DJs and the Turntable Culture*, (Hal Leonard Corporation, 2003), 43.

3 Max Mahood, "Wheels of Steel: The Story of the Technics SL-1200," *Happy*, October 7, 2018, happymag.tv/technics-sl-1200.

4 "The Complete Technics SL1200 Turntable Guide," *We Are Crossfader*, July 28, 2020, wearecrossfader.co.uk/blog/the-completetechnics-sl1200-turntable-guide.

5 "The Source: History," *The Source Turntable*, December 28, 2011, thesourceturntable.blogspot.com/search/label/Source%20History%20Overview.

6 John Atkinson, "Pierre Lurne: Audiomeca's Turntable Designer," *Stereophile*, September 7, 2010 (first published December 7, 1987), www.stereophile.com/interviews/pierre_lurne_audiomecas_turntable_designer/index.html.

7 "Reference: Collectors' Items of Extreme Rarity and Value," *Goldmund*, goldmund.com/reference-turntable-dvdplayer.

8 All-Akustik, "The Philosophy of Perfection," product catalog, 2-, www.vinylengine.com/ve_downloads/index.php?micro_seiki/micro_seiki_philosophie_catalog_de.pdf.

9 같은 글.

10 Steve Harris, "Oracle Delphi," *Hi-Fi News*, April 2013, docs.wixstatic.com/ugd/a191a2_addf52ce14434afdaf89ae8b29a949b9.pdf.

11 Malcolm Steward "Pink Triangle," *High Fidelity*, June 1990, www.topaudiogear.com/index.php/interviews-hi-fiscelebrities/pink-triangle-1990.

12 Craig Kalman, 저자에게 보낸 이메일, January 9, 2022.

13 "Introduction," *Eminent Technology*, www.eminent-tech.com/history/eminenthistory.htm.

1 "Jacob Jensen," *Bang & Olufsen*, www.bang-olufsen.com/en/us/story/jacob-jensen-design-icon.

2 Karl Henkell, *Record*, no. 6 (2019), 10.

3 "4724 Koma Turntable," *Sakura Systems Presents 47 Laboratory*, www.sakurasystems.com/reference/koma.html.

4 "Mark Döhmann Bio," *Döhmann*, dohmannaudio.com/mark-dohmann.

5 "Clearaudio Statement TT-1 Tangential Tonearm," *Musical Surroundings*, www.musicalsurroundings.com/products/clearaudio-statement-tt1-tangentialtonearm.

6 "Gabriel / DaVinciAudio Reference Turntable MKII," *DaVinciAudio Labs*, da-vinci-audio.com/davinciaudio20aas20gabriel20mk220turntablehtml.

7 "Circle 25 Turntable & A.C.T. 25 Tonearm," *Wilson Benesch White Papers*, wilsonbenesch.com/wp-content/themes/mxp_base_theme/mxp_theme/assets/wilson_benesch_circle25_white_paper_lr.pdf.

8 "Rega P3-24 review," *TechRadar*, February 8, 2007, http://www.techradar.com/reviews/audio-visual/hi-fi-and-audio/turntables/rega-p3-24-102104/review, archived from the original on November 21, 2013.

9 "Aeroarm," *Simon Yorke Designs*, www.recordplayer.com/webant/en/turntable/aeroarm/specifications.html.

10 "Walker Audio Proscenium Black Diamond V," *Robb Report*, robbreport.com/gear/electronics/slideshow/10-most-over-topturntables-world/walker-audioproscenium-black-diamond-v.

11 "The Walker Proscenium Black Diamond VI Master Reference," *Walker Audio*, walkeraudio.com/proscenium-blackdiamond-v.

12 "Awards," *Walker Audio*, walkeraudio.com/awards.

13 Art Dudley, "Roksan Kandy K2 Integrated Amplifier," *Stereophile*, May 15, 2010, www.stereophile.com/integratedamps/roksan_kandy_k2_integrated_amplifier/index.html.

14 Ketan Bharadia, "Touraj Moghaddam: The Man Behind Roksan and Vertere Talks Turntables and Cables," *What Hi-Fi?*, March 4, 2020, www.whathifi.com/us/features/touraj-moghaddam-the-man-behindroksan-and-vertere-talks-turntablesand-cables.

사진 출처

- Front Cover: Courtesy Bang & Olufsen 1stDibs: 55(하), 57, 70~77, 78, 82, 152, 184, 185, 200(하), 201
- Acoustic Signature: 274~277
- © ADAGP, Paris and DACS, London 2022: 47
- Max Aeschlimann, Solothurn, Switzerland: 111
- akg-images/INTERFOTO/TV-Yesterday: 120
- Album/Alamy Stock Photo: 39(하)
- Courtesy AMG: 283~285
- Antiques & Collectables/Alamy Stock Photo: 35(우·상)
- archive.org: 39(상), 45
- Courtesy Armourhome: 181
- Artisan Fidelity: 110(하), 153, 161(하), 205(하)
- © 2021 Auction Team Breker, Cologne, Germany, breker.com: 30, 34
- Audioless Winnipeg Group: 220
- Aural HiFi: 151
- Oliver Baer, oliverbaer.com: 299~301
- Courtesy Bang & Olufsen: 176, 177
- Basis Audio, Inc.: 273
- Bergmann Audio: 287~289
- Berlin Vintage Turntables: 205(상)
- Bettmann/Getty Images: 61(하)
- Copyright Biblioteca Titta Bernardini, Photo: Diego Pizi: 40
- Bluff St Props: 112~115
- Braun/Procter & Gamble: 143~145
- © British Library Board. All Rights Reserved/Bridgeman Images: 24(상), 69
- Bukowskis: 31(하)
- Burne Jones Ltd./Richard Brice(Pspatial Audio): 123(하)
- Photo: Fabio Di Carlo: 122
- Courtesy Classic Sound: 178
- Clearaudio Electronic GmbH: 291~293
- Cordier Auctions, Harrisburg, PA: 193(상)
- Cottone Auctions: 41(하)
- Collection Charles Cros. Bibliothèque nationale de France: 41(상)
- CSPort: 294, 295
- Cathy Cunliffe: 65
- Courtesy Axel Dahl, thevintageknob.org: 228, 246, 247
- © 2020 Dansette Revolver: 106, 107
- DaVinciAudio Labs GmbH: 296, 297
- Dual GmbH: 147(상, 하), 179

- Dual GmbH/Foto Gretter, 2022: 146, 147(중)
- Eminent Technology: 258
- French Patent and Trademark Office(INPI)/National Institute of Industrial Property Archives: 15(상), 16(하)
- David Giovannoni Collection. National Park Service, U.S Department of the Interior: 16(상)
- Courtesy Goldmund: 226, 227
- Granger Historical Picture Archive/Alamy Stock Photo: 36
- © Highendaudio.nl: 224, 225(상)
- Historisches Museum Hannover: 44
- History and Art Collection/Alamy Stock Photo: 43
- imageBROKER/Alamy Stock Photo: 80
- INTERFOTO/Alamy Stock Photo: 149
- Courtesy JA Cartridges: 329
- Courtesy Nick Jarman: 175
- © Vishwa Kaushal: 192
- KGPA Ltd./Alamy Stock Photo: 21(상)
- Patrick Kirkby: 124, 125
- Photo: Andreas Kugel, BRAUN P&G, Braun Archive Kronberg: 99
- Photo: Andreas Kugel, copyright: Dieter and Ingeborg Rams Foundation: 96, 97, 98(상, 하), 142
- Lebrecht Music Arts/Bridgeman Images: 29(하)
- Image created and copyrighted by Leland Little Auctions, Ltd., Fall Catalogue Auction, September 9, 2015: 31(상)
- Library of Congress Prints and Photographs Division Washington, D.C.: 62, 83
- Lion and Unicorn: 79
- Min-On Concert Association: 23(하)
- MoFi Distribution: 330, 331
- Musée d'Orsay, Paris(ODO1986-42-3)/Photo: Michel Urtado/© 2022. RMN-Grand Palais/Dist. Photo SCALA, Florence: 35(우·하)
- Musée d'Orsay, Paris(ODO1986-42-4)/Photo: Michel Urtado/© 2022. RMN-Grand Palais/Dist. Photo SCALA, Florence: 35(좌·하)
- Musée d'Orsay, Paris(ODO1986-42-5)/Photo: Michel Urtado/© 2022. RMN-Grand Palais/Dist. Photo SCALA, Florence: 35(좌·중)
- Musée d'Orsay, Paris(ODO1986-42-7)/Photo: Michel Urtado/© 2022. RMN-Grand Palais/Dist. Photo SCALA, Florence: 35(좌·상)
- Museum Foundation Post and Telecommunications, Nuremberg, Germany: 27(상)
- Museum of Applied Arts and Sciences, Ultimo, Australia(94/57/1), Gift of Mr. Ralph Meyer & Mrs. Ellen Meyer, 1994/Photo: Ryan Hernandez: 27(하)
- Musical Treasures of Miami: 29(상)
- National Park Service, U.S Department of the Interior: 21(하)
- Oracle Audio Technologies: 242, 243
- Courtesy Ortofon: 206(상)
- radiolaguy.com: 110(상)

1. 오디오 용어 및 브랜드, 기기명

3. 곡명, 앨범명, 영화, 매체